国际数字媒体教育研究

世界QS艺术设计类排名前十高校导引

黄怡远 著

清华大学出版社
北京

图书在版编目（CIP）数据

国际数字媒体教育研究：世界 QS 艺术设计类排名前十高校导引 / 黄怡远著 . —北京：清华大学出版社，2022.6（2023.11重印）
ISBN 978-7-302-60879-0

Ⅰ . ①国…　Ⅱ . ①黄…　Ⅲ . ①数字技术 – 多媒体技术 – 应用 – 艺术 – 设计 – 教学研究 – 世界　Ⅳ . ① J06-39

中国版本图书馆 CIP 数据核字（2022）第 083103 号

责任编辑：王　琳
封面设计：傅瑞学
责任校对：王荣静
责任印制：沈　露

出版发行：清华大学出版社
　　　　　网　　　址：https://www.tup.com.cn, https://www.wqxuetang.com
　　　　　地　　　址：北京清华大学学研大厦 A 座　　　邮　　　编：100084
　　　　　社 总 机：010-83470000　　　　　　　　　邮　　　购：010-62786544
　　　　　投稿与读者服务：010-62776969, c-service@tup.tsinghua.edu.cn
　　　　　质量反馈：010-62772015, zhiliang@tup.tsinghua.edu.cn
印 装 者：三河市东方印刷有限公司
经　　销：全国新华书店
开　　本：170mm×240mm　　　印　张：12　　　字　数：201 千字
版　　次：2022 年 8 月第 1 版　　　　　　　　印　次：2023 年11月第 2 次印刷
定　　价：58.90 元

产品编号：091665-01

自序

笔者于 2009 年赴法深造，并于 2018 年学成回国。留学的近十年间，笔者始终希望能尽自己的绵薄之力为祖国的数字媒体产业和教育做一些力所能及的事情。回国从事教育行业三年有余，这期间笔者深刻感受到祖国近十年间翻天覆地的变化和国内数字媒体行业的崛起。同时，在繁荣之下，笔者也发现中西方教育的差异性。这种差异性体现在教学模式、教学理念、教学内容、思维方式、师资配置、学科细分、实践体系、课程建设、对外交流、行业对接、个性化培养等诸多方面。但是，不可否认，国内数字媒体教育已经逐渐步入全球化的发展趋势。

笔者希望通过本书，浅谈中西方数字媒体教育的特点；通过总结和分析国际前沿数字媒体教育体制现状，思考中国的数字媒体教育建设。最终，本书形成以产业型、理论型、通识型为基础的数字媒体教育体系分类。针对每一种体系，本书分别对相应的人才培养特点、教育建设理念、课程建设方案进行分析和解读。同时，结合国外优秀数字媒体学科建设案例，本书提出各体系下的西方数字媒体教育本土化移植策略和方法。

在本书的编写过程中，笔者遵循文献研究、方法研究、策略研究、归纳总结的总体研究路径。在立题阶段，笔者具体使用文献研究法、专家访谈法、座谈法等，首先，搜集和研究了中西方数字媒体教育理论、中西方数字媒体相关学科建设方案、中西方数字媒体教育思想、中西方数字媒体教育与产业发展评论、中西方高等教育体系发展和战略相关著作、论文、政策、报道等；其次，以面谈、电话、邮件等方式采访了国内外数字媒体相关领域专家，其中包括教授、学者、行业专家、海归青年教师、留学生等群体；最后，对本书所涉及的 2021 年 QS 艺术设计类排行榜前十名的高等院校中数字媒体相关学科进行了调研，对相关资料进行了搜集、整理、翻译、总结。在本书行文阶段，笔者具体采用归纳法和演绎法对前期资料进行分类、比对、分析、推论，结合相关案例，研究西方数字媒体教

育教学方法，建立西方数字媒体教育体系框架。同时，笔者结合国内政策和教育环境，以及自身在巴黎第八大学、中国传媒大学、北京印刷学院、北京理工大学（人文与社会科学学院SQA苏格兰学历管理委员会中心）的执教经验，将国外较为先进的教育方法进行本土化移植，提出针对国内的数字媒体学科建设策略和教育方法。

通过本书的撰写，笔者意识到西方的教育方法绝不能照搬进中国的教育体系之中，本土化移植需要探索一条中国特色的活化路径。但是，笔者必须承认自己这三年在国内的教育经验尚且不足，还需要更多的时间进行积累和研究，从而对国内外教学方法有更充分的把握。笔者力求在未来可以更加成熟和深入地对国内外数字媒体教育进行进一步研究。同时，笔者也希望各位专家和读者不吝赐教，对本书中不完善和不严谨之处予以批评和指正。

黄怡远

于北京印刷学院

前言

本书旨在研讨以设计学和艺术学为方向的数字媒体相关教育研究。

随着习近平总书记提出的国家全媒体战略目标，媒体融合、技术融合、媒体创新、新媒体教育、媒体创作思想、文化创意产业等领域及其相关领域都在改革之路和升级之路上迈进。

基于前人的研究基础和宝贵经验，以及作者多年在法国和欧洲其他国家数字媒体设计和创作领域的学习、科研、创作、职业经验，本书希望可以将数字媒体相关专业的教育建设研究拓展到国际高等教育领域，以补充国内数字媒体教育在全球化研究上的缺失。因此，本书以 2021 年世界 QS（Quacquarelli Symonds）艺术设计类排名为依据，筛选前十名高校，对各学校数字媒体及相关专业进行总结和分析。

本书旨在选择具有代表性、少而精的样本进行学科理念、结构、特色、方针，以及课程建设上的解构，尽量做到全面，并力求挖掘出本源性和指导性的理念及方法，供国内数字艺术高等教育发展借鉴。本书通过将全球化的前沿数字媒体体系和辩证思维方法融入我国数字媒体教育理念中，同时结合国家战略和发展特点，致力于培养具有批判性思维、社会责任感、可持续发展观、"艺""工"融合的全方位融合型数字媒体人才。

数字媒体是一个庞大的、多学科交叉融合的体系。本书的内容侧重于在设计学领域内，讨论针对数字媒体产品、内容、解决方案设计、开发、创研的人才培养方式与方法；同时遵从并倡导技术与艺术、认知与理论融合于一身的学科建设观念。

通过阅读本书，读者会发现国际数字媒体教育和国内的区别。国际数字媒体学科体系呈现多样的态势，数字媒体的学科分类也细化到不能以单一专业来进行建设。因此，作者在撰写完全书后也深感篇幅有限，甚至仅仅选择一两所院校进

行数字媒体教育建设的深入分析就可以撑起一本书的体量。因此，本书首先定位于从全局的角度概览，尽量以分类和特色两方面分析 QS 艺术设计类排名前十高校的数字媒体相关专业建设。这十所学校具有代表性和典型性，涵盖了产业、理论、通识等多种体系和学科建设方法。虽然任重道远，但是笔者希望本着探索、实践、试错的精神，迈出数字媒体教育体系研究国际化的一小步，以设计学为目标，为数字媒体学科发展贡献绵薄之力，为"全媒体"战略时代提供新的视野。

本书的行文结构可以大致分为两大部分。第一部分为通过对样本院校的研究、对国内和国外环境和产业的研究，以及作者本身在国内外研学、工作中的经验，对各教育体系概况、学科理念、课程建设三方面进行总结、归纳与分析，凝练其中的特点与特色，提出如何进行本土化移植的方法、重点建设元素、注意事项等。第二部分是根据不同教育体系筛选出来的典型 QS 艺术设计类排名前十高校数字媒体相关专业的针对性介绍、总结和分析。一方面，这部分作为具体的案例，具象化相关教育体系的实施细节；另一方面，可以为希望继续深造的莘莘学子提供学科特色、理念、课程上的资讯。

需要特别说明的是，本书所涉及的研究生专业均指硕士研究生阶段。

致谢

首先，感谢北京印刷学院新媒体学院严晨副院长对于本书的大力支持和全面协助；感谢"国家一流专业—数字媒体艺术"项目的经费支持；感谢"北京印刷学院博士启动基金"项目的经费支持；感谢北京印刷学院新媒体学院杨虹院长提供的新媒体教研资源和学科建设上的帮助；感谢北京印刷学院新媒体学院隋涌教授在专业和出版资源上的大力帮助。

其次，感谢中国传媒大学数字媒体艺术系孙国玉主任提供的教研环境、专业资讯、专家资源；感谢中国传媒大学环境设计系张林主任提供的产学研资源、实践资源、行业资源。

再次，感谢法国巴黎第八大学数字影像艺术与技术系阿兰·利奥雷特教授和荷兰埃因霍温理工大学工业设计系马蒂亚斯·饶德伯教授在国际数字媒体和人机交互与娱乐领域提供的信息、渠道、教导和帮助。感谢国际人机交互协会提供的组委会资源，以及与相关领域专家、学者进行咨询、交流、合作的机会。

另外，感谢我曾经教授和指导过的中国以及法国的学生们。作为教育的主体，学生们让我可以通过亲身教学，体会到国内外教学形态的区别和特点，以构筑数字媒体相关教育分析体系。

最后，我还想感谢清华大学出版社对本书的认可，以及本书编辑辛芳的工作。同时，我也要感谢所有支持我、帮助我的同事们和家人们。

QS艺术设计类排名前十高校目录（2021）

本书以 QS 排行榜作为依据，以 QS 艺术与设计领域细分榜单作为样本，对国际数字媒体相关专业进行选取及分析。

QS 世界大学排名是由英国夸夸雷利—西蒙兹公司所发布的世界大学排名，每年更新一次。这是英国一家专门从事教育及升学就业的国际高等教育咨询公司，成立于 1990 年，公司总部位于英国伦敦。QS 世界大学排名首次发布于 2004 年，是相对较早的全球大学排名，也是参与机构最多、世界影响范围较广的排名之一（教育部科技发展中心，2018）。QS 包括国际高等教育机构的综合排名、专业领域细分排名、地区排名等不同分类和评估方式。

根据 QS 官方说明，其排行榜采用的评估方式和规则如下：学术互评占比40%，主要反映国际学术界对相应教育机构学术和教育能力的评定；师生比占20%，主要反映教育资源和教育质量的保障及发展能力；教职员引文量占 20%，主要反映教育机构的综合学术和创研能力；国际生比例占 5%，反映其生源的多样性；国际教职员比例占 5%，反映其师资的多样性。

相较于泰晤士高等教育世界大学排名和 U.S. News 世界大学排名，QS 世界大学排名虽然主观性较强，其中学术互评占比 40%，但是对于以艺术设计、作品产出为主要载体，通过美学表现、创新性、个人风格等进行价值评估的领域，QS 排行榜以"学术互评"为主要手段的评估方式符合学科的特殊性，具有现实研究意义。另外，QS 排行榜下设艺术设计领域细分排行，对于本书的研究具有较强的参考价值和指导意义。

以下是 QS 排行榜艺术设计类排名前十的高校名单。名单中涉及各高校的 QS 评分以及各高校数字媒体相关专业名称、特点等。排名以 QS 评分从高到低排序，即从第一名至第十名排序。

• 英国皇家艺术学院（QS 评分：99.6）
Royal College of Art

英国皇家艺术学院的数字媒体相关专业（数字导演、信息体验）主要集中在研究生阶段，并且致力于通过批判性思维改变传统设计和艺术领域的观察方法，提倡关注内容、上下文、概念、超人类、人工智能、自然等方面，并着眼于个人和社会的变革。

• 伦敦艺术大学（QS 评分：95）
University of the Arts London

伦敦艺术大学是数字媒体相关专业最多的学校之一，并且具有极为细分的本科和研究生相关专业设置。具体包含游戏设计、用户体验设计、交互设计艺术、虚拟现实、三维动画、数据可视化、视觉特效等。各专业提倡高度的跨学科融合、技艺融合、媒介融合、交互融合，并以批判性思维进行创意探索，重视并强调实践性教学，倡导学生不管是设计还是工具开发上都需要具有创新和产业精神。

• 帕森斯设计学院（QS 评分：92.7）
Parsons School of Design at The New School

设计与科技的本科和研究生课程很好融合了基于广义学科融合的自然交互界面技术，并以游戏作为设计内容。以工作室、教研室、实验室配合的方式，模糊理论与实践的界限，让两者统一。其核心是以批判性思维做设计，从而为社会发展和可持续性做出贡献。数据可视化研究生专业致力于利用扎实的本科培养基础，针对目前数据行业紧缺高端型人才的现状，培养高水平跨学科数据可视化人才。帕森斯设计学院的专业注重技能培养的同时，注重核心概念的研究，配合以行业专家构成的专业师资团队，培养高端市场型人才。

• 罗德岛设计学院（QS 评分：90.6）
Rhode Island School of Design

以数字媒体命名的研究生专业，以批判性思维为核心，培养学生的理论实践

技术技能，深化理念和社会责任感。课程中有大量关于艺术思辨、艺术哲学、批判性思维的内容。作为理论型培养的教育模式，其坚持理论指导实践、实践检验理论的教育原则。

• 麻省理工学院（QS 评分：85）

Massachusetts Institute of Technology

数字媒体专业被融合进比较媒体研究专业和媒体艺术与科学专业中，分为本科和研究生阶段。其独特的培养方法，让本科学生可以通过自由选择课程，在框架和体系的范畴下进行通识性的学习，而研究生则直接以研究项目作为抓手进行非限定性的自由和自主学习、研究。麻省理工学院是国际上通识型教育体系改革的代表之一。

• 米兰理工大学（QS 评分：84.1）

Politecnico di Milano

米兰理工大学的数字媒体专业主要体现在数字交互设计的研究生专业上。由于米兰理工是以理工为基础的综合性大学，因此在数字交互设计专业的课程中注重技术和媒介的开发、应用、创新。同时，数字交互设计专业主张研究和职业相结合，提供多种方式让学生参与到商业项目和实践的各个方面。

• 阿尔托大学（QS 评分：82.9）

Aalto University

阿尔托大学的数字媒体相关专业集中在游戏设计与创作、新媒体设计与创作、新媒体声音三个研究生专业。其特点是培养创作与研究并行的创研型人才，注重强大的行业技术和技能，同时需要对新的方法、新的表达以及社会和产业中的关键问题进行探索与研究。

• 芝加哥艺术学院（QS 评分：82.8）

School of the Art Institute of Chicago

芝加哥艺术学院的数字媒体专业主要体现在艺术与技术专业和电影、视频、新媒体、动画专业。其培养模式是完全自由的、不分专业的通识型教育。两类代表性数字媒体专业均涵盖本科和研究生阶段，为学生提供全面的领域课程路径和内容，供希望投身于数字媒体领域的学生研习。

• **格拉斯哥艺术学院（QS 评分：82.3）**

The Glasgow School of Art

格拉斯哥艺术学院的数字媒体专业涵盖本科生和研究生阶段，主要集中在三所学院（模拟与可视化学院、设计学院、创新学院），并且以创新性职业培养和实践为主。其通过极为细化的专业设置进行学科建设，致力于定向行业需求，比如医学可视化、遗产可视化、动态影像声音等。其前沿性和精准性是在同类型职业培养学校中罕见的。

• **普拉特学院（QS 评分：82.3）**

Pratt Institute

普拉特学院的数字媒体专业分布在艺术学院和信息学院，涵盖本科生和研究生。艺术学院拥有数字艺术与动画的本科和硕士专业；信息学院拥有博物馆与数字文化、信息体验设计、数据分析与可视化三个硕士专业。相较于其他职业型数字媒体人才培养，普拉特注重产业需求的同时更关注艺术性内容，尤其是数字艺术与动画专业交互艺术方向。

目　　录

第一章　中外数字媒体产业与教育对比

第一节　国内数字媒体产业

"正是改革开放大幅降低了中国经济的制度成本，才使这个有着悠久文明历史的最大的发展中国家，有机会成为全球增长最快的经济体（周其仁，2017）。"数字媒体产业的发展态势和特点总是跟随着社会形态以及信息市场现状的变化而变化。过去 20 年间，中国随着国民生产总值的快速发展，经济飞跃，成为世界第二大经济体。并且，在次贷危机和新冠肺炎疫情两场席卷全球经济的大风暴之下，中国经济依然坚挺；在这两个特殊时期下，欧美经济衰退，中国经济对比之下则体现出"弯道超车"的特点。

从 21 世纪初，随着国际化进程的加速，以及中国内需经济的增强，中国数字产业逐渐成为国民生产总值中的一个重要增长和支撑部分。2005 年我国的数字产业进入快速发展期，当年的数字经济规模约为 2.6 万亿元，占 GDP 的 14.2%。时至 2019 年，我国的数字经济已经突破到 35.8 万亿元，占 GDP 的 36.2%。14 年间数字经济规模增长了近 14 倍，GDP 占比实现了 2.5 倍的增长（中国信息通信研究院，2020）（见图 1-1）。

如果我们以数字媒体产品和文化创意的角度来考察数字经济增长的话，其中一个典型现象就是以移动媒体为代表的相关产业链的整体腾飞，以及内容和业态上的多样化。笔者认为这得益于几个方面。

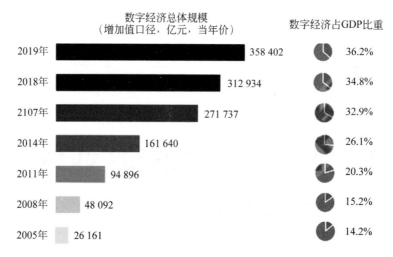

数据来源：中国信息通信研究院

图 1-1 2005—2019 年中国数字经济增长趋势

完善的产业链促使中国信息产业的自给自足。纵观全球，中国是目前少数拥有低端到高端完善产业链的国家之一。这促使一个产品的构思、设计、生产、分销、服务无须依靠其他外部力量，由本国各产业节点之间的合作与配合就可以实现。因此具有高效性，且不会受到外部制约。当然，中国的高端研创还是受制于国外，比如美国在高端芯片上的话语权。但是，仅从产业链和产品实现方面论述，中国有属于自己的产业链优势（见表 1-1）。

表 1-1 中国产业链的发展与变迁

中国产业链的发展与变迁				
	20 世纪 80 年代	20 世纪 90 年代	21 世纪 00 年代	21 世纪 10 年代
产业	基本能源与基本原料产业	基本化工产业与大宗消费品市场	品质化和娱乐产业、高科技产业	高价值产品与服务产业一体化
需求	基本能源保障型产品	大宗商品、生活用品、房地产	高附加值、娱乐、高品质、个性化产品	基于服务与一体化解决方案的品质与定制需求

数字信息包容性广。这也依托于产业链的支持，让其分销和宣传可以在短时间、大面积地铺开，同时打通产品和服务之间的鸿沟，簇生相关业态的形成。最显著的例子就是中国的电子商务，以微信和支付宝为代表的二维码支付手段让中国直接跨越信用卡时代，进入电子支付时代，大大促进了生活的便利，并且促进

了智能手机的普及化，催生出更多的相关智能产品业态的生发。就笔者的亲身经历，目前欧美国家主流使用的信用交付手段以信用卡和支票为主，虽然有类似于PayPal等国际三方信用支付平台，但是广大群众和电商还是以信用卡为主。当然，意识形态是一方面，另一方面则体现在高度国际流通和互利的情况下，复杂市场、多方合作、多种规范促使快速信息和服务的统一化进程几乎不可能在短时间内完成。另外，欧美国家还有很大一部分公民使用非智能手机，这也导致数字产业和服务发展变得缓慢。以中美支付市场举例，中国支付手段前三甲为微信、支付宝、现金；美国则是信用卡、现金、储蓄卡（CNBC, 2019）（见图 1-2）。

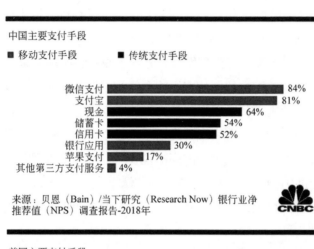

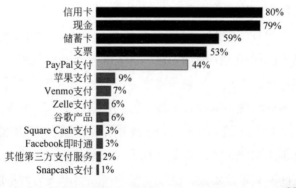

图 1-2　中美主要支付手段对比

新媒介引进快。媒介是数字内容的载体，从某方面讲，媒介注定了内容的发展形式。虽然欧美在媒介创新和研发上处于领先地位，但是从推广的角度上讲，他们不如中国快，当然这也得益于中国的产业链优势。实际上中国的产业链优势在"中国制造"方面已经体现无疑，并且随着大国崛起，目前中国的高端产业链也不容小觑。因此，在新媒介的引进和推广上，中国具有欧美国家没有的优势，从而可以让中国快速地将新媒介市场化，在内容上同步跟进，实现从"中国制造"向"中国创造"的转型。

与大势结合。在国家宏观调控下，各市场协调自由发展的社会形态促使各个产业倾向于社会利益和国家精神，以国家利益、全民利益、集体利益为目标进行对全社会有益的研创。宏观结果则是数字产业快速直击社会痛点，促进了国家整体繁荣富强；同时，产业本身得到发展，并获得收益，实现共赢。在西方，由于意识形态的自由主义，产业集团偏向于将个体利益放在第一，国家利益放在第二开展业务。这促使企业群体难以形成合力，在国家衰退时资本流向海外，形成恶性循环。在次贷危机时期，笔者亲身经历了大量欧洲本土资本迁出本国，要么寻找低成本的经济环境，要么避免国内高额税收。有生力量也相继去发展良好的国家谋取职位，当时中国可以说是西方青年的沃土之一。2016年，希腊面临着国家破产，笔者在雅典城内几乎看不到本土青年，据本地年长者反映，年轻人大部分已去国外寻找生路。

纵然中国在这数十年间已经实现产业腾飞，数字媒体产业也已经可以在国际市场上拥有不小的话语权，但是我们不得不承认，高速发展也带来了一些产业缺失，主要体现在数字媒体的内容生产上。

快餐式的内容制作。众多公司在商业利益的驱使下，力求短时间内的收益，加之中国广大国土面积和内部消费力量，让大部分产业的视野聚焦于内陆。这促使很多商业公司在重视新媒介带来的感官冲击力和互动方式的同时，缺乏在内容制作上的美学及内涵挖掘。这导致一种"致幻剂效应"和"快餐式"消费，大众在这种"致幻剂效应"下沉迷于每一次的刺激，甚至是不符合媒介特性和内容。长期沉溺于感官刺激和娱乐"快餐"不利于大众审美和底蕴的提升。圈养式的数字内容消费环境让商家乐此不疲，低质高量的产品层出不穷，形成恶性循环。

拿来主义。研创的成本固然较高，这涉及时间、经济两方面。因此，为了利益，商业圈大量充斥着拿来主义，通过拷贝国外新的数字媒体形式，进行本土化包装

大面积推广，这里涉及软件、应用、装置、服务等方面。由于中国一批民众和企业的国际化意识较弱，商业机构可以很容易复制国外相对成熟的数字媒介，利用国内的产业链优势和信息不对称谋利。同时，中国数字媒体设计和创作的专业研发机构和人员不足，促使国内拿来主义盛行，高端研发缺乏。但是，近来这一现象开始出现好转，国内逐渐诞生了一批在世界范围具有影响力的原创性产品和项目，诸如全息扇（见图1-3）和无人机全息（见图1-4）。不过可惜的是，这些成果主要还是以媒介创新和体量创新为主。在内容上，中国的数字媒体仍需沉下心来好好进行研创。

图1-3　全息扇（由南京东南大学学生团队研发）

图1-4　高巨创新携5200架无人机于深圳刷新4项吉尼斯世界纪录

缺乏思辨。思辨精神或者说批判精神是西方数字市场和教育中的通用关键词。思辨体现在方法和内容的设计上，是以创作核心为依据进行的美学传达。"快餐式"消费和形式主义导致国内充斥着大量意义不明或者深度不够的数字媒体内容。可喜的是，在国家强调传统文化复兴、文化认同、精神文明建设的驱动下，近年来在数字影视、动画、展览展示等方面出现了不少优秀的作品，其中不乏具有深度思辨的内容。但是，市面上大部分商业产品和体验服务还是流于形式展演，缺乏

对文化精神和美学的有效表达，也缺乏内容和媒介有机融合的创新。

与大势结合下的投机主义，也与大势的结合可以促进全社会、全民族的共同复兴，但是在这之中也不乏一部分投机主义者。他们打着大势之旗，牟取国家利益。笔者 2017 年在法国生活期间，接触到一些国内公司为了争取国家建设"特色小镇"的招标资质，打着大势的旗号引进留法优秀博士人才，以利益作为诱饵，但其真实目的不言而喻。因此，要杜绝大势之下纸上谈兵或无法落地的所谓"数字创新"。

第二节　国际数字媒体产业

国际上，以欧美为代表的西方数字媒体产业同样存在着特有的优势和劣势。客观看待其发展先进性的同时，也需要辩证地看到其发展中所存在的不足。

西方绝大多数国家的社会节奏较慢，且企业的盈利压力没有国内企业大，这一现状促使西方企业在合理业绩要求的情况下更加注重品质和创新。同时，欧美国家的全民教育和社会审美层次较高，对于品质的追求也相对比较苛刻。因此，欧美国家数字媒体产业普遍在创作的积淀和产品原创性研发上较中国更加成熟。在这种竞争导向下，西方数字媒体企业进入了一种品质化的良性循环，哪怕创研周期会比较长，在合理的商业模式和研发模式下，仍可以达到可观的内容产量以及企业规模。笔者曾多次邀请国外设计团队加入国内数字媒体商业设计项目，但是由于工作和生产节奏、周期、观念上的不同，最终大部分国外设计师都婉拒了国内的项目邀约。因此，将国外的生产和设计模式引入国内，必须进行本土化改革。

同样归功于社会现状下的创新空间，西方数字媒体产业除了内容之外还格外看重艺术与技术的融合。他们将技术作为媒介的载体，媒介作为内容的载体，内容作为美学和哲学的载体。只有在新媒介的推动下，内容才得以延展出更加多样性的表达，而内容的延展必须遵循媒介本身的特性。因此，西方讨论的技艺融合不仅仅是在媒介创新、表现形式、多学科团队合作上，更多是媒介特性和内容的和谐统一以及多学科之间的桥梁关系，媒介特性能促使什么内容的产生，内容的表达需要具有怎样属性的媒介。因此，我们既可以看到媒介推动内容，也能看到内容催生媒介。同样地，在注重质量和面向未来市场的前提下，西方诸多研创机构允许超长期研发任务的开展，有些可以延续十几年甚至几十年，且对失败相对

包容。虽然这种研创模式往往可以诞生出具有划时代意义的伟大成就，但是前期投入是巨大的，并非一般企业可以应付。这种研创模式不利于短期的经济收益，在中国快速竞争的企业生存环境中几乎不可能存活。

自由的创作和研发空间。虽然西方高度自由化的市场经济在社会效能上不如中国，但是这也催生了欧洲极具多样性的创作风格、数字创新，以及以兴趣为主导的跨学科人才的涌现。当然，这也得益于其社会竞争压力小、全民审美意识强的现状。以笔者所生活的法国巴黎为例，独立艺术设计师通常以类似自由职业者的身份注册在艺术家协会之下（见图 1-5）。这是一个自由且被高度尊敬的群体，他们一般拥有自己的工作室或者公司，以独特的个人风格将法国的艺术推向国际前沿舞台。

图 1-5　法国巴黎艺术家协会（https://www.lamaisondesartistes.fr/）

再以培养数字媒体艺术人才为代表的法国公立大学巴黎第八大学为例，其激进且个性化的教学理念促使大学广泛吸收国际学生，融合意识形态，激发自由思想（见图 1-6）。对于数字媒体专业，学生可以自由选择感兴趣的主题，甚至是天马行空，只要足够创新、有价值，且能被充分论证。选题既可以是艺术的，也可以是技术的。但是艺术学生被要求必须掌握技术，技术学生也被要求必须要把握艺术。专业提倡学生拥有个人倾向和风格，但是必须同时有实践成果和理论成果，且体现自身技术和艺术能力，相辅相成，相互验证。其代表性学科"影像艺术与技术"和"数字影像"专门培养集技术、艺术、思辨于一身的硕士和博士人才。

图 1-6 法国巴黎第八大学（https://www.univ-paris8.fr/）

实证主义。相较中国的传统发展哲学，西方更加看重实证哲学，即从本体出发的本源探索。这派生出西方数字媒体产业和教育习惯关注特定主题下的一个点，并且以点的思维进行具体解决方案的研创或思考的方式。因此，西方的数字媒体专业大量流行实践化教学，学生通常以社会、产业、创作、美学中的一点进行挖掘，提出假设和解决方案，并通过工程实践印证理论。在西方数字媒体领域的研究中很少看到政策、趋势、产业规划、意识形态等类似方面的研究议题。这一点虽然在产业和社会发展策略层面上的贡献不如中国，但是对于创作和设计本身的创新意义巨大，落地性较强，对于设计方法论的发展有较大意义。

缺乏全产业链反而促进国际化进程。西方大部分国家国土面积较小，尤其是欧洲。这就注定了资源有限和配给不能完全均衡，进而导致资源需要通过国际贸易的方式从他国获取。这一趋势让体量较小的国家不太可能拥有类似当今中国从低端到高端的产业链体系和强大的内需经济。基于这一现象，西方国家必须具有高度国际化的产业模式，从而在世界资源交换和物质产出中具有竞争力，换句话说，他们的竞争主舞台是世界。正是因为国际化，西方国家在数字媒体产业方面，不管是媒介还是内容，需要满足普适性的审美和需求，以致于其发展必须时刻保持国际前沿竞争力和自主创新性。

思辨与批判意识。西方的独立和自由意志促使个性化和个人风格的形成，这一特点促进西方社会中个体的思辨及批判意识的形成。在欧洲的数字媒体创作领域，艺术家和设计师普遍具有质疑权威和自我探索的热情。这促使对于规则和概念的思考和批判，并通过实证证明自己的理念或方法论，这也是西方重视通过实

证主义探索本源性问题的体现。这一点促进产业不断推陈出新，原创性和思辨性的产品和创作层出不穷。在这种思辨和批判的对撞中，社会很多重要问题和隐性问题也暴露在谈判桌上，各方在思想和方法的辩论中细化议题，从而通过各个领域的合作推进社会发展。

上述为西方数字产业发展中的优势，其劣势也十分明显。

数字化和智能设备的接受度不高。这一问题涉及两个方面，一是西方个人主义的意识形态问题，二是其客观市场的制约。西方以个体权利和私有制为公民意识的基础，这导致民众的意识形态总是围绕自身利益，以及个体权利的安全性和公平性。从笔者在法国生活的经验以及采访欧洲民众的结果上来看，欧洲对于高科技数字信息产品接受度不高的一个重要原因是在于民众对于隐私的保护意识。他们担心高度网络化和智能化会让自己的个人数据在不经意间被第三方获得，让其隐私暴露于光天化日之下。其中，拒绝电子支付也是同样的道理，他们普遍相信银行完善的隐私保护制度和公信力，并且通过信用卡这种成熟的专属支付通道进行资金往来会在安全性和隐私性上更加保险。不可否认，信息安全是大数据和网络时代越来越需要重视的议题。但从数字媒体产业发展的角度上来看，信息安全建设不能得到民众的认可，发展必然会受到限制。另外，就像上文所述，虽然缺乏产业链的全面性会催生全球化的进程，但是对于产品的研发和推广效率上，不管在成本、周期还是渠道上都会大打折扣。因此，这也导致西方虽然引领数字媒体创新市场，却在产品的普及性和产业的规模化上不如中国有效率，产业扩张不如中国迅速。

过于强调个人风格，缺乏社会合力。虽然个人风格的多样化会促成数字媒体领域百家争鸣的态势，启迪创新和批判意识的形成，但是这种态势很可能在碰撞后没有结果产生，或者在碰撞的过程中导致周期太长，最后作用于社会的时候已经错过了最佳窗口期。因此，和中国相比，西方虽然在数字媒体领域的起步较早也较为成熟，但是在增长性和社会整体发展层面比不上中国近 10 年的产业增速。

总而言之，以辩证的思想看一件事情必然会存在正负两个方面。中国虽然数字媒体产业起步较晚，却也正逐步走向成熟。中国有属于自己的优势也有属于自己的不足。因此，本书希望通过分析国外数字媒体的形势，以教育和人才培养为切入点，取其精华去其糟粕地探索中国本土化的数字媒体教育之路，促进整个产业的发展，毕竟人才是生产力和创新的保障。

第三节　国内社会与数字媒体教育

"高等教育现代化是高等教育领域现代性不断增长、保守落后性因素不断淘汰的过程，是规模与质量、结构与效益、精英与普及等教育结构和层次全面发展的过程（王志强，2018）。"

相较于产业发展，西方的数字媒体教育对于中国来说具有更加现实的借鉴意义。教育现代化是一个国家教育发展的高水平阶段，是对传统教育的一种超越（龚林泉，2018）。教育现代化建设一方面是硬实力的增强，比如基础设施和技术的升级优化；另一方面是软实力的增强，也就是教育理念、建设方针、人才培养手段、教育内容等（李莎，等，2019）。西方具有较早的数字媒体教育经验，其教育体系相对成熟；近10年一直保持着在综合性人才培养和创新上的优势，拥有适应市场和着眼未来的理念和方法。汤普森·克莱因曾提出跨学科教学法的三项原则：超越、解决方案、突破（Klein，2004 & 2014）。超越即统合已有学科知识，使其融会贯通；解决方案指的是以问题为导向进行跨学科教学；突破指的是打破现有框架和定义，力求在跨学科探索中推陈出新。以上三点正是目前西方数字媒体教育中蕴含的基本原则。

中西方数字媒体教育的差异性，一部分来自教育方式和观念的不同，另一部分来自学生和教育工作者意识形态的不同。教育的终极价值可以由能力发展、认知需求、一般素养来决定。此外，对教育的态度还可以从不同社会群体的归属、收入水平、父母受教育程度、教育制度的现代化等因素来解释，这些复杂的综合因素决定了学生对教育态度，以及教育的情景化问题。因此，除了分析西方教育的特点之外，我们必须综合考虑中国的教育环境和人文因素，以一种本土化的方式进行数字媒体教育上的拓展。

中国传统的考试制度与选拔制度以应试为主，因此催生了"应试教育"这一名词。虽然素质教育的推行改变了学生只会考试、缺乏综合能力和社会能力的问题，但是想要真正实现素质教育的全国性普及并不是一件易事。不得不承认，当今形势下，素质教育基本只在一线大城市得以良好地、相对高效地推行。应试教育强化了"标准答案"和"分数"的概念，以及以标准化逻辑思维进行学习的范式，这一意识形态扼杀了数字媒体当中想象力和融合创新意识的形成。应试教育中"教

师"这一概念所代表的"标准化""正确性""权威性"构成了师生关系中的一种从属和"给予—接受"的关系,而跨学科教学实际上更倾向于"研究"而不是"传授"。在当今高等数字媒体教育中,教师努力激发学生创造力和自主思考能力,尝试打破这种权威性的等级关系。然而,12 年的基础学习已经固化了大部分学生"应试"和"等级"意识,这为大学期间的数字媒体教育活化构筑了壁垒。如果教育思想不是"现代化"的,现代化教育就无法从根本上实现(刘笑冬,2017)。笔者曾经尝试在团队的协助下,在本科中实验西方工作室的数字媒体培养模式,结果光是转化学生的意识形态就花费了将近一年的时间。

"一个既有社会规则系统或系统群不能成功地应用于新问题所产生的情境或新情境下出现的旧问题(伯恩斯,2000)。"这就是固化的意识形态无法适应当今开放式和融合型市场的佐证。就笔者在法国和中国高等学校执教的经历来看,意识形态的差异在很大程度上影响着数字媒体教育成果的形成。在教育逐渐市场化和平等化的今天,学生们更多地倾向于在高等教育过程中表现出类似于合作伙伴的积极态度(Bovill et al., 2016;Healey et al., 2014)。学生与教师的合作关系是促进学生更深入参与的重要因素(Umbach et al., 2005)。在法国课堂,典型的特点是学生不易被"掌控",他们具有很强的主见和自信。创作课上,老师与学生的互动频繁,并且很多互动是由学生发起的(见图 1-7)。

图 1-7 巴黎第八大学影像艺术与技术工作室课程

2016 年兰詹和瑞德在对共同创作价值的文献分析中发现,这一过程实际上包括两个不同但互补的维度:共同生产和价值实现(Ranjan et al., 2016)。第一,价

值的协同生产，其中价值是与消费者（学生）一起创造的；第二，价值超越生产过程成为可消费的（落地性），这是一个来自服务主导逻辑的概念，称为使用价值（Lusch et al., 2006）。这正是以工作室为主导的数字媒体创作课上需要完成的两个任务，而学生和老师的合作关系让这种共同创作行为得以在教育中实践。学生不会将老师看作是权威的存在，并将对话放在同等位置上进行。通过共同创作，消费者（学生）被允许以新的方式和组织者（教育者）进行交流，提出意见，进行投诉、协商、赞同等行为（Cova et al., 2009）。课程通常以实际项目组的形式开展，通过某一主题的定位，教师和学生共同构建创意，进行辩论。学生很多时候会在艺术或技术创新上"固执己见"。好在这种"固执己见"不是盲目的，他们会通过合理的论证或实证来说服所有同学及教师。这一特点促使学生具备很强的批判性和思辨性意识形态。他们擅长观察现状与规则，提出问题，并尝试通过自己的研究给出答案。教师的作用更多是利用自己的经验和知识在流程、实现方法、合理性、技术性上提供必要指引和支持。同时，教师还会针对每个同学的个人特点、个性、追求，以不同方式进行激发式引导，挖掘潜力，培养学生的个人风格。通过共同创作，学生不同的知识和资源可以与大学教职员工共同互动，进一步创造出比只有一个群体试图满足另一个群体的需求更为综合和卓越的成果（Frow et al., 2015; von Hippel, 2009; Zwass, 2010）。而在国内，尤其是本科课堂，学生普遍缺乏自信和主见，不明确自己的目标和追求。在思考问题的时候先从逻辑出发，想象"自己的技能可以做什么"，而不是"我想做什么，需要学什么技能"。这导致学生缺乏主动学习和探索的能力，等待老师的"知识喂养"。其创作流于形式的实现而失去针对本源的创新，并且很多时候学生会自我否定。另外一个现象就是偏科严重，一部分学生专攻艺术屏蔽技术，而另一部分学生则相反。偏科现象归因于多方面，其中可能与长久以来国内教育明确划分文理，以及教育中各细分学科独立存在，鲜有融合发展有关；也可能与师资体系本身缺乏融合型高层次人才和体系制定者有关，以致于教育从业者缺乏融合的"桥梁意识"；也可能与以传统学科分化和传统师生关系进行教育体系构建有关。这些问题都是本书需要探讨的重点问题。

另外，虽然十多年来国内数字媒体相关专业如雨后春笋般在各级学校开设，但是总体来说同质化严重，且师资配置与市场脱离。首先，数字媒体是一个广泛应用于各级产业的门类，可以说凡是数字化，且和媒体相关的创作、服务、技术

等都可以归为此门类。其次，随着信息化和多业态发展，这一领域在不断拓展壮大。因此，以单一专业来统筹数字媒体这一领域，体量明显不够。教育机构经常面临其课程设置与毕业生就业深造之间相关性的挑战（Christensen et al., 2011），以及高等教育所能提供的学历学位证明的价值（Collins, 2011）。一旦课程设置不合理，就会导致大量学生迷茫，觉得自己似乎什么都学了却什么都没有掌握，最后致使就业率和投身专业领域的人员减少，教育的价值被削弱。同时，中国数字媒体培养起步较晚，专业融合性师资力量不足，导致目前数字媒体师资队伍中基本都是由艺术、设计、技术等相关单一学科背景的老师构成，高层次教授和学科规划者更是来自于传统学科。这就导致了知识传授的过程中，学生接受的知识分散，教师无法从数字媒体技术、艺术、美学、心理等方面深入贯通，无法把握其活化融合且紧跟媒介开发、内容开发、认知体验等诸多方面进行教学。缺乏数字媒体高层次人才，也导致在学科建设中仅能从表象、却不能从数字媒体创作的特殊性和多学科纽带的角度进行统筹。

此外，国内数字媒体师资存在脱离市场的情况。国内大部分教师以学术和理论路线为主，尤其是沿着硕士、博士、博士后路径进入到高等教育领域的，大部分人才没有经历过商业市场的洗礼。因此，我们会发现，很多时候在数字媒体专业，尤其是研究生以上级别的教学中，大部分老师无法准确把握数字媒体的市场性、实践性、创作性、发展性、技术性来进行艺术设计理论、史学、意识形态、产业规划等理论知识的讲授。但是我们必须承认，数字媒体是一个紧跟市场发展的领域，且更新换代极快，是一个以实践、实用、创新创意为主要需求的学科，不仅涉及产品研发、艺术创作，也涉及整个服务体系的解决方案。理论必须应用于实践，服务于创作、设计、产业发展，有机地和设计实践、艺术创作实现、技术创新相结合，否则理论的价值将无法转化为实用价值。同时，它是一个以需求为主，用技术与艺术结合进行媒介创造和内容创作的学科。因此，在学科分类上不适合将数字媒体艺术与数字媒体技术分为两个独立的设计学和工科门类。事实上，我们会发现很多学校开设数字媒体艺术和数字媒体技术两个专业，但是专业之间几乎没有任何合作和往来。最终导致艺术门类下的媒介创新力较差，而技术门类则更类似于计算机和信息科学领域。即使有融合的尝试，但是由于教师之间的学科背景、意识形态不同，他们在跨学科的合作环境中也不一定能很好地磨合。比如，在社会科学和人文科学领域的跨学科合作时，工程类研究人员会觉得不自

然和不习惯（Mulder, 2016），以至于在合作上无法很快找到"桥梁"。因此，如果要进行教育上的升级、融合，机构需要创新的结构转型（Redecker et al., 2013; Scott, 2015）。好在中国早已意识到学科交叉和新时代教育理念转型的重要性，在《统筹推进世界一流大学和一流学科建设实施办法（暂行）》中提出"鼓励新兴学科、交叉学科，布局一批国家急需、支撑产业转型升级和区域发展的学科（钟海青，2009）"。

想要寻找到合适的转型路径，教育机构必须首先通过广泛、多学科、多层次的研究来调查所面临的挑战是什么，特别要重视定位思维、路径思维、协调思维和持恒思维（王战军，等，2008）。相关研究涉及社会、教育、经济、人口、财政等等方面（Geels, 2005）。我们会发现西方大部分大学中几乎找不到"数字媒体艺术"或"数字媒体技术"这样的专业名称。首先，在多年的发展下，以欧美国家为代表的前沿数字媒体教育已经认识到，数字媒体的学科体量必须进行细分以精准培养市场需要的人才。同时，也是受学费上涨和毕业生就业问题的影响，学生们希望在学位中找到能满足当前和未来需求的价值（Tomlinson, 2008; Vickers et al., 2007）。因此，即便在市场中，数字媒体受教育者也应该是具有明确目标和实践能力的开拓者和解决方案的提出者。为了满足不断深化的核心需求，学科必然要建立在小而精的框架之上。在国际数字媒体专业细分体系中，我们更多看到的是"创意计算""数字可视化""交互设计""用户体验设计""数字空间设计"等作为数字媒体相关专业的名称，而这些西方专业的名称往往在国内是作为数字媒体相关专业下细分课程的名称。几乎所有数字媒体相关学科都要求学生学习诸如艺术设计、叙事、编程、人工智能、传感器、电子电路、设计史等相关课程。而"数字媒体"这一名称，则会在个别学校中以学院的形式体现。同时，在师资方面，国际上普遍存在着数字媒体相关专业教师同时又是市场中某些机构、公司或设计师事务所中的关键人物、行业专家、资深艺术家、设计师等的情况。他们可以准确把握市场脉络、行业发展、领域内的痛点，帮助学生积累设计经验、建立个人风格、完善方法论、提高综合实践能力和跨学科创作能力（见图1-8）。利用这种综合跨学科的方法，不仅可以将实践与大多数学科中的关键问题联系起来，让其具有流动性和推理性（Huutonieni et al., 2010），还可以用于克服学术分裂和单一学科的问题（Gaziulusoy et al., 2012）。在国际上，这种综合性跨学科的实践方式主要以综合工作室的形式开展。数字媒体的教育特点和路径上，国际大学中

绝大部分以市场和实践为导向，进行商业开发和创新研发能力的训练。另外，还有少部分以纯艺术创作和理论培养为主。这也是数字媒体领域基于社会需求而自然进化出来的教育风格的权重配比，符合客观社会需求和发展需要。

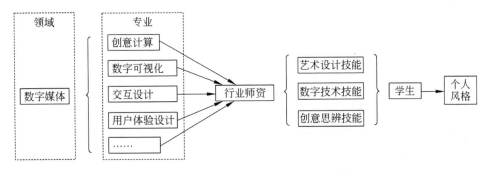

图 1-8　西方数字媒体教育体系标准化理论模型

最后，则必须提到国际化在数字媒体跨学科教育发展中的重要性。英国皇家艺术学院校长汤普森曾表示："设计是国际化的，我们信奉并接受国际化。虽然它能跨越国家和文化的界限，但它同时必须对差异性保持敏感……我们强调国际化以及全球化视野中的跨文化层面，而非地方性或民族主义，以期寻找适用于多种环境的思维与工作方式（汤普森等，2017）。"无论跨学科是侧重于哲学反思和批判，还是科学技术在人文社科中的作用，不可否认的是跨学科必须包含学术界与非学术界的广域合作（Balsiger，2014；Lang et al.，2012；Scholz et al.，2006；Stauffacher et al.，2006）。数字媒体是全球化信息、网络智能时代的代表性产业，并且数字媒体创作和服务在全球范围内不断进行着交换和互惠互利。中国作为一个人口众多、领土广阔、产业多样的国家，需要利用国家资源优势，同时"走出去"以促进理念和体系的国际性交流，促进顶层结构的完善与创新。事实上，国内产业的国际化进程比笔者想象中要低。2015—2017 年间，笔者曾参与在欧洲的中国企业国际化项目，其中中国 100 强企业中绝大部分并没有实现实际意义上的国际化（目前主要以定期国际考察为主）。即使很多企业希望实现国际化，却因信息不对称而困难重重。产业既是如此，教育领域则更甚之，比如师资中鲜有数字媒体国际背景的人才，缺乏对于国际前沿学会、期刊、赛事、研究机构的深入了解，缺乏国际交流和前沿技术获取途径，缺乏与国际数字媒体教育机构定期、稳定、规模化的合作，缺乏与国际商业机构和研究机构的深入合作等。除了前文

提到的工作室内的共同创作价值，我们必须意识到，在高等教育之外，组织积极参与的趋势也在增长（Ramaswamy et al., 2014）。共同创作价值是一个过程，将学生的资源与组织资源相结合，以建立一系列活动，提供独特的经验和经历，鼓励交流和互动，从而启发更好的实践和创新（Prahalad et al., 2004）。实际上，共同创作价值通常被称为一种营销和管理策略，它整合消费者资源，共同创造新的价值形式（Perks et al., 2012）。如今，随着西方高等教育市场化和平等化，共同创作价值的概念经过转换，在教育系统内和系统外均能发挥优势作用，满足教育机构、学生群体、产业市场的需求。尤其对于数字媒体这种具有极强产业属性的学科，这一新理念的优势是值得借鉴的。在我国对外开放和深化国际合作建设中，首先，要明确我国教育水平在国际上的位置，向发达国家汲取经验；其次，我国要积极向其他国家展现我们的教育实力和发展优势，同时引进国际先进教育理念；最后，我们要积极解决实践中的困难，打开新的教育途径（潘荣杰，2018）。

综上所述，国际数字媒体教育具备以下共通性：数字媒体教育体系的细化、艺术与技术无所不在的融合、实践和工作室为主导的教学模式、批判性思维的培养、产业与教学为一身的师资结构。同时，学生的要素包括智力、学习习惯和方法、责任感和个性（Díaz-Méndez et al., 2012）。高等教育中学生的智力普遍都不存在太大差异，因此本书会以西方教育为基础，以学生学习习惯和方法、责任感和个性的塑造为目标，针对数字媒体相关专业，进行教育理念、建设方法方面的总结分析。

本书以世界 QS 艺术设计类排行中的前十所学校作为样本，其中我们将以培养目标和领域定位作为梳理线索，分为"产业型数字媒体教育""理论型数字媒体教育""通识型数字媒体教育"三大章。

第二章　产业型数字媒体教育

本章所涉及的高校包括伦敦艺术大学、米兰理工大学、普拉特学院、英国皇家艺术学院、阿尔托大学、帕森斯设计学院。具体细分如下（见表 2-1）。

表 2-1　本章所涉及高校

产业型（职业型）	产业型（创研型）	产业型（高端市场型）
伦敦艺术大学 米兰理工大学 普拉特学院	英国皇家艺术学院 阿尔托大学	帕森斯设计学院

高等学校除了教授理论知识外，还有一项任务是需要让学生具备横向能力，这种能力的特点是可以将知识转移到任何知识领域，这对毕业生在劳动力市场上的成功至关重要，同时学生还需要具备技术科研能力（Cracsovan, 2016; Langa, 2015; Pacholski et al., 2017; Tsankov, 2017）。这一目标使得横向能力成为世界教育领域的一个热门话题（Gómez-Gasquet et al., 2018; Pârvu et al., 2010; Nicolaescu et al., 2017）。因此，新时代数字媒体教育理念需要创新，反映在行业发展对传媒人才培养革新的内在需求、高等院校能力培养驱动课程教学方式的转变、"项目 + 竞赛"双驱动教学模式的优势（赵肖雄，等，2018）。

"经济靠科技，科技靠人才，人才靠教育。教育发达—科技进步—经济振兴是一个相辅相成、循序渐进的统一过程，其基础在教育（习近平，2014）"。产业型数字媒体教育即以市场、商业、产业人才为培养目标的数字媒体教育体系。它强调人才的实用性，注重实践、技能、综合素养、创新精神、提出解决方案等能力的培养。其中，实证精神和商业流程是培养的关键。为了促进产业的多层级和

可持续性发展，有必要采用新的科研和教学传播模式（Adomssent, 2013; Barth et al., 2014）、学习产业目标和交互策略（Segalàs et al., 2010; Dlouhá et al., 2014）、开发可持续性技能（Cortés et al., 2010; Lambrechts et al., 2012; Wiek et al., 2011）、创造新的社会对话（Steiner et al., 2006; Ferrer-Balas et al., 2010）。在国际上，国家政府和高等教育机构都在努力使教育方案趋于一致，以便使课程适应劳动力市场的需要，使学生具备可转移知识的能力，以应用于各个专业领域（Sánchez et al., 2016）。

产业型培养是数字媒体教育中最普遍的培养模式。学科建设涉及人才培养、科学研究、社会服务三方面，这三方面合理布局、推陈出新、互相融合，才能发展出具有时代意义的教育体系（姚思宇 等，2019）。因此，产业型教育细化之下，还可以分为"职业型""创研型""高端市场型"等。职业型培养注重在当下市场中的技能和综合素质培养；创研型则以研究生培养为主，注重通过产业研究定位未来发展，以研究和创新为基础，培养基于未来的数字产品设计、内容制作、融合创新等能力，与社会和多产业结合，开创新的数字媒体形式；高端市场型结合职业型和创研型，其定位于高价值客户群和高级商业市场，并进行前沿设计与研发。由于高端市场本身具备产业引领性，因此人才除了在技术和流程上具有较强把控能力，还需要有敏感的行业发展意识，以提供引领未来趋势的创新设计。根据市场的需求和供给关系，职业型人才培养的体量和需求最高，其次是创研型，最后是高端市场型。

第一节 产业型教育与数字媒体人才培养

·职业型教育

不管是国内还是国外，数字媒体相关专业学生以本科生居多。数字媒体是以职业为导向的行业，除了科研创新之外，大部分还是以就业和技能培养等作为基础数字艺术的培养目标。作为数字媒体基础培养的主体，职业型教育肩负着以实践、职业、创新为导向的责任。

数字媒体和其他技能型应用专业不同，它强调市场化技能的同时，又强调必须以创意和创新的思维运用技能进行设计实践。不管是本科阶段还是研究

生阶段，这一点是相同的，仅仅在侧重点和体量上不同。因此，在数字媒体的基础培养阶段同样需要跨学科思维。这里的跨学科思维大多以领域内的跨学科为主，培养以媒体软件编程和硬件操作为主的技术操作能力，以传统艺术和电子艺术为主的艺术设计能力，以史学、传播学、心理学为主的人文传播理论能力等。

国内数字媒体专业主要集中于综合性院校，这也为其综合性培养提供了先决条件。综合性大学，通常以多种专业性学院组成，学科齐全，综合实力强，是培养融合型人才的宝地。综合性大学一般办学历史悠久，秉承着深厚办学理念。随着产学研一体化的发展，国内综合性大学开始了开放性办学。但是，这种开放性办学多以本院系或同行间的合作为主，多以交流、交换、聘请专家的形式实施。体量的限制，导致开放式教学只能作为辅助手段，大部分实践专业还是以独立建设为主，这一点从培养方案、师资配置、开放性内容倾向等方面都有所证明。所以，整体来看，综合性大学这种先决优势并没有在学科建设中发挥其应有的作用。虽然导致这一现象的原因很多，但是从结果导向上来看，国内的主流数字媒体大多"技""艺"分立，并且已经形成了常态化。

虽然数字媒体的职业培养是技能和创新的双轨并重，国内的数字媒体相关专业也注重两方面的同步发展，但是，相比欧洲，不得不承认这两方面的体系并不成熟。其原因在于缺乏相关数字媒体的融合型、市场型师资，国内数字媒体相关专业师资主要来自于相关学科，这也是中国数字媒体教育起步较晚且缺乏高水平产业型人才的原因。同时，具备较高学历的师资多以年轻人才为主，缺乏教学经验，且绝大部分以高水平理论培养为主，缺乏实际设计能力。总之，不管何种类型的师资，大部分都没有很充分的市场和行业经验。这就导致数字媒体的职业教育体现为以潮流为导向的技能培养，且存在一定滞后性。这种滞后性在行业发展阶段体现得不太明显，但是在行业转型阶段则会显露其弊端。这是缺乏市场敏感性和前瞻性所导致。在采访多位国内数字媒体相关专业毕业并从业三年左右的企业人员的过程中，大部分被采访者都感觉在本科阶段没有学到什么，经验、知识、技能都是在从业过程中学到的。这是教育和行业脱节和开放性不足导致的弊端。职业型教育与市场的低耦合也导致了中国在数字媒体设计，尤其是内容和媒介创新上始终落后于国际。我们付出了太多的时间成本和重复劳动以达到国际同等水平的竞争力。

不过，最近几年国内代表性的数字媒体高等院校已经在行业敏感性上有所加强，并且力求加强广义上的开放性教育培养体系建设。目前，数字媒体正面临新的转型期——从图形化用户界面设计（GUI）向自然用户界面（NUI）转型。从行业现状来看，主流商业领域中自然界面设计需求正在迅速提升，人才缺口急剧扩大，技能趋于融合。学生本身已经充分意识到横向能力对其专业未来的重要性（Sá, 2017）。因此，为了尽快弥补国内职业型数字媒体教育的滞后性、开放性不足、市场化不足的情况，我们有必要研究国际上领先的职业型数字媒体相关专业学科建设经验。

· 创研型教育

创新研发是商业和市场腾飞的"助推剂"和必要手段。数字媒体的专业化特性注定了其融合和快速迭代的特点。从媒介载体上，光盘到网络、固定端到移动端、简单输入输出到多元化输入输出，短短数十年间，数字媒介实现了多层次的飞跃；从媒介内容上，功能化信息到图形化信息、静态内容到动态内容、被动观演关系到主动交互关系、图形化内容到自然化内容，内容在满足媒介发展的同时越来越注重多维度感知和人性化传播。从某种程度上可以说，数字媒体的产业创新伴随着信息建设的发展，同时也伴随着大众审美和需求的提升。数字媒体的创新存在着机遇，也同样存在着挑战。

高等学校是数字媒体教育的主要机构，同时肩负着基础性培养和提升性培养的双重任务。提升性培养主要对标于产业和领域，此阶段对于基础技能不再过多关注，如果学生基础薄弱，则一般通过自学来进行弥补。提升性培养是创研型培养的主要根据地。主要以引导和思维培养为主，通过学生的理解和自学能力发现产业和行业未来发展方向、需求、战略等，以跨学科的思维在媒介升级、内容升级等方面进行创新和科研方面的实际理论研究。创研培养注重推进时代发展的产业变革，主要集中在研究生阶段。

在国内，大部分院校将数字媒体分为艺术和技术两个分支，艺术分支往往是设计学下讨论的重点。但是，技术分支也同样重要，这是融合创新产业特性所决定的。然而，艺术和技术在大部分高等院校中是割裂的，这导致艺术设计创新在缺乏媒介技术支持的情况下无法完成基于深层媒介的内容开发。数字媒体的发展包含媒介和内容，两者相辅相成。可以想象，依托现有媒介进行内容创新如同生

产工具无法升级，将导致产业同质化竞争。同理，如果数字媒体技术脱离艺术内容的创新，将失去对媒体需求的把控，进而无法和艺术端很好地配合，最终被相关技术领域同化，导致专业性质的同质化。

因此，真正的数字媒体产业创新研发的大前提是艺术与技术的双轨整合发展，而不是分立。只有这样，数字媒体产业才能以需求为导向，进行内容和媒介的统筹升级，真正达到生产方式和生产资料层面的创新。

· 高端市场型教育

高端市场型数字媒体教育是统合创研和职业型数字媒体教育的一种教育模式。它定位于市场和商业，却并不完全以现实市场需求为教育体系的建设原则。它依赖商业，定位于高端市场，提倡具有产业开拓力的创新研发精神和思维方式，同时又必须符合商业规则和企业需求。"高端市场"这四个字注定了其需要以贴合市场需求的方式进行基础技能型培养，同时又要在市场之上引领和激发产业的发展和变革，两者融会贯通才能定位高端市场。因此，高端市场的构成元素使它需要一个更完整的体系和更长的学习路径才能保证高端市场建设的要求。所以，高端市场型数字媒体教育需要结合基础教育和提升型教育，打通本科到研究生体系，实现教育拓展。

数字媒体的创新可以说是没有界限的，未来学科融合在数字媒体创作中显得尤为重要。随着自然语言界面和智能化的进步，空间物联网和全时连接的完善，以前基于计算机来研究的媒介和交互，必然会被拓展到多感知元素和人的生态关系上。因此，无论从市场的角度、科研的角度，还是思想的角度，传统研究对象必须扩展到人、环境、感知、文化关系等多元领域，从而定义高端数字媒体市场。

第二节　产业型数字媒体教育建设理念

· 职业型教育

职业型数字媒体教育确定了其重心是商业和市场的应用层面，创意创新也更加以商业和实用性驱动。因此，大学不仅需要重视创作产出的结果，还需要注重创作产出的过程，着重观察学生在生产流程中遇到实际问题时的解决方式，提倡原创性和综合能力。各个学科和商业及企业需要紧密相连，作品的实施应该尽量

以实景化教学的方式和顶级媒体企业对接。

在自由度上，应该遵循数字媒体产业高速发展的市场化环境，尤其是10年一个阶段的媒介转型（见图2-1）。因此，大学不应该以标准化和限制化的技能培养为主，需要采用现实市场技能加转型性市场技能的综合培养模式。同时，鼓励学生个性且独立的发展模式，以催生创意，促进学科融合。

1995—2004年桌面网页　　　2005—2014年智能设备　　　2015—2025年体感设备
和图形信息时代　　　　　和移动多媒体时代　　　　　和自然界面时代

图2-1　数字媒体媒介和表达方式的十年变迁

数字媒体市场的商业需求驱使大学培养必须注重打通传统与当代的壁垒，在商业框架下积极创新和自由发展。这一点主要体现在以动态思维进行学科整体知识结构和技能结构上的规划，并且需要注重培养学生的行业叙事能力。行业叙事能力体现在以情景和生态发展的角度看待行业。不仅需要观察行业目前的形势，还需要看到行业的发展趋势可能带来的未来转型。同时，发展的眼光也不应该仅仅片面地放在本领域，而是应该以"行业事件"的角度发现整个社会可能给行业带来的发展性或革命性改变。这些事件会促使行业间的融合或行业转型。因此，除了本专业领域，培养上还应该专注于社会的发展和环境多样性背景下的设计研究，探索和开发出适应产业需求的新型设计方式。在培养中，教师应该以行业为基础，积极传授或让学生接触到创造性相关的技术知识、基于多感官的设计理念和技巧、叙事方法等，并带领学生进行数字实践项目制作。在设计思想和意识形态上，专业应该注重培养学生的行业可持续发展观和人本主义设计思想，并且以智能化的方式开发及传达设计价值以适应当下快速发展的行业需求，以人本主义的眼光提供解决方案。

数字媒体市场是年轻的市场，在创意和行业敏感性上，不得不承认一些教师可能并不一定比学生把握得准，并不一定能和时代现象紧密联系。这是环境、意识、

关注点的不同所导致的鸿沟效应。因此，数字媒体教学应该主张以平等交流的方式与学生进行探讨。教师在传授知识和技能的同时，也需要从学生的层面上吸收灵感和信息。创造力、好奇心、创新思维、实践研究成了职业型数字媒体培养的重要环节。培养方案应该鼓励学生以不同方式看待问题。不管在理论还是实践上，学生需要能提出催生产业需求的独特性解决方案。教师不仅作为指导者，还应该以协作的形式加入到实践创作。同时，在必要的时候应该鼓励学生培养独立自主学习能力以及研究能力。培养应该多采取互动式的教学方式给予学生知识，配合平台式教学、实践研讨会、同行专家研讨会、个人或小组辅导为学生提供多样且综合的教学体系。同时，因为市场化特质，学校应该加大行业合作的力度，邀请设计师和专家，提供给学生校内及校外的行业实践学习机会。在技术能力上，工程能力相对薄弱的数字媒体专业，应该多为学生提供本专业外的技能，强化学习的机会，保证艺术设计和技术技能的综合发展。

数字媒体行业具有极强融合创新实践性。因此，以自由性和行业性导向进行学科建设必将激发媒介创新。同时，媒介载体的资源型储备必须充沛，以支持实践检验创新理念的可行性，从而使设计成熟化。因此，在学科建设中，需要注重资源配置的多样性。在实践创新过程中，学生遇到困难能够寻找跨专业、跨学科的人员进行合作，以实际的方式培养解决问题和跨学科合作的能力。最后，在资源配置上为了避免浪费和闲置，可能需要成立专业建设委员会以"行业叙事"的角度进行精准的行业评估，经常和学生及同行对话，以精准定位储备资源的有效性。

数字媒体是基于技术媒介的内容、功能、信息开发的一门学科。其定位于综合技能的掌握，以及融合思维的培养。职业岗位以创意策划、产品开发相关部门为主。这些部门多以提案、筹备、提供解决方案、原型制作为主要工作内容，形式多为以策划组为单位的集体工作。策划组一般体量不会太大，并且具有一定跨学科性。因此，在职业型培养课程建设中，需要遵循商业模式，以策划组的形式进行。在西方绝大多数学校里，这种策划组的工作模式以工作室课程的形式开展。工作室耦合公司策划部，学生将通过一系列实践性和创造性的练习，将专业知识和技能落地，并以小组合作的形式拓展知识结构。工作室同时也能为学生创造良好的开发环境，为学生开发实时、交互式程序和系统提供工作和设备上的便利。在工作室实际操作的过程中，平时理论学习无法暴露的问题会借此机会被充分论

证，这是一个补全知识体系的良好机会。借助工作室模式的优势，专业可以配置一系列讲座、研讨、评论、交流活动，给予学生及团队技术和理论上的补充支持，比如编程研讨会、黑客大会、理论技术讲座、群体辩论、周期性专题汇报、个人学术辅导、与专家和公司共同作业、在线辅导等。

在整个创新过程中，信息（作为创新采纳和传播过程中的一个关键因素）是必不可少的，首先是为了确定创新的需求，其次是为了评估创新的产出（Rogers，2003）。因此，在职业型教育中，信息的质量很大程度上依赖于具有相当能力的行业师资，从而确定创新的需求。工作室的定位在于给学生提供尽可能便捷的职业化条件和支持，提倡学生在自学和生产流程实操中总结经验和教训，最后实现能满足需求的产出。同时，数字媒体相关专业邀请的众多专业设计师及专家团队同样可以参与到工作室的实践环节，与学生一同进行项目设计，提供给学生一个良好的合作及协作环境。这些设计师和专家可以来自于各行各业的前沿，甚至来自不同国家。通过和不同领域的设计师、专家协同合作，学生将获得跨学科融合的理论和实践知识及经验，为创意创新提供良好的基础。

数字媒体相关专业对于学生的选择应该不局限在单一门类之下，致力于让细分专业配置多元化，从而构筑行业生态。在国内，数字媒体设计或者数字媒体艺术专业基本上以文科方向的艺术生为主，和其他艺术门类同质化招生。从数字媒体市场的学科交叉角度上来讲，其实这一方式存在一定不合理性。数字媒体是"艺""工""文"高度融合的学科，内容的创新必须要配合技术和媒介的创新。因此，从数字媒体的特点以及国内目前招生的特点来看，数字媒体相关专业应该区别于其他艺术设计门类，招收具有较强理工基础和发展潜力的艺术生（见图2-2）。

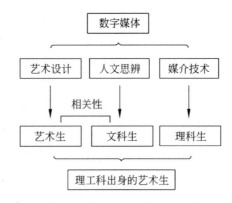

图2-2　建议招收具有工程意识的艺术设计类学生

· 创研型教育

欧洲是高等教育的发源地，也是教育理念创新发展的重要区域之一。自由开放、兼并包容的理念促进了欧洲思潮的发展，也因此诞生了许多伟大的哲学家。哲学在一定程度上代表着思辨，而思辨在教育中则表现为世界观、社会观、育人观的发展。当今的欧洲在教育中注重经验主义结合实证主义的本体观。在理念的构建中往往对于学科，尤其是新兴学科，需要从整个社会和相关黏性行业的时间空间维度里探究其培养目标、培养方法、课程设置、专业定位等。时间代表着过去、现在、未来的发展和需求；空间在于专业所涉及的横向、纵向行业的广度和深度，以及行业之间的关系及体量。

对于数字媒体，尤其是创研型数字媒体教学建设，教育者必须考虑其广义的社会行业属性以及快速的更新换代频率。这是一个区别于大多数艺术设计类专业并具有特殊属性的学科。因此，目前教育和培训模式需要从信息型学术储备人才（理论为主）转向成熟型学术储备人才（产业为主），面向个人和产业发展（Mihaela et al., 2015）。基于上述模式，大班制、统筹技能培养、课堂知识传播等培养模式已经不适用创研型数字媒体专业的知识体量。因此，创研型教育必须探索新的理念，并且以行业生态的角度进行教学模块的重新整合，力求突破瓶颈，推陈出新，培养出以交叉学科为根本、具有快速知识更新能力、具有敏感的行业和社会嗅觉的复合型人才。

将"教"与"学"定位于社会。既然数字媒体的专业特性注定了其知识结构和体量的特殊性，无法在教学培养上采取大班制、统筹技能培养、课堂知识传播的传统模式，那么就必然需要将教学融入产业、社会和生活，拓展教育的作用范围。这种拓展实际上是将狭义上的限定场景下的教学转化为广义上的非限定场景教学；将传统的师生定位延展到专属社会与定向培养的层面。一旦拓展到社会层面，教学单位仅仅是整个教育体系的一环，起到引导、调节、修正的作用。更多的时间，学生将在一种以教学单位为中心的教育生态系统中，以自我认知为导向，进行独立探索的知识吸收及反馈。

尊重数字媒体专业特性，以开放的方式进行个性化塑造。如前文所述，数字媒体相关专业是一种非绝对技能型或理论型的学科，其特性在于创新融合。纵观国内数字媒体相关专业，我们很容易发现，在教学形态上还是主要限定在传统的

教与学的框架内，这种传统的框架适用于以既定知识训练为主的专业学科上，尤其基于"背"与"记"的任务，比如物理和数学公式、历史和政治事实、法律法规的理解、实验与标准结果的认定等。这种以传统教学模式为基础的培养结果就会导致目前主流数字媒体形式是什么，学校就开设什么课程。比如，以网络多媒体为例，2010年以前是交互式Flash网页为主的课程体系，而2010年之后转变为以手机App为主的课程体系。这种教学模式的优点在于学生毕业后可以在技术和知识层面与市场对接，但是随之带来的问题也显而易见。首先，数字媒体是一个随着信息时代发展变化较快的领域，因此它所面临的转型和迭代相比其他领域会比较快；其次，在转型期还未完全、多产业叠加的这段时期，如果学校（以本科为例）4年中培养出来了拥有一定技能和知识的学生，但是毕业的时候正好面临着行业转型的结束期，那么这一批毕业生在面临社会的时候就将迅速失去市场竞争力。最典型的例子就是2005—2009年网页端设计走向移动端设计的转型，而如今我们又面临图形化用户界面向自然用户界面的转型。那么，又有多少高校意识到这一迭代的发展，从而提早进行了学科上的布局呢？

这里实际上凸显了一个问题——师资队伍的前瞻性和专业性。在一个更新换代快且涵盖范围广的融合性学科里，如果按照某一个时期的流行趋势来进行创研型教师资源配置的话，有可能会在时代转型后让学科进入到一个空窗期。因此，学校需要从技能和探索两方面进行配置。技能型又需要以融合能力为主来选择师资。一方面，这样的教师拥有丰富的学科交叉经验和意识，具备技能的同时又可以快速掌握另一种技能；另一方面，具备探索特性的师资会不断去探查行业发展和未来的动向，从而在不断探索中提前把握住行业转型趋势。不管哪种师资类型，我们都必须承认以层级划分的高校管理体系和运作模式在整体效率上是存在一定滞后性的。

培养兼具技能型和开拓型的跨学科人才。数字媒体是一个广域学科融合的专业，因此需要具备艺术、技术都很强的教师进行指导。这两个传统意义上跨度极广的学科，不管从知识体系还是意识形态上都需要较长时间的磨合和融合过程。并且，学科统合需要配合实践经验，以构筑成熟的融合创新意识形态。不得不承认，培养技术与艺术融于一身的成熟人才是具有不小挑战性的，其培养难度之大，也导致产业中相关人才稀缺的困境。

在这里必须明确一个可能的误区。在国内一些院校的数字媒体艺术专业的定位以创意和设计为主，数字媒体技术专业的定位以提供相应软件工具和技能为主。这实际不构成突破创新的基础，是一种狭义技能型人才的培养思维。当然这也是以必修课程为主，且技术和艺术以分立结构进行规划的必然选择。而在另一些学校，数字媒体艺术专业以掌握艺术设计的思维和工具为主，数字媒体技术专业以掌握电子电路、算法编程、人工智能等为主，虽然这样的设置在一定程度上突破了狭义上的局限，但是两个专业之间的联动性降低，没办法很融洽地进行融合。归根结底，以传统教与学的模式进行学科建设，不管是联动地还是非联动地进行教学，最终都会导致思维的定式化和技能化，无法做到真正广义上的学科融合，更不要说数字艺术与生物学、化学、医学、人类学、社会学、生态学等广泛学科的融合了。

· 高端市场型教育

学科建设方面，由于高端市场型的特殊要求，本科和研究生阶段将以融合联通的方式进行。第一，类似于本硕连读，教育形成一个整合的体系。第二，即使研究生新生在专业基础上有所欠缺，也可以通过联合培养，以连贯的方式进行补充。

本科阶段的专业建设以市场化为主进行，注重职业化的路径，并且以某种市场依据进行学科细分；注重技术和艺术、理论和实践的融合，培养技能的同时推崇创新。但是，高端型市场在要求职业化的同时，更需要引导学生形成个人风格和培养深度创新能力，以配合高端市场的定位和行业风向标的作用。研究生阶段同样要以市场为标准，但是可以将研究广度拓展，对于行业中更多的问题进行探讨，开启跨学科融合创新的理论实践研究。因为将本科和研究生两个阶段贯通，在专业内容的分配上可以更加灵活地以整个高等教育时期为标准进行规划，不用过度拘泥于阶段性培养的紧迫性。

师资方面，由于高端市场具有"高端"和"市场"双重属性，因此师资的配置上必须拥有一定数量的、在行业内有丰富工作经验和重要成果的专家。一般像这样的专家大多都是在数字媒体或大型创新型设计机构内从业多年，并担任要职的专家或设计师。这些人对于产业前沿需求、动态、未来发展都十分敏感。每位

专家都有自己独到的设计风格和细分专业倾向，这是造就高端研发创新的基础，可以帮助学生塑造个人风格和艺术审美。同时，专业老师可以通过引导提供针对性的实践教学。当学生确定个人风格之后，相应细分领域的专业教师则可以提供给相应风格的学生大量的具有针对性的前沿资讯和知识，以提高其学习效率。在专业老师的引导下，可以在特定细分领域里培养学生的成熟、系统、高效、创新的综合个人能力。

本科是高等教育的基础，这段时期以基本技能和综合素质培养为主。高端市场型人才最终需要集艺术、技术、创意设计于一身，三方面并重，并且所有技能都要有较高的掌握水平。因此，在基础阶段的课程设置就应该定位于融合软件、硬件、艺术、创意于一身来解决设计问题的框架中。在这个过程中，对于传统艺术设计类的数字媒体创作培养体系，需要将编程和算法能力提升到一个较高的水平，类似于学生的第二语言。虽然会存在学习和培养上的困难，但是也是未来全媒体媒介创作所必须掌握的关键技能，是市场决定的发展倾向。算法能力的培训需要和数字媒体内容设计相结合，并且以设计作为导向，在学习过程中安排一系列融合型的实践练习，包括研究、试验、策划、原型制作、迭代、生成等。在此框架下，学生的数字媒体设计技能可以和不断发展的技术保持同步，确保项目设计上始终是动态的。因此专业上需要安排一些有针对性和融合性的艺术类、媒体类、技术类相关课程。

在以高端市场为导向的基础课程建设中提倡合作教学，以便将知识与更广阔的世界联系在一起。如上文所述，高端市场型师资配置结构里有一大部分具备高端市场经验的专家作为教师。因此，学生可以和校内专家、创意领域设计师一起工作，进行包括交互设计、装置艺术、展览设计、实验表演等贴合市场又具有较大开拓性潜力的数字媒体创作工作；鼓励学生建立自己独特的设计流程（见图2-3）。

图2-3　高端市场型数字媒体培养路径

高端型市场研究和发展是开拓数字媒体新体验的强大推动力。因此，在技能应用于创意的培养上，需要注重平台向万物互联的移动端自然界面转变所引发的创意革命。课程除了传统培养外，应该注重在沉浸式、实时多用户接入、移动多感官平台中的研究，为学生提供了"全媒体"技术发展下的技术创意保障。

高端市场除了商业价值之外，更需要注重社会价值。因为其具有产业引领作用，同时又和传媒相关，因此对于社会的影响尤为重要。比如在文化传承上的责任，需要课程不仅以新媒介、新内容、新创意为教学内容，同时要注重将数字工具和设计与传统文化、传统工艺相结合，进行"以古创新"的文化底蕴培养。再比如在和谐社会层面，可持续发展是全球发展的组织原则，支撑着人类和地球的福祉（UNESCO，2016）。因此，高端市场型课程需要将设计与社会发展、成果、价值相关联，推动可持续发展，凸显数字媒体高端市场在社会发展方面日益重要的地位。基于以上观点，课程建设必然不能以传统基于本机构的独立教学为主，需要和数字媒体企业、研究院、各大社区联合开展，以发挥社会力量的协同作用。同时，鼓励建立数字媒体高校联合体，共享硬件和软件资源、师资资源、内容资源、建设资源，以促进教育生态的形成，推动高端市场的人才发展。学校应该鼓励学生通过图书馆、美术馆、社会调查等深化数字媒体创作理念，激发创造力，并最终将这种思辨展示在自己的作品中。

在技术方面，产业风向标的定位让数字技术不能仅仅停留在工程和操作层面。这也是技术不能孤立的原因之一。技术应该与表达、身份、社会、伦理、文化相结合，并且和广阔视野联系在一起。课程应该鼓励在技术培养中融入思辨，让学生去探索、思考，找到解决现实问题的新方法。

当传统图形化界面拓展到自然界面之后，交互类课程变得更为重要。基于屏幕之外的交互需要学生掌握更广泛的媒介、技术、用户相关的知识。开拓性方面发展学生的远见，鼓励学生探索未来社会发展所需的交互创意，创造诸如机器人生物、定制化图像、空间雕塑、表演性装置、实验性声音装置、实验性网站等作品；以项目为主导，探索、实验、学习以人机交互为表现的艺术创作。以此为契机，学生将有机会主动与其他专业（如音乐、生物、自动化等）学生开展项目合作，培养其以广义的思维方式提供解决方案并实施的能力。

第三节　产业型数字媒体教育课程建设

· 职业型教育

职业型数字媒体人才培养在于职业技能和行业思想两个方面。技能型培养分为理论技能和实践技能；行业思想在于思维方式、意识形态以及对行业的敏感性、前瞻性。因此，课程的体系建设需要从这两个方面入手。

如同前文所述，国内数字媒体分为艺术和技术两大领域，分属不同一级学科。这种学科分类导致同类型课程体系同质化发展，而不同类型的课程体系又割裂发展，这不符合数字媒体行业媒介、内容的统一性。

职业化数字媒体培养注重商业对接，因此相比研究型设计更加务实；在课程体系建设上也需要遵循商业设计流程，从核心主题、背景研究、任务布置三方面进行线性安排，并且以实际商业工作方式进行教学。

数字媒体行业是交叉性极强的学科，并且具有更新快、灵活的特点。这就注定了作为本科生，很难在短时间内以较高水平掌握繁多的技能和思维方式。这也是为什么需要以商业流程和模式设立专业。这不仅能让学生在短时间内有技能倾向，同时又能掌握整体知识体系，毕业后可以很快配合产业链，和其他行业节点快速耦合。

如果学科建设只是片面的知识传输，有可能导致国内数字媒体相关专业毕业生遭受"什么都学了但是什么都不会"的困扰。那么，以商业流程的方式规划职业型数字媒体专业及课程，细节上应该如何建设？这里我们以内容和创意为基础，按照品牌、技术、媒介、用户来讨论（见图2-4）。同时，按照大学年级阶段，培

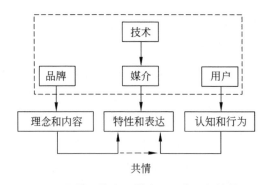

图2-4　品牌、技术、媒介、用户之间的关系

养必然以一种循序渐进的方式进行。

在品牌类专业课程的设计上，讨论的实际上是理念和内容。课程应该从整体商业角度考虑数字媒体各方面的整合方式，从而凝练品牌价值。因此，学生需要在本科阶段接触到广域的知识，并且理解各知识的特征和品牌价值的黏性。

初期阶段首先需要让学生对于内容价值和品牌打造有一个概念化的理解，并且需要了解到内容的成败是一个商业实例能否成功的关键。初期培养除了概念、关键研究设计方法的介绍外，还需要训练一些在品牌设计中应用的基本技能，帮助学生掌握基本模拟和数字设计工具及技术的应用。通过基础的夯实，课程可以帮助学生建立专业自信。

在有了概念化和基础技能的培训后，学生将继续学习和深化专业知识。同时，课程的重点可以拓展到内容设计中的关键技能训练上。为了尽快对接市场，这一部分的训练最好配合实际项目。学生在团队协作中将使技能更具操作性，并且根据个人的偏好和特点提供类型化技能训练，提升其实用性。另外，这一阶段的课程需要进一步将设计拓展到叙事空间。叙事空间指的是通过环境、生态、行为、心理等变化的角度，考虑产品所涉及的外部因素，让设计成为一种情景化的产物。最终，设计师将可以通过路演预测用户在从进入产品情景到离开情景过程中的所有因为设计和相关环境元素产生的认知和行为，形成一种设计上的叙事及引导。从叙事的角度进行思考，可以给设计以戏剧性和美学高度，以动态思维来考虑内容在环境中的结构。同时，课程需要拓展技术和技能的训练，让学生使用预测工具和相关技术推演变革后的未来方向。经过概念化的设计和实景化教学训练后，学生应该在理论和实践上都具有了相对成熟的经验。因此，课程建设的最后阶段则应该专注于实现知识与行业期望的一致化。在此阶段，学生将把创意设计、辩证思维、技术知识，以及获得的实践技能应用到个人最终设计项目中，也就是毕业设计。由于数字媒体行业的交叉性、发展性、变革性，学生的毕业设计需要让内容具有全方位的拓展价值，并且可以和未来行业需求对接。为了突破技能型训练的局限性，西方数字媒体教育一般都提倡理论和实践比例各占50%，以力求设计价值和理念深度。因此，学生还应该撰写一篇与实践相结合的论文。这里更多集中在数字媒体的理解和对技术运用的思辨上，并且将自身实践、创作、学习得到的经验凝练成方法论，进行理论上的阐述和说明。

在技术类专业课程的设计上，商业需求的核心可以归纳为从算法和硬件层面

丰富内容的人性化、提供功能的智能化、扩展媒介的多样性。在国内某些数字媒体相关专业的课程定位中，会把技术定位到软件的使用。这仅仅是媒介所关注的一部分，且不能仅仅将其定位在使用上而忽略了开发。而以算法和开发为导向的数字媒体技术专业，因为一级学科不同，基本上会被归属为计算机领域，和数字媒体创作没有做到很好的耦合。因此，与数字媒体相关的技术类专业，应该具有典型的程序开发特性，以及和数字媒体创作相关的耦合性。

首先，数字媒体相关技术类专业可以选择向多学科背景的学生开放，这是考虑到数字媒体行业综合性因素而决定的。在进入专业学习之后，以数字媒体商业创作为基础，学生将扩大计算技能与编程的基础技能训练。同时，课程应该尽早将技能应用于创造性制作和计算实践中，毕竟技术类专业和其他设计类专业相比更需要较早地开展操作上的训练。和数字媒体相关的部分包括但不仅局限于数字声音、图像处理、体验生成、物理计算等。

其次，随着学生对计算的理解不断加深，学生将逐步进入数字制作领域。这里将更加具有开拓性和综合性，服务于媒介拓展和内容服务的开发，比如实验性人机交互和智能社交平台。在此阶段对标于实际商业中的综合创新型开发，涉及多技术学科及技能的运用，已经不是单一本科生能胜任的工作。因此，此阶段同样可以开始考虑以工作室的形式开展，通过创作结合技能培训的方式进行教学。

到了最后阶段，基本上学生在算法、硬件、网络、视音频和交互开发上都具有了一定储备和经验，因此课程建设可以对标于未来数字媒体发展，也就是智能化设计开发环节。此阶段，教师可以开始带领学生探索机器智能的计算方法和相关技术所牵涉的伦理含义。同时，学生可以利用机器智能框架开发创造性的项目。最后，学生结合整个专业学习中获得的技能、知识，开发一套自主性的数字媒体设计作品，也就是毕业设计。

在媒介类专业课程的设计上，课程设计则注重研究媒介的特性，从创作和技术两大角度最大化实现媒介的内容承载价值。这里涉及研究媒介特性决定的创作条件和硬件条件。根据媒介研究，专业需要为学生储备相关创作素材和硬件设备、实验室等，以供进行媒介表达和传播效果的设计。同时，专业应该为学生提供尽可能多的开发媒介应用项目的机会，实现媒介承载内容、媒介承载技术等方面的支持。除了媒介特性这种倾向设计学、传播学、社会学方面的技能外，课程还需

要训练学生技术方面的技能。这里的技术和技术专业的技术不太一样，这里更多指的是让媒介运行所需要的介质。

同时，在内容方面，有些媒介素材可能需要学生自己创作或开发，因此专业除了媒介本身的技术支持，还需要提供学生采集素材和创作素材中可能需要的场地、设备、内容资源。

媒介是一个多样和综合的存在，因此"储备"在媒介研究中变得尤为重要。由于媒介涵盖的可能性太广，体量太大，比较实际的做法是通过评估当下和未来的商业发展，定位出一个或几个代表性媒介进行深入研究，否则可能因为体量太大而降低培养效果。

当确定媒介领域后，在第一年可以安排基础性课程，介绍专业特点以及必要的学习方法；引导学生了解学科所需的实践和知识基础，帮助学生发展独立、协作、思辨的学习方式，建立个性化技能框架；介绍构成媒介内容所有相关领域的基本术语、技术、工艺等；强调构建媒介叙事，以及用这种叙事创建媒介体验的方法和技术；向学生传授媒介文化有关的历史、理论、思想等。通过以上课程，让学生在媒介的所有方面有一个概观上的了解和掌握。

在获得基础理论和技能培训之后，学生将可以深入接触媒介制作的过程。课程可以带领学生了解典型媒介在技术和艺术构成上的原则和方法，让学生更好地理解创建基于媒介的产品所需的实践技能及融合理念；然后通过对优秀作品的剖析和对实际项目的解读，培养学生自我思辨的能力，并和跨学科团队共同进行讨论及评述，参透媒介特性的本质。在对于媒介特性充分了解的前提下，课程将通过实践创作引导学生充分利用媒介进行创新，用发展的眼光把握媒介的表达方式。这一阶段的课程需要注重媒介与媒介之间的交叉，以融合创新精神作为培养重点。课程最好能邀请其他学院和专业的同学一同进行媒介项目的开发，拓展设计和技术深层次的理解。最后，媒介除了形式和表达之外，还是社会文化和价值体系的载体。因此，课程在思辨深度上，需要让学生对媒介涉及的文化、历史、社会、实践、理论有更广泛的认识和理解，在广义上进一步将媒介艺术和设计理论进行语境化解构。整体来讲，这一阶段的课程体系需要从媒介特性和媒介内涵两方面进行深化培养。

在高年级阶段，基于前期理论和实践教学，课程体系将定位于针对特定受众群的特点和需求设计媒介解决方案，以及发展个人专业表达方法，也就是在专业

理解的角度进行定制化创新设计。同时，在媒介文化方面，学生需要以自己的思辨角度对媒介承载的社会文化信息进行解读，并利用与媒介特性和辩证思维相关的知识和技能进行分析；最终通过论文的形式串联起媒介特性、技术、表达、文化、社会等层面，并通过自己的理解和思辨挖掘其中的理论价值，深度论证对媒介文化或某一问题的理论解读和创新。最后，毕业设计方面，课程需要通过引导，让学生以团队或小组的方式协作完成媒介创作项目。在项目实践的过程中，应该推崇跨学科写作，确保每个学生都能在团队中显示出个性化专业素养，并且在整个项目中的某一方面做出贡献。

在用户体验类专业课程的设计上，课程培养注重数字媒体创作与受众之间的关系研究，提供最符合认知和人体工效学的设计方法。因此，研究用户体验的过程中，学生需要进行大量的实践调研。学生需要具有较强的思辨能力和实证精神，能对用户行为和产品设计进行研究和分析。另外，专业应该提供给学生丰富的实习机会。通过与设计师和实际用户的接触，加强理论与实际的结合，理解用户体验在商业项目中的实际意义和作用。

和其他专业一样，采用循序渐进的教学方法，用户体验初期以概论和介绍为主。课程可以在用户体验设计专业概论和本科生如何有效学习以提升专业能力方面进行建设。同时课程需要传授学科所需的基本能力和知识，帮助学生发展用于独立思考、协作、反思、自我发展的专业素养。对于用户频繁接触的元素，比如可视化界面，课程可以通过信息设计、视觉传达、设计心理学，介绍如何在广泛的视觉传达环境中，将诸如几何形之类的图形符号组合在一起，以产生有意义的视觉信息；再比如交互行为方面，可以向学生介绍网络设计和编程技术基础，包括使用媒体、定义版式、结构化、响应式布局、控制过渡、动画等基本概念，让学生不仅理解用户体验的艺术认知，还了解为了实现效果所需要的技术流程。最后，和媒介类似，用户体验也涉及社会和人文关系，因此与视觉、物质、文化等有关的历史、理论、思辨需要让学生有所了解，并且向学生展示以这些主题为内涵开发的交叉应用，拓展用户体验设计的深度。

完成了初期概念和意识建设之后，课程体系可以进入深化建设阶段。因为用户体验在实践研究和调研方面的比重较大，建议以工作室培养模式为主，并且可以根据专业的具体定位细分工作室主题。

在教学培养的最后阶段，用户体验除了技术和设计，还有很重要的一部分就

是对于用户行为和用户认知的理解，这里涉及广泛的社会、心理、行为等理论型学科。因此，专业课程设置上可以根据体量选择整体培养或者以实践方向和理论方向进行分类培养。实践型可以依托创作和竞赛拓展，理论则通过论文。但是，这并不代表完全实践化或理论化。数字媒体是一个综合性学科，因此在知识结构上必须理论和实践并重。所有课程的安排应该统一，只是在具体评估要求上略有侧重。

最后一年课程以用户体验知识和技能的综合运用为主。课程需要引导学生归纳总结学到的所有知识，总结创作中取得的经验，并运用到最终的个人设计中。这个阶段学生已经可以定位自己的设计领域，并树立个人设计师身份。这一阶段，专业可以开始要求学生实现一个具有挑战性的重大项目。项目最好以商业公司的模式进行，包括策划书的撰写以及实践和理论两个方面的实施。学生将依据策划书实现项目设计。理论方面，学生在这一阶段应该已经具有对用户体验比较深入的认识，以及具备一定的风格化思维能力。因此，论文将以辩证性思维对行业内的具体问题或设计方法进行研究和分析，提供理论层面的解决方案。

除了以上体系外，还存在一个集技术、媒介、用户三者为一身的方向—交互设计（见图2-5）。在国内，交互设计是数字媒体艺术专业普遍存在的必修课程之一，也是重点建设课程之一。不管是在图形化界面时代还是自然界面时代，只要有人和媒介的交流行为，交互就一直存在，并且越来越多样化和综合化。交互设计作为数字媒体现在和未来的重要参与者，在课程建设中，需要更加系统、更加细分、更加具有前瞻性。这种综合性确定了交互设计专业需要通过讲座、集体学习、工作坊、研习班、学术课程等综合教学方式进行教学，并在过程中鼓励学生自主学习。同时，由于专业广度，最好能定期邀请专家进行交流指导，以拓展学生的专业技能水平。

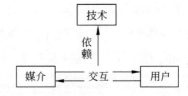

图2-5 交互与技术、媒介、用户的关系

人的参与让交互设计体现其价值。因此，在课程建设上要鼓励以人为本的设计。交互设计需要研究用户体验，因此专业可以与商业机构和社会机构开展以人为本的长期合作。交互设计注重实践创新和动手能力。因此，教学上可以采用工作室的实践操作模式。交互设计注重思维的发散性创新，因此在工作室的建设上

适合以开放式的方式进行，提倡思维碰撞；通过建立实践小组来培养学生的创造力、提升学习能力。交互设计的创新也体现在媒介开发上，对于媒介应该采取开放式的态度。这里不仅涉及传统媒体，如印刷、版画、摄影等，也涉及动态设计、探索设计、原型设计、实验设计等现代媒介研发，鼓励学生突破想象和技术界限的思维方式。交互设计是综合的、适应未来市场的专业领域。因此，交互设计在意识形态上应该培养学生普世性的社会责任感，对广泛性可持续发展和社会包容性问题等负有使命感。到这里，我们发现和其他专业不太一样的是，交互设计注重的知识面相对较广，这也是其创新属性所要求的。基于以人为本的原则，交互设计将开创更有价值和更符合受众需求的业态模式，可以说交互设计是数字媒体相关专业中融合性最强的学科之一。

交互设计兼具技术操作和用户体验研究，因此也需要在早期就尽快和商业、市场、社会、实际项目对接。课程的第一阶段除了专业概述、基础技能的培养、意识形态的塑造，应该尽早对接工作室培养阶段。交互设计的初期工作室最好以实践活动和项目学习、探索为主，通过工作室让学生了解核心设计原理和写作方式，探讨研究、实验、设计方法等。同时，为了开拓学生对于交互媒介创新的意识，在初级阶段可以通过材料、原型、模具等传统手法结合数字手段提出交互设计上的解决方案。

度过了课程建设的初期阶段后，重心可以向纵深发展。为了激发创意、开拓知识广度，课程可以向学生介绍互动和设计的特殊工艺和技术。同时，课程应该注重实际情景中的设计，即人与现实世界的互动方式，鼓励学生超越工作室环境寻求思路和灵感；扩大学生对创意、文化、设计等行业的认知。在这个阶段，学生需要继续发展自我创新和团队协作能力。同时，课程应该在思维层面培养学生的主观能动性，引导学生确立个人方向，并从广义的角度进一步发展艺术设计理论层面的思考。交互技术方面，课程应该鼓励学生尝试将新媒体技术推向极致。基于未来自然界面的发展，交互设计应该注重空间性技术。以装置为依托，学生在实际环境中制作程序、传感器、计算单元等。

和用户体验类似，交互设计也涉及多领域的知识体系。对于本科生来讲，在短时间内熟练掌握各领域是一件很困难的事。因此，我们同样可以采取以交互设计的总线为基础的方式，分出理论和实践两部分，分别进行权重分配。

· 创研型教育

创研型培养属于提升型培养。学生在具备基础技能之后，通过融合和思维拓展引导，为行业和领域未来进行探索性设计。因此，纯粹的科研创新性培养更加适用于研究生阶段。研究生一般已经拥有了初步的协作、项目、实习经验。相较本科生，研究生需要把视野放在更宏观的层面。如果说本科是在领域内的实验、摸索，研究生阶段则是真正提出建设性意见，为行业发展做出实质性贡献的时期。

科研创新型教学主体定位与课程理念定位。在以科研创新型培养为主导的教学中，我们必须要承认或者假设学生具有较强的主观能动性和专业诉求，任课教师更多的不是基础技能和知识的灌输。根据前文所述的数字媒体行业性质，从科研创新角度，课程应该以思维和方法为主，并在大量实验性开发和创作中进行引导式和启发式教学。如果说本科阶段教师是知识的传授者，那么研究生阶段教师更多的应该作为经验的传授者。

在科研创新为主的培养方针之下，课程的定位也需要以创新维度进行拓展，包括课程的定义与课程的内容，以符合创新研究中融合性、交叉性、可能性、拓展性原则。

思维导向课程配合跨学科选修课程。主体课程以思维、方法、项目教学为主，这不代表技能型教学就不重要。在研究生阶段，虽然学生具有了一定的基础综合素质，但是不得不承认在刚入学时他们的学科属性可能不同，也可能单一。这是不符合数字媒体行业的客观知识结构的。因此，在广义融合的要求下，学校应该开设种类齐全的选修课，并且把选修体系纳入重点学分管理体系中。选修课应该以两级进行划分。第一级为与本行业密切相关的知识技能，比如数字媒体相关艺术、技术、理论课程，为那些入学专业跨度较大的学生准备；第二级为本行业创新研究相关跨行业课程，比如，心理、社会、文学、自动化、生物、光学、脑科学、生理学等，为本科是数字媒体专业的学生以及高年级学生准备。在主观能动性和专业诉求的驱使下，研究生应该根据个人兴趣并在教师的建议下进行个人选修课程体系的构建。并且，这个体系可以随着学习的深入、专业理解的深入随时进行微调。最后，专业导师以工作室的模式对研究生的个人研究项目进行指导，形成创作和论文等高水平创研成果（见图2-6）。依托学生个性化发展，整体科研教学成果的可能性和创新性都会大大提升。

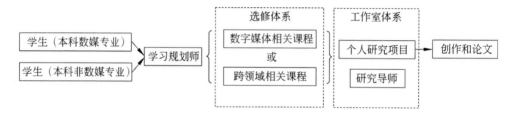

图 2-6　创研型数字媒体培养路径（研究生）

在专业学习中，创研型课程应该开放尽量多的广域跨专业融合创作选修课，并鼓励在主体项目创作课程中，不同技能和专业倾向的学生共同参与。通过与不同环境和专业背景的成员共同进行创作活动，学生将会经过不同意识形态碰撞所产生的团队磨合阶段，培养学生的包容和极强的团队协调力，同时激发学生潜力。通过广域的学科碰撞，大概率上能激发出极具创新性和深度的作品。在整个过程中，学生不仅培养了协作和实践相关的专业技能，能在领域中更快地融入市场竞争，而且在过程中领悟到创新创意思路、科研创作方法、跨学科融合意识、自我独立探索意识，这些思路、方法、意识直接升华了其技能的掌握，激发引领行业发展和创新性研发的潜力。

课程体量设置和专业细分。提升型和引导型教学培养结合个性化和纵深化的研究特性，注定课程在教学和辅导上需要以个体为单位开展。因此，为了达到最好的教学效果，在核心思维训练和项目训练中，最好采用小班教学。教师可以有充足的时间观察每个学生，分别进行交流、讨论，发现每个人的问题，引导每个人的方向。在选修课层面，包含固有技能和大类课程的教学单元，因此可以根据课程属性确定是以大班还是小班进行教学。除了多学科融合和交叉的创新属性之外，创研型培养还需要在研究问题上专业化（非泛化）。因此，对于研究生阶段，传统泛化型的专业在必要的时候应该进行专业细分，以保证科研的针对性。

创新研究课程的引导路径设置。由于入学的新生来自各个细分学科，专业知识背景不尽相同，而创研型培养注重多学科、多技能、个性化、有深度、重科研的实践性发展，为了达到培养目标，一年级学生需要了解学校理念和专业培养特点，并且根据自己的理解和兴趣有针对性选择自己喜欢的课程和研习班，进行个性化和综合性技能提升，拓展知识和思维的广度。

综合性技能提升阶段后，以实践为主体的课程帮助学生将相关理论和方法付诸实际设计和创作中，以达到学以致用的目的。实践以工作坊形式，通过团队和

研讨，让理论和方法互相交融，在实际操作中逐步成熟与完善，初步形成自己创作风格和特点。在实践课中，学生将直接使用各种工具和技术进行跨学科、跨路径的实际创作。

随后，在前期积累和实践操作的基础上，学生将开始知识和技能的沉淀，进入以科研为主的第一阶段研究型论文的写作。通过论文凝练学习和创作中的理论、感悟、方法等，专注于专业上的细化。

同时，在学习过程中，专业还应该有针对性地增加专题讲座、技能提升训练、个人指导计划等强化培养课程。当学生在经过探索学习、实践，以及在导师的帮助下明晰了自己的专业方向、设计风格、技能路线之后，可以安排进行专业核心课程的教学和相关实践训练。作为高年级的硕士研究生，学生将开始以自己明确的学科定位及特点开展初期项目设计，并且参与初始项目研究。

在初始项目研究阶段，学生需要深入寻找一个问题，探讨一个自我选定的主题。通过综合审视自己的能力、积累、兴趣，以及行业、领域、环境的需求和未来趋势等，学生需要独立自主地开创项目。以项目作为依托，学生进入自主性的科研创新工作中。

随着项目推进，课程应该要求学生进行定期汇报，抑或称为"阶段性成果展示"。成果展示的目的有三个：①督促学生以循序渐进的方式推进项目研发计划的实施；②明确各个里程碑节点，明确各个节点的阶段性创新、阶段性成果、实施中的困难和不足，以便明确成果的同时对项目进行适当的调整；③通过成果展示的方式，让学生看到自己逐渐实现设想、不断靠近目标的过程，满足个体的成就需求，激励学生更加努力地投入接下来的工作，树立专业自信和自我认同。随着项目的展开，学生逐渐步入真正的科研创新过程，"引导"在这个阶段需要变得频繁，且更加具有针对性（见图2-7）。

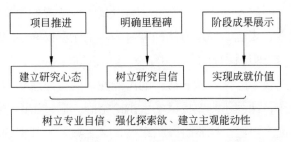

图 2-7　创研型数字媒体研究阶段的引导培养及目的

· 高端市场型教育

高端市场型数字媒体课程的基础阶段，即本科阶段，需要控制体量和专业细分，以符合零基础学生的学习和认知能力，同时又要保证学生可以在未来高端培养下具有极强的综合能力和全产业的把控能力。

在实践方面，高端市场型数字媒体课程需要从一开始就有问题导向和文化导向的意识。因此，以问题带技能是一个比较好的途径，比如让学生探讨创作过程、创作技能和方式问题。让学生提问：为什么？有什么启示？有什么方法？如何将某种存在转化为创作过程的一部分？通过引导课程让学生参与到跨学科文案设计中，并且要求学生制定和定义自己的创作规则。学生积极地进行提问、观察、可视化上的训练，并且让他们尝试经历失败、改组、再实验、制作、反思的过程。同时，课程应该引导学生自主探索合作路径。

文案设计可以从个人扩展到集体。最开始学生以独立文案作为尝试，遇到问题后与同伴进行对话，自然进入动态协作小组的模式。在合作中发现问题、学习技能、解决问题，最终实现一个相对成熟的文案。实际上文案不仅包含构想的实现，还可以训练学生的价值观念和逻辑表达。这里涉及描述、创造、思辨等方面，这种艺术设计的战略性思维是高端创作的基本组成部分。当有了基本的技能训练和思辨意识后，实践可以将重心更多地放在学生的自主研究上。比如，使用各种基于工作室的方法生成问题、整合研究并记录艺术和设计作品中的发现，专注于将试错和反复试验作为创作过程的核心要素。

除了实践部分之外，在理论上也不能松懈，它注定了设计的思想深度。这里我们可以建立以论文为载体的理论引导课程，激发学生独特的灵感。由于是初期阶段，所以深度上的要求不需要很严格，主要是让学生思考。论文的选题比较自由，可以是充满娱乐性质的发明或实验空间，可以是比较严肃的思辨主题空间，可以是对于操作、探索、表达、反思方法的探讨等。论述不仅表述思想，更是形成思想的"催化剂"。在理论课程的引导中，教师可以向学生介绍各种数字文化创作相关的主题，突出叙事的深度和表达上的可能性，注重思想和情感的传达。在论述过程中除了写作，课程还需要提供学生辩论空间。通过辩论进行更大范围的思辨性和创造性对话。当自由探索阶段结束后，学生具备了基本的思辨能力和思想挖掘能力后，课程可以让学生确定一个有意义的主题进行深度理论研究。课程应

该鼓励学生提出有意义的论题，并提供假设进行论证。这里，教师将传授学生思辨性论文的写作技巧。

理论和实践必须联系在一起才能形成一个整体。为了将这两部分整合成一个整体，开设一门"桥梁"课程是必须的。"桥梁"课程的目的是帮助学生有效地从理论跨越到实践。当以思考的形式开展创作，以制作的形式开展论文写作时，会发生什么？这可以说是融合创新的核心，也是融合的本质。融合之下创建的身份与原始学科分立的身份不同，但同时又与之紧密相连。这可以上升到一个哲学层面——线性世界中的自我也可具有精神上的含义，即灵魂的物理表现。当真正的"融合自我"实现的时候，也就是可以使用思辨对再生和表现进行再创作的时候。这是一种技能和思想深度的结合，也是高端市场需要的基础思维方式。

除了艺术与技术融合，高端市场还需要具备社会责任。从生命和生态的角度上考虑，地球上提取的任何东西最终都必须回到地球。因此生活形式和环境之间的情感和智能联系成为了数字媒体培养的关键，也就是可持续发展。因此，在开设可持续发展的相关课程时，我们需要讨论：设计师、艺术家、思想家如何创建在社会、环境、经济上的可持续性产品、系统和服务？数字媒体如何服务于目前全球可持续系统围绕的4个主要主题（气候变化、材料、能源、水）构建？这些关于地球生态还有社会的复杂且相互关联的主题将通过相关课程进行研究，并借助数字媒体的优势构思解决方案。通过激发学生讨论类似问题，研究本国和全球形势，可以帮助学生以新的方式聚焦当前的社会性问题和公正性问题。此类课程以训练学生的价值观和思维体系为目标，理论实践结合。因此，课堂活动需要结合实地考察、演讲、讨论、工作室、研讨会、实验等多种形式进行。

最后还需要注重史学方面的教育。如果说社会价值是以发展的眼光看待世界，史学则是通过过去的经验来探索数字媒体生态中各个节点的发展规律，以古论今。史学分析设计与科技专业下的历史对象，但史学课程的建设并不是以介绍、了解、背诵为核心。史学课程要求学生仔细研究"事物"如何定义"自身"以及"自身"的归属。通过史学的学习，学生应该有能力以时代的思维提出一些基本问题，这些问题使学生可以"参透"一个时代对象：概念是什么？特征是什么？创造方式是什么？如何使用工具？当学生探索时代对象时，更多应该考虑有关材料、样式、上下文、功能、过程所带来的启示。比如，学生可以将史前到19世纪的社会发展和文化进行联系；可以追踪从新石器时代工具到第一台计算机的发

展路径；研究从中世纪盔甲到当代无人机的演变。学习历史的目的是使学生能够通过当代学科建立与历史对象的联系，处理历史对象所存在的问题，而不是仅仅背诵历史。这包括用思辨能力分析：哪些"元素"可以作为艺术和设计目的？如何理解它们？如何建立有价值的框架？这些框架的受众是谁？等等（见图 2-8）。

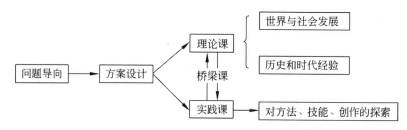

图 2-8　高端市场型本科培养第一阶段课程路径

在完成了第一阶段的基础训练之后，学生已经了解了广泛的学科融合思想，具备并尝试了基本的数字媒体技能。第二阶段培养则可以进入到提升核心竞争力的知识和技能领域。这涉及在第一阶段课程基础上的提升以及新技能的训练。

第一阶段的训练主要集中在整体思维和尝试性探索上，以及创作所需的基本技术（比如软件）。第二阶段则在此基础上涉及具体实现中所需要的各种技能，以及技能所承载的表现形式。

在数字媒体技术的高层次阶段，软件仅仅是在既定框架下的有限创造工具，只有自己能制作工具和实现媒介才能真正摆脱既定工具的限制，而这一实现的核心即是编程能力。因此，这一阶段编程类课程集中在创意应用的编程基础，培养学生对软件编程知识的掌握。课程除了计算机编程基础知识的技能培养，还能为学生提供一系列可使用并且适应目前学生能力、可以由其个性化修改的代码库，以提供学生在具体设计中功能上的需求。最后，学生可以选择一个创造性的构思，利用代码提供解决方案。在学生掌握基本编程基础和数据结构后，可以开始对课程进行扩展方面的深化，让编程作为创造、思辨、美学探索与表达的工具。课程需要从基础结构慢慢过渡到构建更复杂的系统和探索特定创造性代码的应用上。同时，学生需要了解艺术设计中编程的历史和文化，以掌握针对数字媒体的程序设计思想。

实践课程方面，以第一阶段为基础。第二阶段则需要创建使用视觉、听觉、嗅觉、触觉甚至是味觉的数字多感官输入和输出，以交互和媒介为对象进行实践

训练。在此阶段，学生可以利用响应对象、硬件设计、数据收集和可视化等手段实现交互式作品。除了形式，课程更需要注重创作过程和原型设计。它可以直接反映学生的整个思路和解决问题的过程。在这个阶段，学生探寻各种多感官交互相关的问题，例如：硬件和软件之间的关系是什么？是什么使对象具有交互性？如何构建输入和输出？在传达不同类型的信息（例如，时间或空间）时，应使用哪种类型的反馈（例如，声音、视觉、触觉）？同时，学生在构思和计划中需要有意识了解交互媒体的设计开发者的思维和消费者思维之间的异同点，同时对新技术、设计流程、创造性进行有效的思辨。

在完成感官交互设计的基本训练之后，课程可以将这种感官与环境联动，以环境的角度考虑场景叙事以及多人交互的数字媒体设计。这里以沉浸式作为培养的重点，学生利用身体、数据、可视化、交互技术建立人与环境之间的关系。在技术上涉及交互式投影、运动捕捉、光雕投影等交互空间设计。这个阶段的核心问题是：什么是使空间互动？如何使用技术构建空间互动？是否存在空间的相互依赖性？可以引入什么空间来揭示其依赖性？如何利用历史和理论指导工作？另外，对于空间体感类技术、工程课程，需要基于技能和生产过程，让学生将理论技能和概念设计扩展至数据搭建和应用层面。这里涉及实现交互环境中的物理计算、投影贴图、运动感应、面向对象和过程的算法集成。

在技术理论和技术实践之外，同样需要注重文化、社会、产业方面的研究。这里涉及通过研究生产、消费、应用方面所产生的一系列严重问题以及这些问题如何成为有关设计和文化思辨的一部分来审视设计的不同方面。设计过程与效果或事物的表现形式紧密相关。因此，课程需要通过调查有关人性、控制论、道德、种族、地位、阶级等问题，来评估设计与体验之间的关系。而这种讨论需要通过研究各种理论、历史、社会、政治来进行结构深化。

经历了前两个阶段的基础和综合能力提升训练，学生已经具备了一定的独立解决问题的能力。因此，第三阶段则需要侧重在社会和现实商业市场环境下的实际项目制作。通过前两年的训练，基本技能培训已经完成。因此，第三阶段重点集中在实际项目中的技能运用，以及知识和综合设计之间的关系把握。

实践方面还是主张以工作室形式开展，并且体量需要更加细化和密集。课程可以对之前的个体和空间做进一步扩展，以系统和生态的角度构思设计。系统方面着重于系统内部节点之间的组织，比如系统和网络结构、功能和交互方式等。

生态方面注重城市以及不同规模的沉浸式大型环境设计。这里涉及分析系统的不同性质，包括多感知协调、固定与移动行为、公共与私人需求等。学生通过文案和创作，将构思出越来越复杂的项目，并且开始有意识地以历史先验经验为依据，进行迭代设计和未来探索（见图 2-9）。

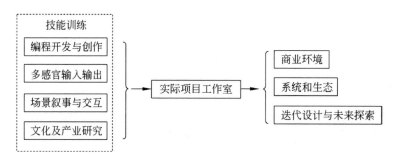

图 2-9　高端市场型本科培养第二阶段与第三阶段课程路径

在进入提升培养阶段之后（研究生阶段），对于高端市场型数字媒体课程建设，其技能方面的培养相对本科阶段并没有太大的差别。在此阶段更多的是在工作室环境下，由行业专家带领，进行针对未来发展和前沿创新的探索性综合设计。通过基础阶段的培训，学生已经具备了良好的综合素质和跨学科融合能力。因此，在研究生阶段，课程体系可以更加聚焦未来的具体领域或者方向，进行针对性的专业划分，使研究往高精尖方向发展。

对于研究生阶段，高端市场型数字媒体应该注重的是整个产业的未来和广义融合的前瞻性。基于这种产业融合的精神，数字媒体可以接入许多潜在需求行业，从而借助数字媒体的方法推动整个时代的进步。这也就是以更高维度的产业认同、社会认同、可持续性观念进行学科建设。课程建设方面，由于高端市场型数字媒体把基础培养（本科）和提升培养（研究生）阶段作为一个整体来考虑，因此在研究生新生入学后，需要有一个"新兵训练营"类型的课程。此课程为了让非本校本科毕业的学生可以了解和学习高端市场型培养的路径、理念、知识，也可以让体系内的学生做一个未来学习的预习（见图 2-10）。

对于专业课程建设，由于本科阶段已经充分地进行了综合性的技能和理论培训。因此，此阶段固定化的技能培训被弱化，学生可以根据需要选择选修课。核心课程则完全以工作室和实验室的形式构成。

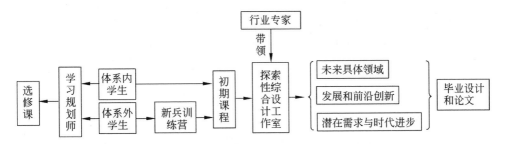

图 2-10　高端市场型研究课程思路与培养路径

在第一阶段上半部分，课程可以先对设计与技术背景下的优秀作品进行深入解读，包含核心主题（叙述、计算、互动）以及三大知识体系（设计、技术、社会）。此类课程被设计成接下来学生自主研究能力训练的"敲门砖"，同时也是提前对试验设计过程和方法的探索。这门课程最好以互动的形式进行，这意味着所有的学生都会参与到作品的分析、讨论和评论中。

作品分析、讨论、评论之后，学生则可以进入实践环节，将作品解析阶段的经验应用于实践，使经验和实践成为一个整体。这一阶段教师可以通过选定主题或者规定框架，让学生进行文案、创作、编程方面的实验性设计。这一阶段必须进入到以工作室形式为主的小组创作中，匹配客观的工作场景。

一旦在策划和操作上都能对核心概念和三大体系进行融合型设计之后，第一阶段下半部分课程则可以面向互动设计中更为集中的研究领域，包括新的叙述形式、交互设计、流行技术、游戏设计或计算等。课程有必要向学生讲解基于细化主题的历史和当代实践，以及该学科如何与更广义的设计领域相关联；同时继续研究设计过程和方法，并扩展评论、展示和批判性思维技能。一般情况下，第一阶段的下半部分有可能对标于第一学年下学期，因此学生们在完善实践方案的同时，可以开始制订暑期研究计划，为接下来的毕业论文做准备。在此阶段，自主独立研究能力将更被重视。

同时，在第一阶段下半部分，由于学生已经具备了较为成熟的核心设计能力。在有条件的学校，建议开设专家主题工作室或帮助学生去校外的知名设计室工作。这意味着学生可以根据自己的能力、兴趣，并且在指导老师的建议下，选择加入特定艺术家或设计师的主题工作室进行专项课题的学习、设计、制作。

最后，在选修课方面，由于高端市场型培养将本科和研究生融合成一个整体，且学生里有一部分并没有经过体系内的本科阶段，因此，为了能结合学生特点补

充其欠缺的部分，选修课最好是能在专业老师的指导下进行选择，力求学习效率的最大化。同时，由于研究生阶段以创新科研为主，学生将在某一方面进行纵深方向上的钻研，因此选修课同样建议在老师的辅助下进行选择。

第一阶段结束后，课程建设进入第二阶段。由于第一阶段学生已经具备了更加深化的融合设计能力，且在策划和实践过程中获得了个人经验，建立了知识体系，第二阶段主要任务是将这些经验和体系深化到方法论建设层面。和其他类型的数字媒体培养不同，高端市场型的提升阶段除了要有市场化的实践设计能力，更重要的是创新和行业发展下更加深远、有价值的思辨成果。这些具有行业战略属性的成果可以通过论文的方式进行展现，但又要基于实践。因此，在第二阶段，也是最后阶段，课程的建设将重点放在通过实践探索新方法，通过新方法凝练理论上面。

基于实践的数字媒体产业理论研究是一种艺术、设计、技术领域的系统性研究。它需要学生确定一个论题，研究其主要假设和先例，解释其工作的意义和独创性，阐述提出解决方案的过程和方法、创建原型，并通过一系列作品的制作得出结论。学生必须证明其最终完成的项目具有独创性、实验性、先进性、思辨性，并以适当结构和格式编撰成专业且详细的文档。由于高端市场型培养要求学生的广义产业融合能力，因此论文中涉及的项目可以采取多种形式，从美术作品到软硬件工具、互动装置、在线体验或社会实验等，但是无论是设计领域、艺术领域、商业领域还是理论领域，它都应该展示出产业建设中的思辨。

当论文的概念原型确定之后，学生可以开始项目制作和论文写作。教师更多起到协助的作用，保证即将毕业的学生成功地完成期末论文和项目。在第二阶段，基于项目研究的论文是重点，专家主题工作室的课程和选修课程也需要同步推进，为项目和毕业论文提供良好的辅助性资源和支持，以及提供和不同行业专家老师的交流机会。

第四节　伦敦艺术大学——融合、创新、实践

ual: university
of the arts
London

1. 学校简介

和国内大多数院校一样，伦敦艺术大学是一所以艺术设计为主的大型综合类

大学，也是世界顶尖优秀艺术学府之一，是欧洲规模最大的艺术类高校，培养了众多顶尖艺术设计类人才。在 QS 艺术设计类排行中，伦敦艺术大学名列第二。伦敦艺术大学是联邦制大学，由 6 所加盟学院和 3 个研究所组成，6 所学院分别是坎伯韦尔艺术学院、中央圣马丁艺术及设计学院、切尔西艺术及设计学院、伦敦时尚学院、伦敦传媒学院、温布尔登艺术学院；3 个研究所分别是创意计算机研究所、社会设计研究所、去殖民化艺术学研究所。这 9 所机构在伦敦共分布着 18 个校区。伦敦艺术大学集合 6 所学院、3 家研究所的优势，涵盖了艺术、设计、影视、服装、表演、传媒、新闻出版等众多领域的学科。定制化的课程也成为了伦敦艺术大学独一无二的标志。

从学历阶段来划分，伦敦艺术学院在 18 个细分主题下提供 4 个阶段的学历课程，分别为预科、本科生、硕士研究生、短期课程。

在伦敦艺术大学，通过自由化、市场化培养模式，学生有可能实现成熟的商业作品，也可能实现天马行空、不知所云的创作。但是，只要能够说服评委，有理有据地论证自己作品的价值，证明创作的市场价值，学生同样会获得不错的成绩。这不仅尊重了市场风格的多样性，也凸显了行业发展的包容性。虽然伦敦艺术大学规模大，主张自由性发展，但是因为其注重实用性和商业性，因此在学生质量管理上相当严格。虽然近几年学校扩招让更多的人可以进入这所顶尖学府学习深造，但是由于其严格的劝退制度和保证毕业生质量的决心，毕业合格比率持续走低。因此，虽然在一个开放自由的环境，但是学业压力和竞争压力也注定了在伦敦艺术大学的学习生活需要付出加倍的努力获取真正的技能提升。

数字媒体市场千变万化，职业培养应该引导学生观察不同的世界，从专业领域跨出去进行融合型创新，注重于从全产业链的角度进行学科规划。创新是一个将各种活动和知识加以综合、集成而产生新产品、新方法、新生产工艺和新服务的过程与结果。创新必须建立在知识的传授、转化和应用的基础上（王明明，2017）。伦敦艺术大学与外界各大知名企业和组织积极建立各种合作项目，为学生的创新提供了展示和应用的平台。比如，伦敦时尚学院在时尚设计、制作、材料、管理等方面设置近百种课程，甚至很多是这所学院所独有的。在职业化环境方面，其总部设立于英国的时尚中心牛津街，围绕着世界最著名的时尚工作室和大牌公司和集团总部。

伦敦艺术大学设立了一种可选专业研究文凭（DPS）。在第二年和第三年

之间，学校提供给希望加强实践能力和积攒经验的学生一个可选的实习阶段，为期一年。学生将利用学校提供的机会在各个国家或国际机构内从事相关设计工作。专业研究文凭不占用正常学年，因此选择额外获得此文凭的学生将进行四年的本科学习，不选择的学生本科学习期限则是三年。

伦敦传媒学院和温布尔登艺术学院都极为注重实际操作和实践精神。学院配有众多的实验室、工作室、操作车间等，为了帮助学生尽可能提高实际操作能力，它们以实践和实验来带动设计创新理念的形成，让学生在实际操作中寻找自己的风格。另外，伦敦传媒学院的前身是伦敦印刷学院，学院在印刷设备和方法上的储备非常丰富，从古至今一应俱全，且无条件对所有学生开放。除了设备之外，伦敦艺术大学图书馆、档案馆内资料的齐全、规模之庞大可谓是首屈一指，其中不乏一些艺术设计类珍贵原版资料。

另外，在伦敦艺术大学还有一个特殊的学院——去殖民化艺术研究所。成立这所研究所的目的是把民族思辨教育融入设计当中，让设计更加凸显时代精神和文明建设的进步，给予设计以人权民主的思想高度。以欧洲历史为背景，它主要研究的是种族、帝国主义、文化遗产等，目的在于结合艺术研究殖民化和非殖民化相关主题，以及通过将一些涉及殖民与非殖民化的议题和民生主题以艺术的形式进行表达，从而推进文化、社会、制度等的变革。

2. 数字媒体相关专业概述

匹配国内的学位制度，本书将主要分析伦敦艺术大学传媒学院的数字媒体相关专业本科学士学位课程以及硕士研究生课程体系和内容。伦敦艺术大学的数字媒体相关专业包括游戏设计、用户体验设计、交互设计艺术、虚拟现实、三维动画、数据可视化、视觉特效等（见图2-11）。其学科的体量和广泛性是同类型大学中屈指可数的，也是职业型数字媒体教育培养中涉及学科最多的高校之一。

在整个传媒学院的专业课程结构中，学院将重心放在对市场主流和行业最为需求的人才的培养上；以产业融合为依托进行创意工作流程的意识和技能培养，进行领域创新和创造性实践。通过接触各种与"实现"相关的概念、知识、技能，毕业生将拥有强大的综合开发能力以及跨学科创造能力，在数字和开发领域中担任各种角色。这种基于市场需求的创作和创意实践相结合的培养方式将确保学生能在创意实践、创意产业，以及广泛的数字领域拥有较强的艺术、技术、认知融

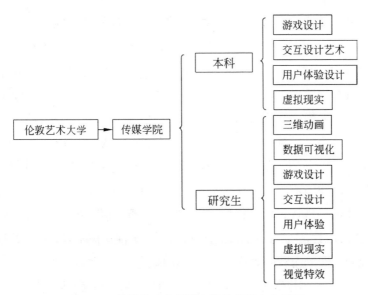

图 2-11　伦敦艺术大学数字媒体相关专业设置

合的创造能力，让毕业生拥有强大的市场竞争力。

学院注重与业界保持紧密联系，以商业路径进行探索，让专业体系变得有针对性，并且能自洽。研究生可以参加学院的行业导师计划，这个计划包含为学生配置行业专家进行职业性指导。行业专家可以为研究生提供重要的行业建议、产业资源、商业引导等，帮助学生提前启动他们的职业生涯。

3. 游戏设计专业（本科）

游戏设计专业本科（见图 2-12）注重培养学生运用软件、编程、开发工具进行游戏的设计和制作的能力。通过游戏设计专业，学生将可以掌握游戏设计和开

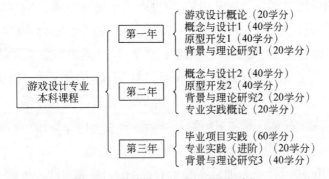

图 2-12　游戏设计专业本科课程路径

发全流程相关的知识和技能，从构建概念模型到游戏美术、编码、测试，一直到成品的发行。除了知识和技能的培养，游戏设计专业还专注于训练学生实现创新游戏体验的能力。学生不仅需要掌握游戏机制和交互模式的设计，还需要准确把握游戏中的各种细节设计，比如基于玩家进程的视觉反馈、多层次的游戏状态设定、角色和游戏元素之间的行为等。

专业课程将不断训练学生产生新概念，并通过不断地创新实践将概念变为现实。通过创意、技能、行业的融合和精准培训，学生将具有把握行业需求和发展，并且提供创新解决方案并付诸实践的能力。专业课程主要包括：互动设计、游戏心理学、游戏体验设计、计算机编程和 3D 建模等，以及如何编写游戏设计文档的训练。在设计过程中，学生需要通过故事板、可视化技术等，具象化设计概念，并将线性或非线性的游戏内容连结成一个整体。

除此之外，专业还着重训练学生的行业敏感性，包括对游戏趋势的分析，确定独特的卖点，并将这些行业的敏感点融入游戏核心和特性中。最后，通过游戏的展示和发行，测试其市场表现和可用性。

在本科的最后阶段，学生将实现一个毕业项目。学生将可以选择一个游戏设计领域里自己感兴趣的点，并且通过研究和探索，最终以学位论文的形式展示自己的研究成果。

游戏设计专业采用三年制本科，每年 120 学分，三年总共 360 学分。第一年的课程包含游戏设计概论（20 学分）、概念与设计 1（40 学分）、原型开发 1（40 学分）、背景与理论研究 1（20 学分），其中概念与设计、原型开发为重点课程。第一年的培养重点在于介绍游戏的概念、历史、性质等，其中包括游戏设计理论学习，以及理论是如何影响游戏核心和特性设计的。同时，学生将学习到如何撰写游戏概念的设计文档，以及设计文档的实现和构建游戏原型所需的编程技能。

第二年的课程包含概念与设计 2（40 学分）、原型开发 2（40 学分）、背景与理论研究 2（20 学分）、专业实践概论（20 学分）。其中概念与设计、原型开发为重点课程。第二年的培养重点在于角色和游戏环境的重要性，以提供沉浸式和丰富的玩家体验。学生将研究游戏体裁和目标受众群之间的关系，以及两者的重要性。同时，技能方面将专攻 3D 建模、构造法、纹理等，以准确构建游戏元素；同时，学生将提高编程技能以控制多个自主动态对象。

第三年的课程包含毕业项目实践（60 学分）、专业实践（进阶）（20 学分）、

背景与理论研究 3（40 学分）。其中毕业项目实践是整个本科阶段的重中之重，其次背景与理论研究也是本学年的重点课程。最后一年中，学生将挑选自己感兴趣的游戏领域进行针对性研究。通过个人学习和自主研究，学生将从毕业论文的撰写中获取到针对性的专业知识，并且利用专业知识实现自己的毕业创作。技能方面，第三年培养重点在于在三维环境下创造行为、交互、游戏机制，包括绑定、动画、游戏引擎的应用，以及相关的集成开发环境，通过图形图像以及三维模型实现游戏内容，并且测试和评估概念的可行性。

4. 交互设计艺术专业（本科）

交互设计艺术本科（见图 2-13）是一门以实践为导向的、动态的、探索性的专业，通过实验技术和过程来检验人与体验之间的关系。交互设计艺术是一门多学科的设计专业，致力于通过多种媒介来创造有目的的交流和体验效果。专业鼓励学生通过参与实际项目，以研究、测试、原型迭代等方式实现作品的创作。人与体验之间的关系包含探索身体和体验之间的"交流"潜力，包含人、设计对象、体验。学生将学习互动叙事、动态影像、设计原型、电影制作、编程、物理计算等技能。

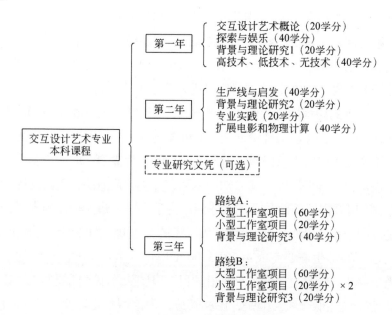

图 2-13　交互设计艺术本科课程路径

交互设计艺术专业注重全媒体的发展。在学习过程中，学生会接触到广泛的跨行业专业问题，通过研判和思辨探讨行业的发展，包含技术、知识、设计方法的广泛性。专业致力于对当代传媒设计产业的研究和探索。

交互设计艺术专业为期3年，每年120学分，三年总共360学分。专业一年级课程中，我们可以看到交互设计艺术概论（20学分）、探索与娱乐（40学分）、背景与理论研究1（20学分），以及高技术、低技术、无技术（40学分）等课程。通过学术反思、论文、实践教学，第一年为学生提供必要的基础技能，使学生有信心参与到专业学习中，帮助学生确立个人方法论。课程介绍了核心设计原则，探讨将娱乐作为一种研究、实验、设计方法，通过实践活动和项目进行学习和发现；通过学术论文、讲座、研讨会向学生介绍与信息和物质文化有关的历史、理论、思辨等；介绍材料、原型、模具设计，通过技术和物质，寻找合适的设计解决方案。

专业二年级课程中，我们可以看到生产线与启发（40学分）、背景与理论研究2（20学分）、专业实践（20学分）、扩展电影和物理计算（40学分）等课程。课程介绍交互设计中特定主题的生产过程和技术，涉及环境和人因体验；通过写作、讲座、研讨会进一步了解艺术和设计理论；扩展创意、文化、设计行业的知识，为学生提供参与项目和与跨学科团队共同进行设计实践的机会；对新媒体空间和技术界限进行探索，着眼于编程、传感器、计算在现实世界中的融合。

同时，在第二年结束后，学生可以选择在国际上进行为期一年的专业实习以获得专业研究文凭（DPS），或选择直接进入第三年的学习。

专业第三年的课程中，我们可以看到大型工作室项目（60学分）、小型工作室项目（20学分）、背景与理论研究3（40学分）三门课程，分别对应大毕设、小毕设、论文三类毕业考核成果。偏向实践型的学生需要完成两个由个人自主制作的小毕设项目，强调研发、建立知识体系、开创实践方法，用以支撑大型项目的设计制作，以及以小组为单元的大毕设。由于小毕设是大毕设的支撑，且实践型学生是以两个小毕设作为基础，因此大毕设的完成度上的要求会比理论型的高。同时，实践型的学生需要完成4000~5000个单词的毕业论文。相对的，理论型学生只需要完成一个独立创作的小毕设项目。以团队为单位开展的大毕设项目的要求也会比实践性低一些。但是，论文部分，理论型学生需要完成8000~10000个单词，且具有较高理论和深度创新性的论文。

5. 用户体验设计专业（本科）

用户体验设计本科专业（见图 2-14）以实践为导向、以数字化为重点，探讨用户体验设计。专业着重于界面和计算技术在塑造当代文化中的作用。学生在专业学习过程中将掌握实用和创新的设计方法，设计实验性和专业性的用户体验过程。该专业的毕业生可以选择进入创意产业或进入研究生教育中比较偏重新兴扩展性的学科深造。

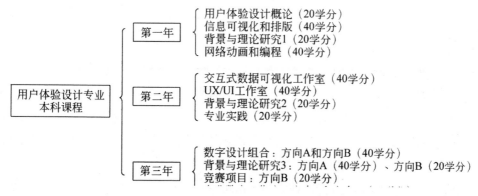

图 2-14　用户体验设计本科课程路径

伦敦艺术大学传媒学院的用户体验设计专业以生产和创作流程为线索，介绍从概念到媒介再到内涵表达的连贯性用户体验设计技巧及知识。学生将利用编程、数据、数字材料与传统设计结合的方法构建用户界面、数据可视化效果、响应式装置，以及任何以用户为驱动主体的交互体验。同时，课程也将教导学生利用多种媒介和技术，如扩展现实（XR）、可穿戴设备、数字装置、人工智能等进行创新的体验设计。本专业倡导严谨研究，鼓励对现有数字技术、平台、工具的深入挖掘，以及探究由此产生的个人和社会影响。专业注重实际项目的训练，鼓励学生采用批判性和实验性的方法来进行设计。学生将有机会与来自创意行业的合作伙伴以及来自各领域的专业人士合作共创项目。

用户体验设计专业为期三年，每年 120 学分，三年总共 360 学分。

一年级开设了用户体验设计概论（20 学分），让学生对专业有所了解，对之后学习所必要的技能进行引导；信息可视化和排版（40 学分），介绍基于信息可视化和排版的平面设计基本实践，以及图形元素是如何在广泛的视觉传达环境中进行组合以产生有意义的视觉信息；网络动画和编程（40 学分），介绍以网页设

计和编程为基础的实践，包括使用各种媒体、排版、结构化、响应式布局、过渡和动画进行设计，以及利用 HTML、CSS 和 JavaScript 创建用户界面的技能；背景与理论研究 1（20 学分），专注于 20 世纪和 21 世纪设计思想，介绍与用户体验设计、视觉、物质文化相关的历史、理论、思辨。

二年级开设了交互式数据可视化工作室（40 学分）、UX/UI 工作室（40 学分）、背景与理论研究 2（20 学分）、专业实践（20 学分）。交互式数据可视化工作室以长期信息设计实践为基础，从技术和概念上介绍交互数据可视化。学生将访问选定的数据集并生成交互式可视化效果，以增强对交互数据可视化的理解。这门课程是以信息体验和交互为基础的偏技术性创作类工作室。UX／UI 工作室侧重于户体验设计过程，重视数字设计中综合用户研究和分析、界面设计、原型设计、用户评估。这门课程侧重于设计流程和用户体验传播；技术和设计融合让用户体验设计培养具备全面性。背景与理论研究 2 则注重在广泛意义上对当代文化、设计、艺术和媒体的历史、社会、实践、理论、观念、现象有更广泛的理解。同时，学生需要选择特定主题撰写一篇论文，来进一步了解艺术、媒体、设计、社会理论。专业实践则是引导学生进行短期实习，促进学生尽早加入职业化商业项目，在现实社会中了解用户群体和体验设计。

第三年的课程包含两个方向。由于用户体验包含实践和理论两方面，为了保证在有限的时空体量下培养既有融合能力又有侧重的实用性人才，用户体验设计专业将毕业班的学生分为了实践方向和理论方向两大类。两个方向都必须完成的课程有数字设计组合（40 学分）和专业数字工作室课程（40 学分）。数字设计组合课程要求学生利用所学完成一系列自主创作；数字工作室课程则要求学生从全流程的角度，自主完成一个大型项目的创作和实现，此项目同时作为学生的毕业设计。除此之外，实践方向的学生还需要额外完成一个竞赛项目（20 学分），并且写一篇 4000~5000 单词的毕业论文（背景与理论研究 3 为 20 学分）。而理论方向的学生则只需要完成一篇 8000~10000 个单词的毕业论文（背景与理论研究 3 为 40 学分）。

6. 虚拟现实专业（本科）

虚拟现实本科专业（见图 2-15）提供设计和塑造虚拟现实项目的知识和技能，并且注重领域未来的发展。虚拟现实专业让学生有机会测试和使用新的沉浸

式和交互式工具进行电影、游戏、艺术设计、远程协作等创作。虚拟现实专业注重优先发展以叙事为导向的体验，以及声音多样性的运用。虚拟现实专业作为媒介衔接内容和体验，除了对于媒介物质化属性的学习和研究之外，伦敦艺术大学还特别注重媒介所能带来的内容拓展和内涵深化。通过专业的学习，学生可以掌握行业标准的生产技术和生产流程，涉及的产品包括 360 电影、沉浸式动画、虚拟现实游戏等。学生除了学习基于 Unity3D 和 Maya 的核心工作外，还将使用现场运动捕捉和电影拍摄等手段完成项目的开发。

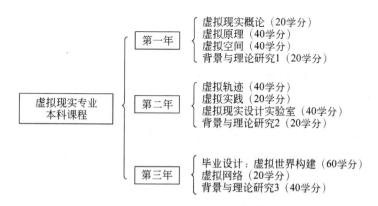

图 2-15 虚拟现实本科课程路径

与伦敦艺术大学的所有专业一样，虚拟现实专业采用学分制。学生必须通过第一年和第二年的考核才能进入第三年。每年 120 学分，三年总共 360 学分。

第一年的课程包括虚拟现实概论（20 学分），主要对专业进行介绍以及引导学生学习；虚拟原理（40 学分），介绍沉浸式内容创建基础，包含基本术语、技术、工艺、生产流程、全景采集、VR 设计软件等；虚拟空间（40 学分），扩展了虚拟原理单元，让学生更深入理解如何在视觉上构建叙事，以及如何创造沉浸式体验工具，并且开发一系列小型沉浸式项目；背景与理论研究 1（20 学分），介绍与虚拟现实、视觉、材料相关的历史和理论。

第二年的课程包括虚拟轨迹（40 学分），介绍沉浸式内容制作的技术和艺术原则，了解创建专业移动影像和互动产品所需的实践和专业技能；虚拟实践（20 学分），与外部行业和合作伙伴联合，基于实践学习和项目开发深入掌握虚拟现实创作流程；虚拟现实设计实验室（40 学分），与广泛的跨学科团队合作，共同完成一系列虚拟现实作品，尤其注重与其他媒体交叉融合的创新与合作能

力；背景与理论研究 2（20 学分），进一步了解当代视觉文化的历史、社会、实践、理论和发展，将艺术和设计理论结合起来。

第三年的课程包括毕业设计虚拟世界构建（60 学分），学生需要在一个小型团队中负责某一个领域并为整个项目做出重大贡献。在此领域，学生需要单独开发一套经过测试的概念、主题、技术，其项目策划书将用于整体项目的生产流程，并成为学位展示的一部分；虚拟网络（20 学分），本课程是专业中最后一个实践单元，针对行业内的一点培养个性化技能，并且注重开发个性化的具有竞争力的表达工具；背景与理论研究 3（40 学分），学生需要利用与视觉文化和批判理论相关的知识和分析技能实现一篇论文。

7. 三维动画（研究生）

三维动画硕士专业（见图 2-16）探索数字 3D 动画在电影、电视、游戏和互动应用中的理论和实践。新技术改变着制作、理解、体验动画的方式，因此专业鼓励学生突破界限，从思辨性和专业性角度探索动画实践。课程包含两个主要领域："电影动画"和"游戏动画和沉浸式叙事"。电影动画专注于以动画、摄影、电影语言为基础，在动画片和动态影像中探索电影故事的讲述和人物塑造。游戏动画和沉浸式叙事专注于学习专业的 3D 动画技术，如实时动画、环境设计、交互设计、全景动画等。除了培养 3D 空间和传统荧幕的叙事技巧外，学生还将探索线性叙事和基于受众的互动体验之间的差异。同时，鼓励探索在不同的环境中的动画表现，如线上媒体、移动媒体、交互式游戏、装置、虚拟现实（VR）、增强现实（AR）等。

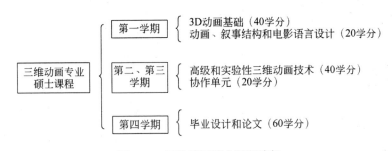

图 2-16　三维动画硕士课程路径

三维动画硕士专业分为两年 4 学期课程，硕士课程包含 5 个单元，180 学分。

第一学期课程包含 3D 动画基础（40 学分），动画、叙事结构和电影语言设计（20 学分）。第一学期主要以三维动画和实时影像为基础，探讨技术、概念、方法，以及生产流程。学生通过制作简短的 3D 动画进行实践练习。同时，学生还需要参加理论研讨项目，探索基于实践的电影和互动概念。第一学期是后续技术和概念学习的基础。

第二学期和第三学期课程包括高级和实验性三维动画技术（40 学分）、协作单元（20 学分）。在此阶段，学生将参与实验性的三维动画流程实践，创造富有独创性的视听作品。通过批判性研究，学生将思考如何创作动画使之可以融入关键的产业背景中，并且在跨学科领域中发挥作用。同时，学生将接触到一系列广泛技术课程，这些技术专注于扩展 3D 动画的固有边界，探索其在多媒介上的可能性，比如平板电脑、AR、VR，以及将三维动画与潜在交互方法和游戏相结合的技法。

第四学期课程包含毕业设计和论文（60 学分），学生通过制作一个大型的跨学科协作或自主项目，配合论文写作展现对于知识、技能、经验的把握。论文要求 5000 字，描述学生在大型项目制作过程中的设计和思辨，以及对于技术的掌握和对于自己工作的分析。

8. 数据可视化专业（研究生）

传媒学院的数据可视化硕士课程（见图 2-17）是一门以实践为导向的课程，学生使用一系列媒体、工具、技术来研究、解释、讨论可视化数据。本专业注重设计导向和跨学科属性，注重与数据科学家、开发人员、数据记者、行业专家的合作。学生通过工作室实践和技术研讨会丰富文化，并以先进的批判性理论为基础，培养专业数据设计技能。在行业参与方面，学生将参与实际的行业项目，和同行一起针对某一主题进行数据可视化创作。同时，专业注重研讨会制度，包含研究、创作、技术等一系列主题。最后，专业注重培养将数据转化为创造性叙事的能力，通过对每个项目采用最合适的设计形式，让各种各样的受众都能理解数据内涵，包括印刷品、实物、环境设计或基于屏幕的交互等。

通过专业学习，学生将在传播设计的背景下深入了解信息设计，获得一系列数字和模拟技能，并以历史、理论、关键框架为基础进行思考。数据可视化专业注重实践在社会、文化、道德层面的作用，学生将通过调查和研究探索数据可视

化的潜力和对社会和文化的影响。

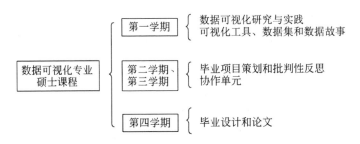

图 2-17　数据可视化硕士课程路径

第一学期课程包括数据可视化研究与实践，可视化工具、数据集和数据故事。学生通过一系列研讨会进行专业信息设计和数据可视化实践，将绘图、复杂图表制作、基本设计原则相结合，发展具有探索性和解释性的数据可视化结构，提升叙事能力。除此之外，通过研讨会，学生可以与数据可视化相关专家进行交流，学习在批判性和理论性背景下的实践方法。

第二和第三学期课程包括毕业项目策划和批判性反思、协作单元。在此阶段，学生通过研究型研讨会、小组和个人研讨会、课堂授课等方式确定毕业项目的框架。同时，学生将与数据可视化的前沿工作者一起进行项目的共建，将数据可视化工具、软件、技术集成到研究实践中。

第四学期的课程包括最终毕业设计与论文。通过讲座、研讨会、专业辅导等，学生将在最后一个学期实现自己的毕业项目，同时撰写一份具有思辨性和反思性的论文，证明自己相应的实践和理论能力。

9. 游戏设计专业（研究生）

游戏设计硕士专业（见图 2-18）的研究生课程以实践培养为主，致力于用融合型思维创作具有开创性的游戏产品。专业注重通过实践把握编程和制作之间的紧密关系，并且通过跨学科思维打破传统游戏的边界，将数字和非数字化方式进行有机的统合，融入批判性和思辨性的内涵，开发新的游戏文化和具有创新价值、可玩性的游戏体验。同时，基于产业结构，专业注重学生和行业专家的交流，会定期举办讲座、会面、访问、合作等实践活动。在制作实际项目中，学生也将和伦敦艺术大学其他专业的学生共同协作，致力于多样性的创新成果。

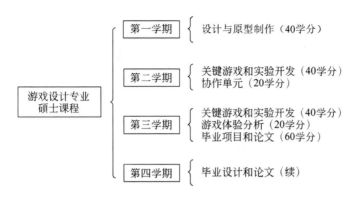

图 2-18　游戏设计硕士课程路径

专业分为两年 4 学期，共 180 学分。

第一学期课程包含设计与原型制作（40 学分），探索游戏设计的基础概念和方法，并通过实践来尝试技术的应用。学生将运用批判性和思辨性思维创造游戏内容，研究游戏体验如何在个人和社会层面上产生影响。

第二学期课程包含关键游戏和实验开发（40 学分）、协作单元（20 学分）。第二学期学生将正式开发情景式游戏，并且提出相关行业问题，通过实践创作来寻找和研究这些问题的答案。技能方面，学生需要通过学习和实践掌握广泛的游戏设计技术和平台。同时，协作单元提供给学生一个跨学院共同开发项目的机会。

第三学期课程包含关键游戏和实验开发（承接第二学期）、游戏体验分析（20学分）、毕业项目与论文（60 学分）。第三学期中，学生将综合前两学期的知识、技能、经验自主构建毕业项目和毕业论文。

第四学期课程包含毕业项目与论文（承接第三学期），要求学生最终完成毕业项目和论文。

10. 交互设计专业（研究生）

交互设计的研究生专业（见图 2-19）注重创意，以批判性和思辨性思维审视新技术所带来的影响，并以此构建交互装置和交互影像等作品，探索当代社会中的重要问题，探索数字、网络与世界的交融，例如新技术、生态、政治如何影响社会等主题。专业通过辅导和技术教学，引导学生以创造性的方法进行实验性创作，比如运用机器学习、物理计算、创意编码、行为表演、游戏、诗歌等技术和形式。同时，通过课程的学习，学生将掌握突破传统设计界限的思考方式，对关

键技术进行研究，对当代哲学、殖民主义、媒体艺术理论的融合进行思考，注重探索设计师、作品、观众之间的复杂关系，学习通过互动来传达深层意义。同时，专业与国际知名艺术机构有广泛合作，帮助学生进行展览和项目合作。除了行业专家的技术支持外，学生还可以通过讲习班和讲座与国际艺术家、设计师、研究员进行对话，从而获得大量行业资讯和资源。

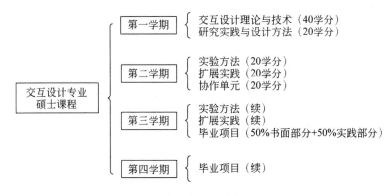

图 2-19　交互设计硕士课程路径

交互设计专业将交互设计定义为创造物体、空间、体验的实践，以激发与人类、环境、系统之间的新关系；并以此为基础，找到激发想象和思辨的新方法。通过专业研究，学生将学会交互设计开发流程，设计原型和物理计算等技能，以及以人为中心的设计方法，拥有展望未来以及探索批判性设计的研究能力。

专业采用学分制。硕士课程结构包括 6 个单元，共 180 个学分。

第一学期课程包括交互设计理论与技术（40 学分）、研究实践与设计方法（20 学分）。课程集中介绍交互设计的概念、理论、实践、核心技术等相关主题。让学生看到当代互动设计实践是如何利用技术和概念进行创作的，以及理论与实践之间的相互关系。

第二学期课程包含实验方法（20 学分）、扩展实践（20 学分）、协作单元（20学分）。第二学期致力于针对项目的实践创作，探索人与机器之间更深的关系；通过与社区合作，研究受众和社会性问题，深化设计，探索思想层面的内容。

第三学期课程包括实验方法（承接第二学期）、扩展实践（承接第二学期）、毕业项目（50％书面部分 +50％实践部分）。第三学期同样致力于关键项目的实践创作。课程将介绍物理计算、传感器、数据环境等技术。学生在本学期将

开始设计毕业项目和论文的框架，展示批判性思辨、分析、原创研究等方面的能力。

第四学期课程包括毕业项目（承接第三学期）。学生将通过广泛的研究，将理论模型融入自己感兴趣的领域，以构成具有批判性和思辨性的毕业项目。学生将在第四学期末完成毕业设计和论文，并展出。

11. 用户体验专业（研究生）

用户体验专业的研究生课程（见图2-20）以行业为中心，以设计为主导。学生将学习如何在交互式数字环境中进行构思和原型制作，以产生以人为中心的体验结果。该专业与行业机构紧密联系，并以工作室的形式与伦敦顶尖的用户体验行业专家进行合作。工作室以学生和实践为中心，以设计流程、方法、批判性思维为基础，致力于开创新的数字体验。用户体验设计师需要具备多学科融合的思维方式，因此专业会培养学生研究方法、交互设计、产品原型制作、概念开发、评估等多方面技能，掌握用户体验设计相关工具、行业标准、材料、实践方法等方面的知识。这意味着学科建设将在跨学科和高新技术为主导的环境下进行。整个教学过程强调用户研究方法和工具，围绕实际项目进行协作，涉及各种主题，例如可穿戴设计的用户体验、智能城市、数据可视化、社会转型中的用户体验等。

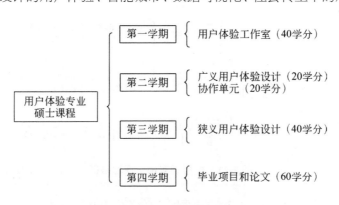

图2-20　用户体验硕士课程路径

第一学期课程包含用户体验工作室（40学分），旨在提供在当代工作室实践背景下对用户体验设计的批判性理解。课程还帮助学生通过当下的理论和用户体验设计实践来进行自身的学科定位。学生还将意识到物理世界、个体、社交环境

是如何影响设计过程的，并形成批判性思维意识。

第二学期课程包括广义用户体验设计（20学分）、协作单元（20学分）。广义用户体验设计课程将与行业合作伙伴一同共建项目。学生可以在行业合作的模式下实践一系列的主题创作，比如用户体验用于智慧城市、用于文化产业、用于未来出版、用于档案馆和馆藏等。

第三学期课程包括狭义用户体验设计（40学分）。同样是与行业伙伴进行项目共建，专业将根据学生的研究历程和在广义用户体验设计课程中的实践过程，启动围绕两个细化主题的用户体验设计项目。

第四学期课程包括毕业项目和论文（60学分）。学生将投身到毕业设计和论文的工作中，关键在于定义、分析、开发个性化的用户体验设计及其相关方法。

12. 虚拟现实专业（研究生）

虚拟现实专业研究生课程(见图2-21)旨在训练学生在广泛媒体平台,如电影、视觉特效、动画、游戏、增强现实中探索和开发虚拟现实应用。学生将学习和利用一系列VR软件和技术,包括VR绘画、3D建模、环境设计、全景视频捕获、游戏开发等。

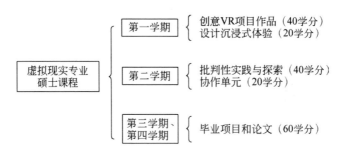

图 2-21 虚拟现实硕士课程路径

专业分为两年4学期，5个单元课程，总学分180学分。

第一学期课程包括创意VR项目作品（40个学分），致力于探索创意VR应用程序，学习利用各种软件和标准工作流程进行沉浸式产品开发的方法；设计沉浸式体验（20学分），探索VR体验的概念化设计方法、技术和关键理论，探索动画原理，以及电影和游戏概念的发展，并学习使用这些原理建立VR设计语言

和工作流程的策略。

第二学期课程包括批判性实践与探索（40学分），致力于利用 VR 工作流程和技术方法进行高级实验，将技术和实践相结合。实践包含交互式应用程序、游戏或沉浸式叙事体验等。协作单元（20学分），致力于让学生参与到其他研究课题，或和跨学科团队共建项目，以锻炼跨学科开发和协作能力。

第三和第四学期课程包括毕业项目和论文（60学分）。此阶段学生将把整个学习过程中获得的知识、技能、经验融合在一起，实现一部自主创作的大型 VR 作品以及相关论文，以证明其对该领域有深入的批判性意识，并且在生产管理、设计和执行沉浸式体验的过程中具有成熟的实践技能。

13. 视觉特效专业（研究生）

视觉特效研究生专业（见图2-22）以实践为导向，培养在计算及环境中的动画、照明、编辑能力。除了技术、流程、概念、方法外，视觉特效专业还致力于探索理论和历史，以及如何向观众传达这些背景信息所承载的现实和写实主义内容。同时，现实世界中的工作室照明和摄像研讨会将会向学生传达数字三维视觉特效原理背后的现实基础。在整个课程中，学生将创造独特的媒体和沉浸式体验，发展自己的个人风格。学生会学习照明和构图原理，以及它们在实践中的工作方式；掌握在数字环境中运用光、纹理、镜头等元素。

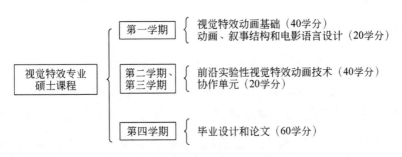

图2-22　视觉特效硕士课程路径

硕士课程为期两年四学期，5 个课程单元，180 学分。

第一学期课程包括视觉特效动画基础（40学分），讲授视觉特效的历史和发展，让学生全面了解该领域；以及制作视觉特效所需的主要技能、知识、流程。动画、叙事结构和电影语言设计（20学分），本单元与动画和三维动画研究生专

业共建，提供线上线下结合的授课方式。

第二学期和第三学期课程包括前沿实验性视觉特效动画技术（40 个学分），致力于讲解渲染和合成工具，一系列如火灾、龙卷风的程序效果、数字生物的构建方式、角色技能的实现方式等；以及利用多种技术（粒子、流体、编程元素等）来生成计算机图形元素。学生将在不同工具和媒体上获得广泛知识，并初步形成个人风格。协同单元（20 学分），学生将以团队形式完成实践项目，检验学生对于技术的掌握，以及对于实践和资源的管理能力。

第四学期课程包括毕业项目与论文（60 学分）。学生将得到的知识、技能和经验，运用在毕业项目和论文中。其中毕业项目将以团队的形式完成，并展示学生对主题的批判性意识以及在生产管理中的实践能力。论文则是一篇 5000 字的思辨性报告，表明在项目的设计和生产过程中，学生已经具备硕士学位所单体要求的思想深度和专业能力。

第五节　米兰理工大学——技术与媒介并重

1. 学校简介

米兰理工大学是坐落在意大利设计之都米兰的一所历史悠久的综合类大学。米兰理工大学成立于 1863 年，目前拥有 18 个院系以及 4 万多名学生。虽然米兰理工大学以理工类专业作为学校的基本定位，但也许是被米兰这座设计之都熏陶，其设计学逐渐成为了学校的主力专业之一，在世界 QS 专业排名里位列第六。学校以职业型培养作为中心，注重学生在职业和市场中的应变能力和专业技能的竞争力，并且注重职业体系中的科研精神。

米兰理工大学的专业覆盖面广且聚焦于市场和社会需求，十分注重实景化教学。米兰理工和诸多 IT 公司、设计公司、学术机构、艺术设计室合作进行联合培养和专业实践，其中世界顶级机构就超过 60 余家。

在教学方式上，米兰理工大学以多向性和灵活性著称。以实践结合理论进行

职业型和创新型培养，注重以创造性的教学方式培养学生的思维灵活性和思维全面性；以工作室和项目实习的形式训练学生的实际操作技能和实现能力。并且，米兰理工大学通过引导和科研型教学，提高学生将理论融入实践、以实践提升理论的能力，使学生不仅拥有强大的职业技能，同时拥有推动产业的研发实力。并且，这种职业和科研相结合的方式也可以为希望继续深造或者跨行业进修的学生提供良好的基础。

米兰理工大学设计学院的本科专业包括传媒设计、时尚设计、室内设计、产品设计，研究生专业包括传媒设计、设计与工程、时尚体系设计、数字交互设计、集成产品设计、室内空间设计和产品服务体系设计。

2. 数字媒体相关专业概述

米兰理工大学的数字媒体相关专业体现在其设计学院下设的数字交互设计研究生专业（见图 2-23）。由于米兰理工大学是以理工类学科为基础建立起来的综合性大学，所以其设计学专业普遍注重技术的融合。从它的数字交互设计专业中，我们将可以看到米兰理工大学在技术创新和交互形式培养上所做的努力。

```
米兰理工大学 → 设计学院 → 研究生 → 数字交互设计
```

图 2-23　米兰理工大学数字媒体相关专业设置

3. 数字交互设计（研究生）

数字交互设计研究生专业课程（见图 2-24）旨在培养数字产品和系统设计师，致力于创新设计，涵盖产品、环境、服务，同时注重数字和电子技术所带来的互动设计。学生除了技术的学习外，还需要关注用户和社会体验，以便通过各种界面媒介改进交互过程。数字和交互设计师能够从行为的角度找到产品、环境、服务以及用户参与之间的关系，并且定义体验的质量。这是通过控制交互过程中感知和认知来实现的。因此，专业注重培养以下技能：跨学科团队合作能力、用户参与型设计能力、认知与社会学（更好地了解用户行为、需求、期望以及特定环境中的特点）、多设备与交互式解决方案、交互叙事与交互剧本设计、高级产品设计、系统与服务开发、项目优化能力、以人为本的创新设计能力等。

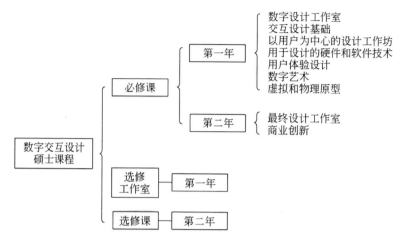

图 2-24　数字交互设计硕士课程路径

同时，作为一名合格的数字交互设计师，研究生需要有基于物联网技术、传感器、制动器、可穿戴设备、移动技术的设计经验，并且了解编程和电子学的基本原理，具备控制成本和论证可行性的能力。数字交互设计专业课程将以课堂授课与设计实验室的方式进行。同时，研究生培养中还包括在研究所、实验室、公司、行政部门等机构中的实习培训项目。

学制方面，两年制结构中的第一年主要提供基本的理论课程，以突出学习计划的特点，帮助学生了解与设计、人文、社会科学、技术和工程学科有关的具体理论和技术知识。它们是设计交互式数字产品和系统的必要基础。

在两年的学习生涯中，专业还安排有实验室课程和选修课，这两门课的目的是让学生将学到的交互设计技能应用于跨学科的研发和创新中。实验室和选修课包括空间、产品、时尚、通信等，学生可以根据自己的兴趣自由选择。最后，专业开设有一到两周一次的研讨会。研讨会上会有业界专家、学者、设计师、艺术家，其他大学的学者和教授来校进行交流和演讲。

在第二年，学生会经历一个最终设计工作室课程。在课程上学生将融合所有学到的专业知识与技能进行创作与研究。这门课程为毕业创作打下了良好的基础。同时，专业还设置了一门专门针对项目经济学方面的课程，以及一门关于数字设计技能应用的课程。

职业发展方面，米兰理工大学数字交互设计专业研究生毕业后将具备从构想、原型设计到评估的独立管理和协调设计能力。同时，作为数字交互设计师，他们

能够处理产品、服务、多系统相关的技术问题，并研发人与产品之间的交互组件。毕业生可以从事如消费电子、娱乐、汽车、文化遗产、数字营销、智慧城市生活等相关职业。同时，数字互动设计专业的研究生可以通过对客户关系的把握，在数字市场和商业部门工作，如产品和流程创新咨询公司、设计和架构公司、大型零售公司、电信和服务公司等；或者在数字技术相关的不同领域担任项目经理和首席设计官，或是成为自由职业者和公司创始人。

教学方法上，数字交互设计专业的研究生培养采用多种形式。

主题类课程以理论教学为主，以传统讲堂形式讲授，并通过期末考试或考查进行评估。融合型课程涉及多个学科或特定领域的交叉，有时会由两名教师联合讲授。实验室课程为学生提供实验条件，以及项目所需工具、技术、设备的实践机会。研究室课程在教师团队指导下，学生进行独立主题项目的研究和实践。工作室课程是为期一周的全日制课程，学生在知名设计师或行业专家的指导下进行项目开发。国际流动项目为学生提供了在国际设计类大学中学习一个学期的机会。专业实习是指在学校导师或公司指定导师的指导下，在合作公司或设计工作室进行一定期限市场实践的机会。

第六节　格拉斯哥艺术学院——精准的前沿行业对标

**THE GLASGOW
SCHOOL: OF ARt**

1. 学校简介

格拉斯哥艺术学院是国际公认的欧洲领先高等教育机构之一，从事视觉创意学科的教育和研究，排名世界 QS 设计艺术类第七。自 1845 年作为首批官办设计学院成立至今，作为促进制造业设计发展的创意中心，格拉斯哥艺术学院不断演变和定义自身，以反映市场和产业需求。为了应对可持续发展问题，人们普遍认为有必要通过开发新的知识生产和决策方式，改革大学的科学专业知识体系（Lang et al., 2012）。自始至终，格拉斯哥艺术学院秉承一贯的理念：通过创造性的教育和研究，为建设更美好的世界而做出贡献。教学特色方面，学院以工作室为基础进行研究和教学，并致力于将各学科融合，以创新方式探索问题，探寻新

的解决方案。工作室为跨学科、协同学习、辩证思考、实验、原型设计创造了自由、开放的商业化实景环境，帮助学生解决社会和当今商业面临的重大挑战。

2. 数字媒体相关专业概述

格拉斯哥艺术学院作为以职业型和商业型为培养目标的高水平艺术类大学，其对时代的把握使自身具有极强的市场敏感性。因此，数字媒体专业在格拉斯哥艺术学院的权重会大于其他同类型高校。纵观其学科体系和院系结构，我们可以发现在格拉斯哥艺术学院五大学院中三个学院都安排有数字媒体相关专业，且大量集中在其特色学院——模拟与可视化学院。格拉斯哥艺术学院的模拟与可视化学院致力于对接最前沿的市场和商业需求，探索科学技术与艺术在声音、可视化、交互方面的拓展及兼容性设计。其教学、研究、商业项目、活动涵盖广泛领域，并在虚拟现实、运动影像声音、遗产可视化、医学可视化方面具有独特的优势（见图 2-25）。

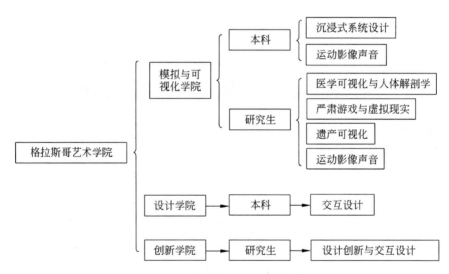

图 2-25　格拉斯哥艺术学院数字媒体相关专业设置

数字媒体专业相关院系方面，模拟与可视化学院拥有沉浸式系统设计专业、运动影像声音专业、医学可视化与人体解剖学专业、遗产可视化专业、严肃游戏与虚拟现实专业。设计学院拥有交互设计专业。创新学院拥有设计创新与交互设计专业。

3. 沉浸式系统设计专业（本科）

目前，沉浸式体验在全球范围内正经历着快速的发展和变革。随着娱乐市场推动成本下降，沉浸式广播、娱乐、医疗、工程和其他领域出现了新的机会。对标于产业需求，沉浸式系统设计专业课程（见图 2-26）拥有两个细分方向：3D建模方向和游戏与虚拟现实方向。

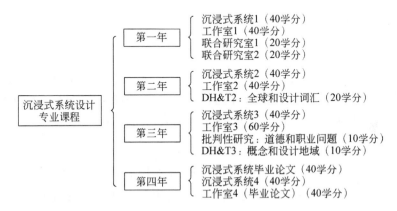

图 2-26 沉浸式系统设计本科课程路径

沉浸式系统设计专业 3D 建模方向的研究对象，主要针对虚拟现实领域的三维建模技术。实践方面，学生将解决沉浸式系统中 3D 建模的主要问题，并创造引人入胜的沉浸式互动体验作品。3D 建模是沉浸式系统内容开发的核心学科，也是数字游戏、动画、特效和相关领域的基本技能。因此，技能型艺术家是 3D 建模方向对毕业生的定位。教育则致力于将软件和硬件数字系统所涉及的知识与建模、动画等技能结合起来。3D 建模方向的教师团队对实时渲染和应用程序开发等相关技术问题、解决方案有深刻理解。他们可以专门针对沉浸式系统项目对学生进行指导，并给予学生高价值的建议。同时，用户体验和用户评价相关课程也能进一步丰富和增强学生以用户为中心的建模和设计能力。

沉浸式系统设计专业的游戏与虚拟现实方向则向学生提供理论和实践基础，致力于构想、设计、评估新的交互式和沉浸式系统。该研究生课程偏重技能方面的训练，包括实用软件和沉浸式系统（增强和虚拟现实）开发，了解人与技术如何交互，以及培养学生在沉浸式系统中的创造性洞察力。虽然这是一个注重技术的学位，但是基于格拉斯哥艺术学院强大的艺术学基础，其培养方式以创意工作

室的形式进行，着重强调技能应用和开发中的批判性思维。学生将探讨游戏和虚拟现实应用程序开发所面临的问题，参与沉浸式互动体验设计，构造解决方案。学生在从事游戏和虚拟现实应用开发的同时，探索新兴 VR 市场更广泛的技术技能。在实践中，学生将融合软硬件系统功能和游戏设计理论，创作成熟且具有内涵的作品。

4. 运动影像声音专业（本科）

运动影像声音本科课程（见图2-27）是 2018 年 9 月建立的为期两年的专业课程体系，接受直接申请第三年的学生。该专业定位于声音和动态图像对创意、文化、商业日益重要的作用。课程通过多平台开发，满足媒体制作的需求，为多样性受众群体服务。本专业学生将学习视觉媒体声音制作的详细理论、技术，以及实践方法。该专业将带领学生完成具有美学开创性的作品，探索声音的局限性以及潜力，评估声音制作对动态图像所产生的感知体验的促进作用。该课程鼓励学生在声音制作和电影后期制作领域拓展基于声音的原创内容，为电影、动画、电视、网络、互动媒体、游戏、戏剧、艺术装置等视觉环境的声音制作提供专业实践基础。

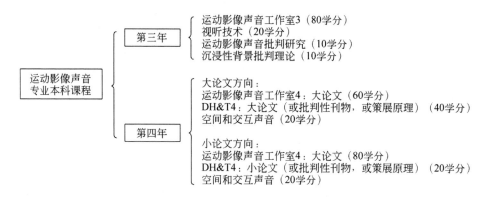

图 2-27　运动影像声音本科课程路径

毕业生可以选择以大论文为主、实践工作室创作为辅，或者工作室创作为主、小论文为辅的毕业模式。

5. 医学可视化与人体解剖学专业（研究生）

医学可视化与人体解剖学硕士课程（见图2-28）是格拉斯哥艺术学院模拟与

可视化学院与格拉斯哥大学生命科学学院解剖学系合作开设的为期一年的研究生课程。学生将在两所高校各学习一个学期，两校共同监督研究生的硕士学习过程和成果。此专业为学生提供了一个独特的市场应用空间。课程将结合实际解剖与三维数字重建、互动、可视化，通过最先进的虚拟现实技术，将医学影像进行解构与展示。在三维环境里重建解剖学，并使可视化与体验化设计可以应用于教育、模拟、训练等多种专业领域。

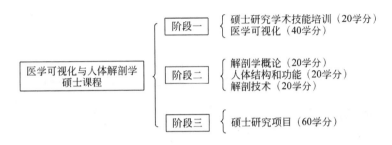

图 2-28　医学可视化与人体解剖学硕士课程路径

医学可视化与人体解剖学硕士课程为期一年（45 周），并分三个阶段进行。参加该专业学习的研究生将在格拉斯哥大学和格拉斯哥艺术学院平均分配时间。该专业课程分为两个核心领域：应用于医学可视化的数字技术（第一阶段由模拟与可视化学院提供）和人体解剖学（第二阶段由生命科学学院解剖学研究所提供）。在第三阶段中，学生们将在两所大学的联合指导下，完成一个大规模的独立创作项目作为毕业设计进行答辩。具体课程分配如下：

第一阶段包括硕士研究学术技能培训、医学可视化、三维建模、交互式医学可视化、容积可视化；第二阶段包括解剖学概论、人体的结构和功能、解剖技术；第三阶段包括两校联合指导的硕士研究项目。

6. 严肃游戏与虚拟现实专业（研究生）

严肃游戏和虚拟现实是目前市场蓬勃发展的新兴产业之一。当代的游戏行业不仅仅只属于娱乐的产业。随着游戏的感知性、体验性、剧情性、哲理性、美学性、策略性等多方面的提升和延展，游戏这种富有娱乐和互动的体验性表达形式开始广泛在医疗、培训、教育、安全领域应用。教育游戏已经成为价值数千亿美元的全球产业。随着虚拟现实和交互技术逐渐成为主流，沉浸式游戏技术在工程、

医学和家庭中的应用给市场带来了新的机遇，使游戏成为全球创新的前沿。

因此，严肃游戏与虚拟现实硕士课程（见图2-29）为学生提供了这一领域所需的关键技能和知识培训，让每位研究生都具有在严肃游戏领域创新和拓展的潜力。这些知识和技能涵盖设计、开发、分析各种应用领域的游戏和模拟应用的能力，并对游戏技术应用进行跨学科研究，特别是在医疗、教育和培训领域。基于在3D建模、动画、运动捕捉技术和软件开发方面的研究和专业知识，模拟与可视化学院已经为工业、医疗、遗产和教育客户提供了大量且广泛的基于游戏的项目解决方案。

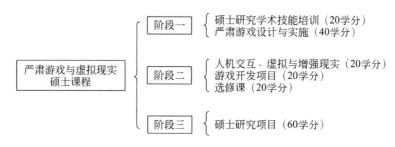

图 2-29　严肃游戏与虚拟现实硕士课程路径

严肃游戏与虚拟现实专业的学习同样为期一年，涵盖三个阶段。第一阶段包括的课程有：硕士研究学术技能培训、严肃游戏设计与实施、三维建模、交互式应用程序开发、严肃游戏设计与研究；第二阶段课程包括：人机交互、虚拟与增强现实、严肃游戏开发、跨学校或模拟与可视化学院的选修课；第三阶段则针对硕士研究项目进行独立研究与创作。

7. 遗产可视化专业（研究生）

遗产可视化研究生专业课程（见图2-30）致力于各个国家和地方的遗产保护和传承任务。学生将专攻数字保存和遗产可视化展示、模拟、体验。首先学生需要学习对文物和遗产进行三维数字化的一系列技能，以及有效展示这些数字化资源的方法。学生需要从受众出发，比如文化遗产管理、保护、学术研究、文化旅游等不同需求方，制作可以满足不同用户需求的数字化内容和功能。

遗产可视化专业课程采用讲座、研讨会、实地采样（包括激光扫描和摄影测量）、模型开发相结合的教学方式，使学生掌握三维数据创建流程中的关键方法，

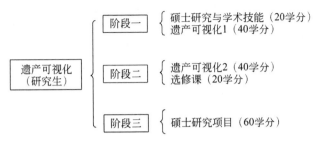

图 2-30 遗产可视化硕士课程路径

以及项目规划、技术执行、成果交付等环节。专业师资主要是来自于遗产管理、遗产勘测、数据采样、三维建模等领域具有丰富经验的专家。教师团队致力于以新颖的方法进行教学，以促进遗产保护、建筑可视化、动画、交互式软件开发、考古实践等诸多学科的融合性培养。

课程方面，遗产可视化专业的研究生学习为期一年，分为三个阶段。阶段一的课程包括硕士研究和学术技能培训、遗产可视化Ⅰ（三维建模和动画、文化遗产数字档案、交互式遗产可视化）；阶段二课程包括遗产可视化2（数据采集和处理），以及跨学校选修课或模拟与可视化学院的选修课；阶段三则是硕士研究项目的制作。

8. 运动影像声音专业（研究生）

运动影像声音专业硕士课程（见图 2-31）为期一年，课程分三个阶段进行，每个阶段为期 15 周。在第一阶段和第二阶段，学生与来自格拉斯哥艺术学院的其他研究生一起学习各种课程，包括模拟与可视化学院的大平台课和针对移动影像声音的课程，以及开放选修课。在第三阶段，研究生致力于在指导下制作一个大型的独立创作项目。

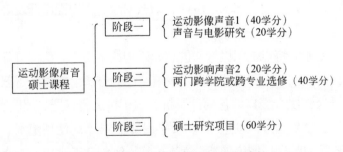

图 2-31 运动影像声音硕士课程路径

动态影像声音设计专业通过个人和团体的研究促进原创作品的产出，这些原创作品需要在概念上推陈出新，在美学上具有深度和广度，在声音设计和音乐制作和合成方面实现广泛的市场应用价值。在教学过程中，学院向学生提供开发以上诸多领域相关研究项目所需的资源和工具。动态影像声音设计硕士的毕业生主要从事电影、动画、电视、新媒体、电子游戏、视觉艺术中关于声音制作的艺术、设计、创意实践工作。

动态影像声音设计研究生课程通过一系列的课堂授课、研讨会、专题、选修项目、讲座，以及自主学习的形式展开。课程的重点是以理论研究为基础的创造性实践，注重视觉环境中声音产生的原理，并对其进行设计以及艺术上的加工和创造。学生需要具有高水平的自主学习、研究、独立思辨能力，以及强大的团队协作能力和实践参与能力。

该专业帮助学生在声音制作环境中进行创作，加强声音和声音艺术创作方面的实践，为进一步在格拉斯哥艺术学院或更广泛的学术界进行研究打好基础。专业教师将根据自己的经验和市场灵敏度，在实践中灵活地传授给学生当前产业趋势相关知识，以及未来市场中的新兴创作方法。

动态影像声音设计专业共包含两个学期，第一学期课程有声音与电影研究、运动影像声音Ⅰ；第二学期的课程有运动影像声音Ⅱ，以及两门跨学校或模拟与可视化学院的选修课。

9. 交互设计专业（本科）

格拉斯哥艺术学院设计学院的交互设计专业本科课程体系（见图2-32）将技术、视觉思维、创造性问题相结合。交互设计专业的学生将学习如何使用创意代码来为广泛的平台创作交互式数字媒体内容。交互设计专业的学生普遍拥有综合性跨学科技能，可以为交互艺术、设计、动态图像、应用程序开发等领域提供基于未来的服务。

交互设计专业的特点是积极参与创意编码和数字文化。课程具备高度实验性的特点，允许学生在艺术和设计环境下发展自己的方法。格拉斯哥艺术学院的交互设计专业涉及的媒介极广，包括计算机、照相机、传感器、照明、动力系统、投影、网络等。学生通过在创意环境中的探索确定技术的使用范围。在专业体系的培养下，除了实践和技能培养外，学生还将了解创意表达和工作背后的意义。

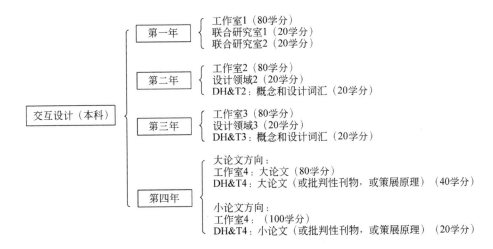

图 2-32　交互设计本科课程路径

　　交互设计专业学生可以与业界专家紧密联系，参与现实项目并与跨学科的外部团队合作，锻炼桥接创意世界和技术世界的能力。学生在培养体系中至少每年参加并实践一个实际项目，其中涉及与真实客户和业界机构的合作。毕业生将进入博物馆互动设计、VR 开发、平面设计、新媒体艺术设计等广泛领域。同时，学院提供一流的设备供学生自由使用，包括机房、音频设施、虚拟现实设备、物理计算设备、电子电路材料、3D 打印等。

　　在学习过程中，专业会根据每一个学生的特点和需求进行定制化的教学实践指导。每个学生会被分配一名部门导师，以顾问的身份帮助学生发展并回答疑问。

　　毕业班的学生将完成一部大型毕业创作并在格拉斯哥艺术学院公开展映。这个展映活动是格拉斯哥艺术学院每年一度的大型文化交流活动，会吸引众多公众和专业人士的关注。同时，毕业生还有机会参加在伦敦举办的毕业生团体展，在这为期一周的活动中学生们将有机会直接与企业或者雇主取得联系并进行对话。

　　交互设计专业面向所有艺术类学生开放申请，注重对传统材料和方法的掌控能力，如绘画、标志设计、色彩、构成等，以及学生的分析能力。由于交互设计专业主要关注数字文化领域，因此技术的创造性在专业里的比重将比传统艺术专业大。为了培养具有创造力和探索性精神的融合型数字人才，学生除了要对艺术有浓厚的兴趣，也需要对技术和编程有极大的热情。

　　另外需要注意的是，交互设计系在实践和技能培养的同时，注重历史和理论

课的学习。该课程由设计史与理论系提供。在设计学本科的大部分专业中，每周至少有一天的时间学生必须学习设计历史与理论。

毕业生可以选择以大论文为主、实践工作室创作为辅，或者工作室创作为主、小论文为辅的毕业模式。

10. 设计创新与交互设计专业（研究生）

格拉斯哥艺术学院创新学院的设计创新与交互设计专业研究生在位于苏格兰高地的校区进行课程的学习。创新学院是一个研究型教学中心，旨在培养国际优秀的创意和创新人才。现代工作室环境和传统自然高地环境的结合提供了独特的教育体验，学生将有机会了解复杂环境中的交互设计，并学习分析和评估设计结果的社会有效性。

今天人们体验环境和与他人互动的方式，通常是通过新的技术、媒介、环境来实现的。交互设计则确保这些媒介在现实社会的各个层面得以实践和应用。格拉斯哥艺术学院的设计创新与交互设计专业重点关注通过媒介实现的人因体验。该硕士课程以实际项目和工作室为主（见图2-33），注重方法的研究，旨在通过使用各种方法改善人与人之间的互动和沟通，解决现实生活中的问题。设计创新与交互设计专业注重将现代技术纳入整体考量而进行的交互设计提案。学生需要探索数字化的未来，并思考如何使用交互式设计来增强人与人、人与产品、人与服务之间的关系。

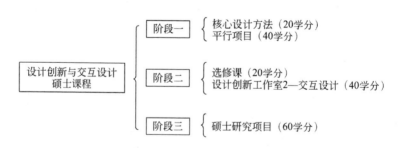

图 2-33　设计创新与交互设计硕士课程路径

同时，学院在福尔斯校园会举办一年一度的冬季交流活动。此活动汇集了来自世界各地主要机构的学生和教师，进行为期两周的讲座、研讨、交流，深入探讨和了解全球设计行业的现状和发展。

第七节　普拉特学院——产业与艺术融合的典范

Pratt

1. 学校简介

普拉特的教学设计一直被列为美国最好的，并且其教员和校友遍布众多领域，包括最著名的艺术家、设计师和学者。普拉特学院跨学科课程的设计和完善的多领域资源促进了学生整体设计思维和创造性技能的发展。普拉特在艺术、设计、建筑、文理、信息学院，提供了超过 25 个本科学位和超过 26 个研究生学位的专业课程体系。

2. 数字媒体相关专业概述

普拉特学院的数字媒体相关专业分布在两所学院——艺术学院、信息学院。其中艺术学院开设数字艺术与动画专业，注重多元化的艺术、科技、娱乐专业人才培养。为了学生能充分通过实践锻炼专业能力，专业提供充足的资源环境和设备环境，包含最先进的数字工作室 / 教室、数字艺术资源中心、数字共享空间、高速光纤网络、传统动漫设备、录音棚、专业绿幕设备、研究生工作室、3D 打印和生产设备、数字美术馆。信息学院则开设有三个专门针对研究生的数字媒体相关专业，博物馆与数字文化、信息体验设计、数据分析与可视化（见图 2-34）。

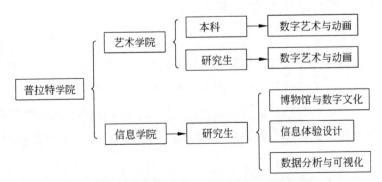

图 2-34　普拉特学院数字媒体相关专业设置

博物馆与数字文化专业主要探索如何利用数字化技术，加强博物馆、画廊和其他文化遗产中服务和信息设计与建设，并打通物理和虚拟环境，通过设计吸引受众，并对受众特点进行研究和分析。信息体验设计专业致力于设计易懂且引人入胜的数字产品，培养全面的用户体验专业人才。数据分析与可视化对标分析师、研究人员、开发人员、设计师、绘图师和其他经常和数据打交道的专业人士，满足日益增长的数据需求。

普拉特学院的艺术学院提供全面的专业艺术教育，所有专业都以工作室培养模式为主。教师则由专业艺术家、设计师、评论家、历史学家和实践者组成，其中不乏著名奖项的获得者。学院的作品、项目和出版物受到全世界的认可。艺术学院对旗下所有专业贯彻两点建设理念，其中也包括数字艺术与动画系。其一，学院强调专业技能、技巧、方法、论述能力的发展；其二，学院强调专业知识的全面性发展。这不仅仅包含技术培训，更应该重视提出解决方案中所需的批判性思辨和历史解构。艺术学院强调将艺术和设计相结合，融合文科和理科的双重研究，激发学生具有创造性的探索精神。

普拉特学院的信息学院则是基于普拉特在艺术、设计、建筑方面的学科优势，发展出在图书馆和信息科学、博物馆和数字文化、信息体验设计、数据分析和可视化方面的多样化的高水平培养方案，以立足于综合性和社会性的信息生态建设。信息学院仅开设硕士研究生课程，以培养信息时代的领导者和数字创新者。信息学院位于曼哈顿市中心，地理位置的优势提供给学生参与式和实践性的学习机会和体验机会。其中许多课程都与实际项目相结合，为纽约市的国际文化教育机构、媒体公司和技术公司提供专业人才。

3. 数字艺术与动画专业（本科）

数字艺术与动画专业培养动画、互动艺术、游戏领域的杰出艺术家和专业人士。数字艺术与动画专业强调好奇心、同理心和社会责任感。结构化的本科课程设置强调个人项目的设计与创作，同时注重市场和职业技能的培养。此外，数字艺术与动画专业的本科培养通过必修课、选修课、小组合作促进学生自身和学生之间的跨学科实践和合作。数字艺术与动画专业还提倡通过自由表达培养学生独特的艺术知觉。

课程以小班教学和教师指导为主，力求每个学生都能获得高质量的专业技

能，并实现一种学生和学生、学生和老师之间的紧密合作关系。在数字艺术与动画专业学生可以选择两个领域：数字艺术或游戏艺术。数字艺术领域的重点方向包括：三维动画与运动艺术、二维动画、互动艺术。游戏艺术领域则专攻游戏艺术一个方向。所有方向均为四年的本科培养，包含 8 个学期。课程方面，所有方向在第一学期和第二学期的课程相同。第一学期课程包括可视化与表达、光与色彩设计实验室、空间形式与过程、艺术与文化主题Ⅰ、文学与批评研究Ⅰ；第二学期课程包括可视化表示与概念、光与色彩设计工作室、时间与运动、艺术与文化主题Ⅱ、社会科学"Global"（概览）核心选修。

三维动画与运动艺术方向（见图 2-35）结合形式与运动、时间与叙事、实景表演与数字动画进行自我表达。专业鼓励学生探索生动的故事剧情以及新颖的动画形式，尝试不同的实验性作品。第三学期课程包括 3D 建模Ⅰ、3D 动画Ⅰ、3D 动画工作室Ⅰ、动画史、社会学"Thinking"（思想）核心选修；第四学期课程包括 3D 建模Ⅱ、3D 照明和渲染、3D 动画工作室Ⅱ、视频编辑、文学与批评研究Ⅱ、数学与科学核心选修；第五学期课程包括 3D 动画Ⅱ、3D 动画工作室Ⅲ、数字媒体音频、文学文化理论专题、艺术与设计史选修、系选修；第六学期课程包括 3D 后期制作、3D 动画高级项目开发、专题—纽约学校电影创作、普拉特综合课程、文科选修、公共选修；第七学期课程包括 3D 动画高级项目Ⅰ、系选修、公共选修、通识选修；第八学期课程包括 3D 动画高级项目Ⅱ、专业实践、系选修、公共选修。

二维动画方向（见图 2-36）旨在让学生广泛地接触动画制作，并专注于最感兴趣的领域。专业涉及动画历史、角色开发、故事板、剧情设计等课程。工作室致力于结合传统和数字方法进行动画制作和相关高级研究 。第三学期课程包括动画手绘Ⅰ、2D 动画工作室Ⅰ、视频编辑、动画史、社会学"Thinking"核心选修；第四学期课程包括动画手绘Ⅱ、2D 动画工作室Ⅱ、2D 角色动画Ⅰ、数字媒体音频、文学与批评研究Ⅱ、数学与科学核心选修；第五学期课程包括合成与特效、2D 动画工作室Ⅲ、2D 角色动画Ⅱ、文学文化理论专题、艺术与设计史选修、系选修；第六学期课程包括 2D 后期制作、2D 动画高级项目开发、专题—纽约学校电影创作、普拉特综合课程、文科选修、公共选修；第七学期课程包括 2D 动画高级项目Ⅰ、系选修、公共选修、通识选修；第八学期课程包括 2D 动画高级项目Ⅱ、专业实践、系选修、公共选修。

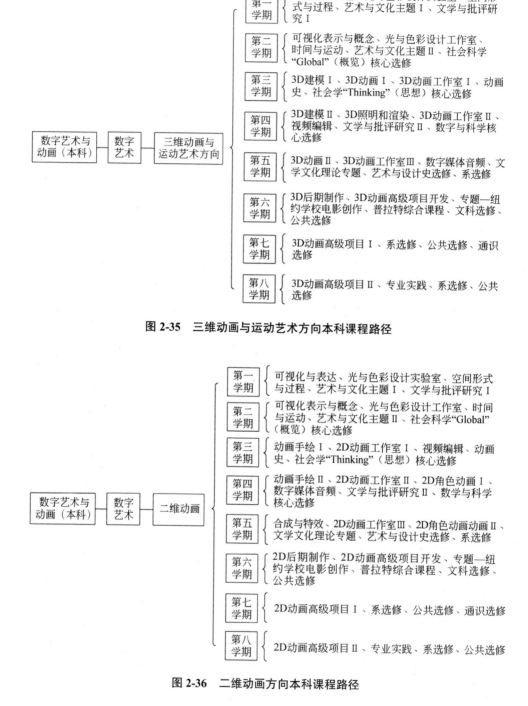

图 2-35　三维动画与运动艺术方向本科课程路径

图 2-36　二维动画方向本科课程路径

交互艺术方向（见图 2-37）致力于带领学生探索人机互动领域，利用物理装置、互动对象、在线艺术品展示等形式传达含义，包括在交互式环境中的视频、动画、文本、音频、图像的融合。同时，交互艺术方向的学生需要掌握编程能力，并将其视作创新艺术表达的语言。第三学期课程包括艺术编程、互动媒体、互动工作室 I、艺术与设计史选修、社会学"Thinking"（思想）核心选修；第四学期课程包括互动雕塑编程、物理计算、互动工作室 II、文学与批评研究 II、数学与科学核心选修、公共选修；第五学期课程包括互动装置与编程、互动工作室 III、系选修、普拉特综合课程、通识选修；第六学期课程包括表演与电子媒体、互动艺术高级项目开发、系选修、公共选修、通识选修；第七学期课程包括互动艺术高级项目 I、系选修、公共选修、通识选修；第八学期课程包括互动艺术高级项目 II、专业实践、系选修、公共选修。

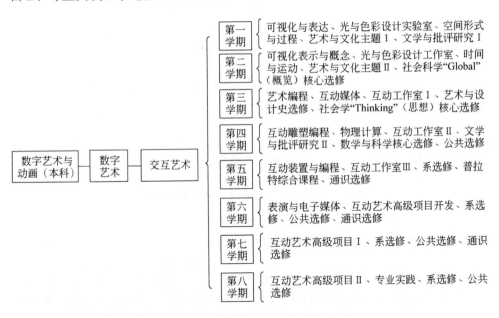

图 2-37 交互艺术方向本科课程路径

游戏艺术方向（见图 2-38）的成立是基于游戏这一艺术形式已经几乎遍及了艺术、教育、研究、娱乐、商业等各个领域的现状。游戏非常善于通过称为"工具化设计"的过程来构建复杂的系统和传达多样的想法。游戏艺术方向的出现使这种媒介与工具化设计的哲学紧密结合。学生通过学习游戏创作相关的技术技能进行这种关系的深入探索。第三学期专业核心课程包括游戏编程 I、3D 建模 I、

游戏工作室Ⅰ—游戏理论；第四学期专业核心课程包括游戏编程Ⅱ、游戏角色设计、游戏工作室Ⅱ—力学与动力美学；第五学期专业核心课程包括游戏编程Ⅲ、游戏照明与渲染、游戏工作室Ⅲ—工具化设计；第六学期专业核心课程包括游戏编程Ⅳ、游戏动画、高级项目开发—游戏艺术；第七学期专业核心课程包括高级项目Ⅰ—游戏艺术；第八学期专业核心课程包括高级项目Ⅱ—游戏艺术、专业实践—游戏艺术。

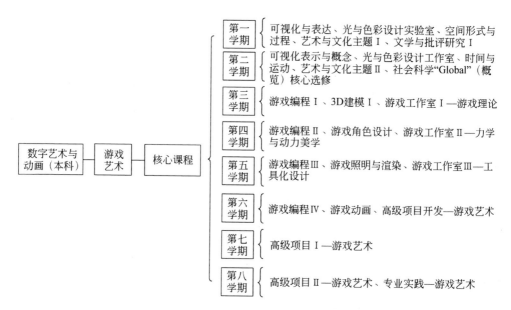

图 2-38 游戏艺术方向（核心）本科课程路径

4. 数字艺术与动画专业（研究生）

数字艺术与动画专业为两年制研究生课程。专业通过融入多元文化，致力于培养创新艺术家。在教师的指导下，学生们可以利用学院的各种资源进行多学科项目开发。毕业生将掌握批判性意识和熟练的专业技能，并通过创造力塑造数字未来。数字艺术与动画专业研究生课程专注于互动艺术、数字影像、3D 动画艺术，着重于实验和职业精神的培养。专业分为数字动画与运动艺术方向、交互艺术方向、数字影像方向。

数字动画与运动艺术方向（见图 2-39）的学生利用 2D 和 3D 数字动画技术、实景运动和动态图形制作叙事和非叙事性电影。推荐的选修课程包括动画史、电

影评论、传统动画、角色设计、装置、灯光和渲染、音频和视频、合成和特效，以及先进的数字动画技术。数字动画与运动艺术方向第一学期课程包括研究生研讨会Ⅰ、数字艺术图形、编程、数字动画工作室；第二学期课程包括研究生研讨会Ⅱ、数字动画工作室、数字艺术与动画专业选修、工作室选修；第三学期课程包括后期制作、论文Ⅰ、艺术史选修、数字艺术与动画专业选修；第四学期课程包括论文Ⅱ、数字艺术与动画专业选修、数字艺术与动画专业选修或实习、通识选修。

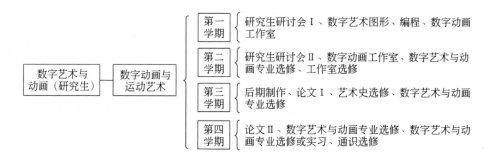

图 2-39　数字动画与运动艺术方向硕士课程路径

交互艺术方向（见图 2-40）致力于为观众提供交互体验，传达一系列关键问题，以应对多样化和网络化的文化生态。交互艺术方向的创作采用参与式物理装置、交互式对象、增强和虚拟现实模拟，以及基于网络的应用程序等形式。专业推荐的选修课程包括雕塑、新媒体历史、编程、在线媒体、电子音乐和声音等课程。交互艺术方向第一学期课程包括研究生研讨会Ⅰ、数字艺术图形、编程、互动媒体Ⅰ；第二学期课程包括研究生研讨会Ⅱ、物理计算、互动装置；第三学期课程包括论文Ⅰ、互动艺术工作室、艺术史选修、数字艺术与动画专业选修；第四学期课程包括论文Ⅱ、数字艺术与动画专业选修、数字艺术与动画专业选修或实习、通识选修。

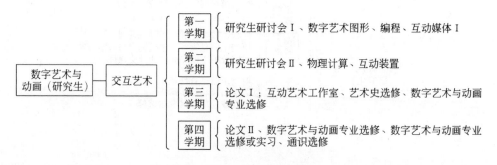

图 2-40　交互艺术方向硕士课程路径

数字影像方向（见图 2-41）探索从"数字到原子"的过程。学生致力于制作基于图像的作品，包括 2D 或 3D 打印、激光或乙烯切割、动态装置，以及其他实验形式。专业推荐的选修科目包括电子时代的艺术文献、置换材料、大幅面数字版画制作、体积印刷、现实重构、摄影批判史、蚀刻技术、丝印技术、3D 打印和数字摄影。第一学期课程包括研究生研讨会 I、数字艺术图形、编程、数字影像工作室；第二学期课程包括研究生研讨会 II、三维计算机建模研讨会、数字影像工作室、数字艺术与动画专业选修、工作室选修；第三学期课程包括论文 I、艺术史选修、数字艺术与动画专业选修；第四学期课程包括论文 II、数字艺术与动画专业选修、数字艺术与动画专业选修或实习、通识选修。

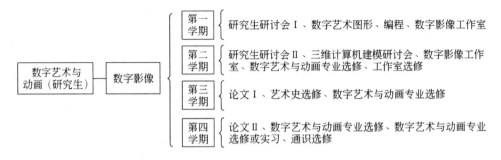

图 2-41　数字影像方向硕士课程路径

5. 博物馆与数字文化专业（研究生）

博物馆与数字文化研究生专业（见图 2-42）专注于 21 世纪博物馆的尖端设计，是融合博物馆学和数字媒体的创新型交叉研究领域。专业的研究重点放在博

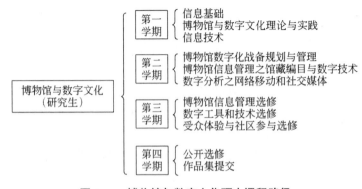

图 2-42　博物馆与数字文化硕士课程路径

物馆藏品、画廊，以及相关活动的数字化生活、体验和服务设计。博物馆和数字文化研究生课程旨在应对快速变化的文化挑战。该专业的毕业生可以从事数字制作、网络内容编辑、收藏品信息管理、数字分析、社交媒体、数字资源管理等博物馆和画廊的高需求职位。

博物馆与数字文化着重于博物馆如何利用数字技术和媒体来增强服务，并跨物理和虚拟环境与游客互动。课程以画廊、图书馆、档案馆、博物馆中知识和技能的共通性为基础，针对博物馆的新兴领域，例如数字信息行为、数字欣赏和美学、数字策展以及物理与数字集成等。课程包括博物馆信息管理、数字参与战略、数字分析、受众研究、数字策展等。师资方面，博物馆与数字文化专业由经验丰富的博物馆专业人士组成，教师均来自纽约市最著名和最有影响力的博物馆、画廊、档案馆、图书馆，包括大都会艺术博物馆、惠特尼博物馆和现代艺术博物馆。此外，研究生还会在教师的带领下亲临现场参观、调研、考察纽约领先的博物馆专家是如何利用新兴技术加强博物馆设计实践的。

在普拉特的信息学院，学生们将在一种支持性的和协作性的环境中学习，确保每位研究生都获得所需的技能。研二的学生有资格申请9个月的奖学金或在纽约市主要博物馆和艺术文化机构实习，如布鲁克林博物馆、美国自然历史博物馆、犹太博物馆、弗里克收藏馆、中国艺术博物馆等。学生们还可以选择与教师或实验室合作进行实际科研项目的研究。博物馆和数字文化专业的研究生还拥有在高水平国际会议上发表和演讲自己研究成果的机会，如"国际博物馆计算机网络会议"和"国际博物馆与互联网会议"。

博物馆与数字文化专业为两年期的研究生学位。

第一学期课程包括信息基础、博物馆与数字文化理论与实践、信息技术；第二学期课程包括博物馆数字化战略规划与管理、博物馆信息管理之馆藏编目与数字技术、数字分析之网络移动和社交媒体；第三学期课程包括博物馆信息管理选修、数字工具和技术选修、受众体验与社区参与选修；第四学期包括公开选修并提交数字作品集。

6. 信息体验设计专业（研究生）

信息体验设计是信息科学（IS）、人机交互（HCI）、用户体验（UX）之间的创新融合。信息体验设计的学生普遍具有人文科学和社会行为学方面的学术或

专业背景。通过信息体验设计的研究生培养，毕业生将可以胜任用户体验设计师、信息架构师、交互设计师、用户体验研究员、可用性分析师或内容策划师等职位。信息体验设计以研究为基础，通过以人为本的方法进行实践。通过研究与实践，学生将拥有成熟的设计技能，并且具备传播和战略策划等方面的能力。

信息体验设计课程（见图2-43）包括36个学分（12个3学分的课程），为期两年：5个必修课程和7个选修课（包括至少一门跨专业课程）。

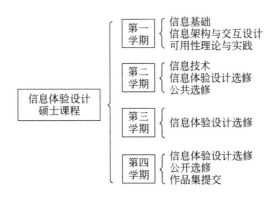

图2-43　信息体验设计硕士课程路径

第一学期课程包括信息基础、信息架构与交互设计、可用性理论与实践；第二学期课程包括信息技术、信息体验设计选修、公共选修；第三学期课程包括信息体验设计选修；第四学期课程包括信息体验设计选修、公共选修并提交最终数字作品集。

在这里需要注意的是信息体验设计包含大量选修课成分，这得益于它的课程浓缩（Programme Concentrations）策略。这是一个类似于专业方向的策略，但又不同。专业会建议学生定位专业学习的侧重点，并针对用户体验专业领域中的特定职业道路建立一套凝练的知识和技能体系。其中有两个方向可供选择："设计"和"研究与评估"。当然，这两个方向不是强制性的，学生也可以根据自己的职业兴趣和学术目标自由制订个性化的学习计划。

其中设计方向的重点是强调以用户为中心的完整设计生命周期，从发现、研究、内容架构到构思和原型设计。此方向定位于用户体验设计师、可视化界面设计师、用户体验架构师、产品设计师、互动设计师、信息架构师等职位。在此方向的培养方案中，可供选择的选修课主要针对视觉、交互、策略、情感、信息结

构等相关的体验设计。

研究与评估方向为有兴趣了解用户需求、以指导设计决策以及评估数字产品为目标的学生而设计。课程包括采用定性和定量方法收集用户反馈、评估设计质量、衡量用户参与度等。此方向定位于用户体验研究员、可用性分析师、设计研究员等职位。在此方向的培养方案中，可供选择的选修课主要针对人与信息关系的把握、信息可视化和研究方法的训练，以及信息、内容、可用性、社群、媒介、受众等方面的分析和评估技能。

7. 数据分析与可视化专业（研究生）

数据分析与可视化研究生专业（见图 2-44）致力于塑造全面的数据设计和分析专家。该课程利用信息学院在信息科学和人机交互方面的优势，培养学生对数据的敏感性，并在综合分析数据特性的前提下，以特定需求为目的进行合理、人性化、便捷、实用的数据可视化设计。

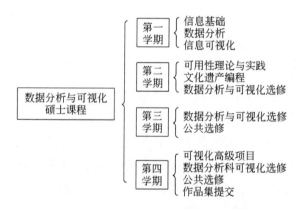

图 2-44　数据分析与可视化硕士课程路径

其毕业生必须具备以下能力：提出复杂研究问题并进行相关数据分析、利用视觉和叙事手段有效地传达信息、熟练使用诸如 Python、R、D3、Tableau、GIS 等程序和工具、设计具有吸引力的直观且有意义的数据体验。数据分析与可视化专业培养的学生普遍拥有强大的统计能力以及研究、沟通、设计方面的优势。

数据分析与可视化专业课程包括 36 个学分（12 个 3 学分课程），为期两年：6 个必修课程和 6 个选修课（包括至少一个来自其他专业的课程）。

第一学期课程包括信息基础、数据分析、信息可视化；第二学期课程包括可

用性理论与实践、文化遗产编程、数据分析与可视化选修；第三学期课程包括数据分析与可视化选修、公共选修；第四学期课程包括可视化高级项目、数据分析科可视化选修、公共选修并提交最终数字作品集。

第八节　英国皇家艺术学院——突破传统、注重变革

1. 学校简介

皇家艺术学院作为 QS 艺术设计排行榜多年蝉联第一的学校，其学科定位、地理定位、教学方法、教学理念、结构体系、课程设置等都具有很高的参考和学习效用。在某种程度上说，皇家艺术学院对于我国和世界其他国家的数字媒体相关教育教学建设起到引领作用。

皇家艺术学院（RCA）是英国伦敦的一所公立研究型大学，提供艺术和设计学研究生学位。它也是世界上仅有的一所只有研究生阶段培养的艺术与设计类大学。皇家艺术学院在 1850 年左右，开始进行设计和图形艺术的教学。1967 年获得皇家特许，取得独立大学资格。1970 年代末，一些离开学校的学生成为新浪漫主义运动的先驱。皇家艺术学院分为三个校区，分别为巴特西（Battersea）、肯辛顿（Kensington）、白城（White City）；下设 4 个学院，分别为建筑学院、传播学院、设计学院、艺术与人文学院。

2. 数字媒体相关专业概述

皇家艺术学院传播学院下设"数字导演"和"信息体验设计"两个数字媒体相关专业（见图 2-45）。皇家艺术学院是一所创研型学院，对于知识和技能的要求是"深度"和"创新"。因此，皇家艺术学院将教学、创作、研究、行业融为一体，目的是提供给学生一个专业生态系统，将教学的体量从狭义的教学单位拓展到生活与环境中。

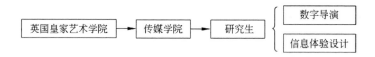

图 2-45 英国皇家艺术学院数字媒体相关专业设置

皇家艺术学院三个校区配置的选址都在行业及商业对接及其方便的区域,都处于行业中心的腹地。比如,建筑学院位于著名古典建筑、博物馆、公园的腹地,而传媒学院则位于 BBC 广播公司媒体村。学生不仅可以方便地参与实践和实习,而且对于专业资源的获取也更加便利。更重要的是,皇家艺术学院通过将教学融入行业的核心地带,不仅是从资源上进行了整合,其附加的行业氛围、业态、社群也都在潜移默化地影响着学生,让理论、实践、经验学习融入生活中的每时每刻。复杂的人类实践往往是人际、组织和社会因素相互作用的动态产物(Ivankova et al., 2018)。

学生除了在学校学习之外,每天走在路上看到的人、周围的店铺、机构、宣传、沟通、信息、气氛、资讯全都处在前沿媒体环境中。皇家艺术学院将学校的教学拓展到了社会层面。学生每天接触到的所有事物可能都跟专业有关,也许在这其中不经意间就能迸发出新的灵感,获得新的机会。对于学生来说,生活中的学习实际上是一种潜意识层面的经验获取。调动所有的感官和认知,环境实际上对于人们认识世界起到了极强的促进作用。因此,皇家艺术学院遵循人的发展规律,知道学习的本源很大程度上来源于生活,尤其是数字媒体这种具有创意性和综合性的开放性学科。因此,他们承认传统学校教学的局限性,与其通过在学院内部建设一种学科环境或者组织一些专业实习实践,还不如直接将学生的生活放置于产业中心,让社会环境教会学生他们应该拥有的知识和培养他们应该具有的综合素质。另一方面,学生通过在产业中心生活,他们将随时了解到行业发展,知道行业痛点,对接行业需求,从而在潜移默化中形成自己在专业上的个人定位,并且思考自己能在行业中做些什么,形成一种批判性思维意识。

皇家艺术学院允许学生自主选择所学课程,让学生自己去探索专业的形态,结合自己兴趣去发现机会。因此在入学第一年,专业反而以选修课为主,这种自由化的选择模式,既符合数字媒体广域学科融合的特点,又避免了知识的同质化。当然,这种教育模式的前提是学生要有很高的自觉和自律性。

皇家艺术学院基本不采用传统讲台式的讲授与倾听方式进行授课。为了培养

学生的团队能力和实践专业技能，皇家艺术学院普遍采用工作坊形式进行小班制的创作活动。类似于中世纪师傅带徒弟的模式，由课程专业老师带领学生进行命题或非命题创作；通过学生自主研究、探索，辅以老师的引导实现技能的提升。创作基本上是以小组的方式进行，不仅培养学生之间的协作精神，也鼓励在产业中培养独特的技能分支，模拟真实商业机构中的工作模式，以实践带研究，以研究开拓技能，对接行业。

学校从传统教和学的模式，变成了平台和引导的模式。当学生在掌握了不同的知识体系和发展脉络之后，专业以工作坊的形式开始让不同侧重的学生联合起来进行课题研发和设计。在工作坊里，老师则担当着引导者和团队管理者的角色，所有的技能、知识、经验都会在实际操作中讲授，并根据具体问题提供具体解决方案和思维方式。不难看出，在皇家艺术学院的教学设计中，校方提供了一切可能的相关课程让学生自由选择，然后通过融合性工作坊，让知识成体系，并与实际操作对接。后者的核心在于活化思想，培养一种意识形态和一种思维方式。

皇家艺术学院作为艺术设计领域的一流学院，意识到虽然多学科团队合作很重要，但是团队中也必须提高将艺术和技术融合为一身的成熟型人才的比例，才可以升级整个产业的创研深度。数字导演和信息体验设计两个专业的做法是在个人导师的指导下（个人导师必须是具有高度艺术与技术融合能力的专家），通过让学生进行选修课的训练，掌握艺术和技术技能。之后，学生在工作坊的综合训练之下，将艺术和技术技能融入实际创作中，使两个学科技能之间进行磨合。学生将在解决实际问题和创新训练中不断提高跨学科融合的意识和思维方式。这种思维方式是开拓创新的前提条件。学生寻找艺术与技术之间存在的融合可能性，通过整合的思维提供突破性的解决方案，并凭借设计研究最终实现。

皇家艺术学院的数字导演和信息体验设计运用同一套课程设计原则。研究生阶段总共分为两年。第一年以秋季入学开始计算（类似国内通常的9月开学），以秋季、夏季学期构成第一年的教学周期。这一年以全校选修实践课为主。经过一年的独立技能体系的构建，第二年则转入以工作坊小班形式为主的小组项目进行设计研发，实现不同技能和专业之间的碰撞、融合、创新。

皇家艺术学院为了让新入学的学生快速适应学习节奏，在第一学期还安排学生进行之后核心课程和核心专业技能的预习。并且，在第一年学习过程中，学生还会被分配一名年度个人导师，每学期至少组织一次一对一、针对性的深入定制

化教学。导师通过听取和考察学生在第一年里选择和学习的知识，以及在实践课程中表现出来的专业素养，帮助学生定位研究方向，辅助学生进行专业上的明晰和细化，为接下来核心培养做好铺垫。

3. 数字导演专业（研究生）

皇家艺术学院的数字导演专业硕士课程（见图 2-46）是以广播电视、电影、体验为核心，培养学生的制作、指导、内容开发、数字媒体设计技能，解决当代数字信息化和创意产业中所面临的问题。专业涵盖脚本、制作、导演、电影、录音等传统门类。同时，对于创新研发，数字导演专业开设了一系列提升型培养课程，包括编程编码、虚拟现实、增强现实、全景视频、交互设计、人工智能等与现代和未来数字媒体创作紧密相连的技术和设计课程。数字导演专业以影像、视频、电影、声音为研究对象，十分强调在扎实的基础技能之上的数字新媒体创作。在整体课程结构的设置上，不难看出皇家艺术学院紧贴行业需求和市场前景；在基础和创新、技术和艺术两条融合轨迹上培养综合性交叉学科人才。

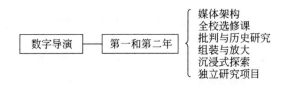

图 2-46　数字导演硕士课程路径

皇家艺术学院的数字导演专业在第一年的两个学期中，学生主要通过全校选修课、专业讲习班、工作室项目实践的顺序进行专业技能的学习。此外，学校还安排每位学生参加全校范围内的批判与历史研究课程。此课程的作用是为学生提供必要的知识框架，以建立理论与实践之间的连贯关系。批判与历史研究课程由行业内的专家和知名讲师讲授，学生则需要通过论文的形式来探索所选学科的理论背景以及相关领域的知识。在课程学习的过程中，专家团队将对每个学生进行单独辅导，以获得针对性和个性化的理论和实践技能训练。当进入第二年后，也就是整个学习生涯的第三学期，学生进入重点科研创新项目的开发，课程也将以工作室为主，配合讲习班和选修课进行学习、实践，以提升技能。

4. 信息体验设计专业（研究生）

信息体验设计研究生专业的课程设置（见图2-47）则立足于以社会和产业发展为主的创研视野，更多地专注于个人以及社会群体在多媒体的使用体验过程中的人因设计。信息体验设计专业的学生需要掌握多感官参与的模式化设计技能，运用媒体（包括图像和声音）研发一切在交流和传播过程中的信息、媒介、装置，并且能给参与者提供指定范围内的定向体验过程和结果。信息体验设计专业要求以科学和哲学理论为研究方法，并且以批判的态度来进行社会文化和技术系统的设计与开发。这是批判性思维的体现，专业相信只有敢于批判并且有理有据地进行论证，提出解决或改进方案，才能推动整个行业和社会的科研创新。

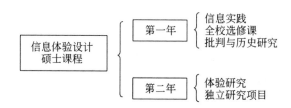

图 2-47 信息体验设计硕士课程路径

信息体验设计专业立足于推陈出新、打破传统的理念，认为创意从业者不能被传统的专业知识和过时的艺术、设计、科学技术所束缚。专业定位于采取后数字化和后学科的方法进行教学和技能培训。通过跨领域开展前沿和创新的研究和实践，学生将掌握使用广义媒体、复合材料、创新设计方法的能力。信息体验设计的重点从传统的对象、产品、界面进化到对内容、上下文、概念、超人类、人工智能、自然等方面的研究，并着眼于个人和社会的变革。通过全面知识体系的培养，锻炼学生以设计为手段，从理论和实践两方面进行信息化数字创作研究，主张广义和开创性的跨领域融合。这不仅体现在创作结果，也体现在方法和概念的重定义上。区别于数字导演专业，信息体验设计专业所涉及的方面更加多样，一切可以称为信息的元素均在其研究范围之内，比如视觉、听觉、嗅觉、触觉、味觉、情感等等可感知信息。同时，信息体验设计专业重研究在信息传播、构建、设计中，参与者、体验者、用户在全部系统介入过程中的体验动线。心理和认知科学在其中扮演着重要的作用。

因为信息体验设计领域的定位过于泛化，因此信息体验设计专业被分为了三

个研究方向：体验设计、运动影像、声音设计。这三个方向正好是目前以数字媒体为载体的社会信息化设计最为关注的领域。

体验设计方向主张以质疑和批判的态度推动和激发信息、经验、设计等概念的革命及创新。皇家艺术学院的体验设计不是针对表面上的审美效果或技术本身而实施教学和训练，而是针对学生的思维、研究、设计方法等进行深化训练，提升专业能力的同时提升专业自信。体验设计注重跨学科实践，其中包括艺术、设计、科学、论述等。整个学科的实践体系致力于建立一种推崇挑战以及重构的理念。体验设计方向的核心问题包括：什么样的经验和交互是有价值的？其中，"交叉"和"加成"成为了回答此问题的关键。"交叉"表明其广域和广义上的融合型思维及技能训练，"加成"表明深化交叉的特性，以"把握关系"和"综合赋能"作为培养的重点，而不仅仅是塑造学科的多样性。因此，在整个学科实践教学的过程中，除了广度的学科技能训练之外，在深度上着重体现为方法、模式、物质元素、思辨的多样性训练。体验设计方向致力于跨时间、空间、形式的设计，并且注重设计中的行为、事件、系统、上下文关系等。基于专业整体学科定位和培养目标，学生应该具备探索精神，这种探索包括新的方法、工具、元素等，主张突破思维和技能的界限，并将所有的"可能性"汇集到创新实践的形式中。方向要求学生采取激进的创新方法对信息、经验、设计、人类的意义等概念进行批判、推动、激发性的设计探索。体验设计方向的新生主要来自艺术和设计学科，但是学生的学科细分方向具有广泛性，这也是皇家艺术学院多学科融合性人才培养的大前提。在学生学习、研究、实践过程中，学校鼓励学生与设计师、装置艺术家、计算机科学家、建筑师、物理学家、生物学家等进行广域和广义的跨学科接触。这种接触并不是简单的交谈或咨询，也不仅仅是理论层面探索这些领域之间的重叠关系，而是真正参与到每一个领域的现实实践中，从而激发新领域的诞生。

区别于数字导演专业，信息体验设计下的运动影像设计方向不以传统的电影电视节目为形式进行研究，也不仅仅是对于技术的研究。运动影像设计方向注重将传统实践性极强的影像学科从商业及市场环境的限制中解放出来，将其放置在世界前沿艺术设计领域的大背景和环境下进行探索和创新性的研究。运动影像设计方向的培养目标旨在释放出专业化的，甚至是具有风险性的思维方式。要求学生重新想象运动图像未来可能的形式和内容，从传播设计实践中创造

具有意义的方法论。从运动影像设计方向毕业的研究生有望成为领先的运动从业者。他们可以同时在以新媒体为代表的新兴影像设计领域和以 16 毫米胶片为代表的传统电影领域游刃有余地工作，并且能开创运动影像相关领域新式的沟通方式、叙述方式、体验模式、环境设计、商业模式等。作为运动影像设计毕业生，他们将在数字物理工具、材料技术能力，以及大势、专业、历史、理论之间取得平衡。

声音设计方向注重两方面的设计训练，分别为以市场化为代表的应用型设计研究以及以创新发展为代表的实验性设计研究。这里的声音设计描述的不仅仅是电影或大众媒体中的声音艺术，而是面向全部领域的声音设计，其中包括声音工程、音乐演奏、新闻采访、艺术创作，以及所有可能扩展出新型创作模式的相关领域。任何希望探索声音作为传播媒介和体验媒介的领域都包含在内。声音设计方向通过数据声音化、声音叙事、声音干预、声音装置等训练，定位于实践研究和理论研究结合的专业性培养。这个方向与其他声音设计或声音艺术课程不同，注重在理论和实践中将声音作为一种社会现象来关注和讨论。声音设计方向是独特的去耦合和重新想象的基于声音的设计学研究性专业，是一种语境化的声音在实践中的实验设计。方向致力于培养以影响个人、社会、行业变革为结果的跨模式、跨学科的创研型人才。

第九节　阿尔托大学——注重创作与研究的统合

1. 学校简介

阿尔托大学是一个注重探索和思考的创研型大学，科学和艺术在这里与技术和商业相结合。学校通过创造新的解决方案应对重大的全球挑战，从而建立一个可持续的未来。学校重视责任、勇气和协作。

2010 年，通过合并芬兰三所顶尖大学，阿尔托大学得以成立，定位于社会嵌入式创研型大学。在短时间内，学校已经成为了关键领域的先行者。学校以社

区意识和创业创新文化而闻名。目前阿尔托大学拥有六所学院,分别为工程学院、商学院、化学工程院、科学院、电子工程院学院,以及建筑、艺术与设计学院。虽然阿尔托大学以理工类领域为主,但是其艺术设计类的实力排列在 QS 艺术设计类排行榜的第七位,可见其艺术设计培养的卓越实力。

总的来说,阿尔托大学是著名的跨商业、艺术、技术、科学的跨学科融合性大学。活泼的校园和自由的选修课让来自不同领域的学生交融合作。这种自发性的多学科环境很容易激发新的想法,孵化具有创意创新的团体、组织、初创企业。

2. 数字媒体相关专业概述

阿尔托大学的数字媒体相关专业集中在建筑、艺术与设计学院的媒体系。媒体系由大约 500 名学生和 80 名工作人员组成,涵盖广泛的学科和主题。媒体系下设有三个单位,分别为传媒、摄影、视觉传达,并提供相应学位。媒体系定位于高水平创新研究型人才培养,因此不提供本科阶段的课程。其中和数字媒体密切相关的是其新媒体学位体系,包含游戏设计与创作、新媒体设计与创作、新媒体声音三个专业(见图 2-48)。

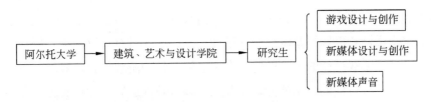

图 2-48　阿尔托大学数字媒体相关专业设置

3. 游戏设计与创作专业(研究生)

游戏设计与创作是一个多学科专业(见图 2-49),融合技术和艺术,致力于游戏开发。该方向培养有远见、实践能力强的创新研究型游戏设计人才。游戏设计与制作专业采用以项目为基础、实践、务实的教学方法。该方向接受来自多种背景专业的生源,包括程序员、三维艺术家、动画师、创意作家、建筑师,甚至心理学家。

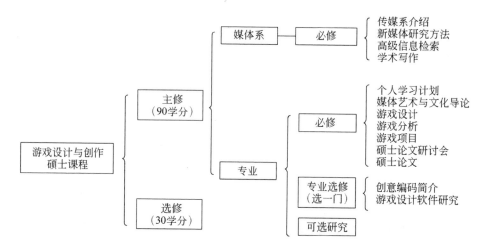

图 2-49　游戏设计与创作硕士课程路径

　　游戏设计与创作致力于培养学生以下能力：从心理和行为的角度对游戏和玩家进行深入分析，确定什么使游戏具有娱乐性。学生还需要了解人类的情感和认知方面，知道如何设计引人入胜的游戏体验。同时，学生需要掌握最新的研究方法和动态、先进的技术和设计工具。"实践与思考"的研究方法可以让学生加深对专业知识的理解，并建立一套以个人风格为中心的跨学科知识体系。另外，所有学生在毕业时将实现一个完整的跨学科游戏项目，这奠定了学生进入游戏行业进行高水平设计与创作的基础。游戏设计与制作提倡具有远见的和开创性的研究精神，以塑造游戏行业的未来前景，提出了新一代的游戏构想。最后，所有学生需要具备对各种设计的决策能力，毕业生可以有效地适应设计和实施过程中可能出现的不可预见和不断变化的情况。

　　游戏设计与创作专业允许学生根据个人情况和自己的兴趣自由地制订一个高度个性化的学习计划。其中必修课程旨在让学生对游戏设计有一个广泛的理解，为其独特的表达奠定基础。选修课程允许学生在 3D 动画、交互式故事讲述、声音设计、交互设计、机器学习与人工智能工具等领域补充自己艺术和设计的核心能力。此外，学生可以根据个人学习计划选择阿尔托大学的其他课程，此做法鼓励学生走出舒适区，增强其交叉学科的创新能力。

　　主题方面，游戏设计与创作专业提供诸如关卡设计、游戏平衡、游戏用户研究和游戏设计心理学等广泛的主题。设计课程包括但不仅限于游戏设计、计算机

图形学、人机交互、三维动画概论、声音与音乐设计概论。

该方向注重理论与实践之间的动态结合。通过各种小组项目，学生们发展沟通、合作、思辨技能，以及先进的项目管理技能。沟通技巧的练习不仅通过团队合作实现，还通过游戏开发、推广游戏概念、创建游戏营销计划等进行深化。

该方向注重创造力和主动性的训练，其中一个重要的实例就是游戏项目课程。学生设计、开发、发行属于自己的游戏。在教师的引导下实践高级游戏设计流程，为学生在未来行业中打下良好基础。

游戏设计与创作专业的教师包括游戏行业专家和学者。同时，该专业还聘请国际知名访问学者和客座教授进行讲学与研讨。其他教学方法还包括定期参观游戏公司、组织学生与游戏同行交流、聘请业界专家作为学生论文的指导顾问等。同时，在研究生学习期间，专业还会组织多次访问芬兰本土及国际游戏行业的机会。

游戏设计与创作是新媒体硕士培养中的主要领域，重点是交互式数字媒体的游戏设计。该教育以项目为导向，为发展游戏设计技能提供了独特的可能性，同时也建立对游戏的概念性理解。学生入学后将根据个人学习计划开展知识和技能的学习，强调多学科融合的特性。个人学习计划用于定义学生自己的学习路径，编制符合学生兴趣和课程要求的最佳课程选择。个人学习计划也是学生跟踪学习进度的有用工具，它显示了学生在学习生涯中的位置和成就。

学制方面，游戏设计和创作专业为期两年，包含 120 学分。其中专业课40~65 学分，辅修课 20~25 学分，选修课 25~35 学分，论文 30 学分。

实习与实践方面，游戏设计与创作专业十分注重国际化。芬兰是国际游戏产业中心之一，因此会吸引大量的国际学生。此外，学生可以通过以下方式培养其实践能力：在阿尔托大学的全球合作大学交流一学期、在国外参加暑期课程、出国实习、在国外开展硕士论文研究等。

4. 新媒体设计与创作专业（研究生）

在一个技术饱和的世界里，了解和研究技术对个人、组织和社会的影响是必不可少的。新媒体设计与创作专业（见图 2-50）注重利用多学科融合的思想探索新的数字技术，为交流、互动、艺术建立桥梁，如基于人工智能的社交媒体。学生可以根据自己的兴趣量身定制学习路径，并从媒体艺术和文化、交互设计、物

理计算和交互叙事等广泛领域中进行选择。该专业的毕业生能够在新媒体行业的广泛领域内从事研发和创新型工作。

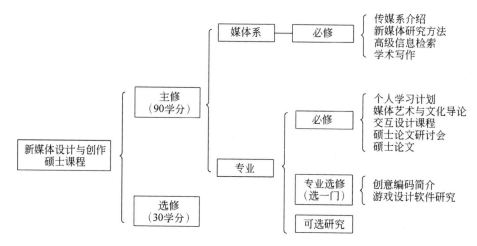

图 2-50　新媒体设计与创作硕士课程路径

新媒体设计与创作的研究生培养注重以下几方面。

理解现代媒体环境的发展趋势与复杂需求。这里包含各种形式的数字媒体和控制论相关的复杂特性，以及对科技如何塑造商业、沟通、自我表达的深刻认识。

创意协作、概念开发、设计和实现能力。学生需要具有很强的沟通能力，并且能在跨学科和跨行业的综合性团队中做出突出贡献。

以人为本的数字创新方法。新媒体设计和制作方向注重培养学生对于受众的分析能力，发现消费者价值并将其转化为产品内容和服务内容，做到以人为本的设计原则。

既有跨学科的广泛理解，又有自身专业的深入研究。新媒体设计和制作方向的毕业生需要拥有广博的知识和专业素养，涉及交互设计、用户体验设计、物理计算、3D 动画以及交互式叙事等。

批判性思维能力。学生需要能够批判性地分析和发展既定的设计传统。

可扩展的专业能力。新媒体是一个不断发展的领域，技术革新促使学生必须有强大的自学能力和自身拓展能力，在不断学习中与时俱进。

可持续性发展观。学生需要有能力将新媒体技术应用于健康、社会、人类发展等关键领域中，为社会可持续性做出贡献。

所有新媒体专业的学生在学习之初都有必修的联合课程。同时，每个学生还拥有自己的个人学习计划。新媒体设计与创作专业的课程主要包括：新媒体艺术与文化、新媒体设计与技术。除此之外，新媒体设计与创作专业的学生还可以在三维动画、物理计算与数字制造、交互与互动叙事、虚拟现实（VR）这4个领域中选择一个作为自身的重点发展领域。

从本质上讲，新媒体研究强调创新和实践，以及创意传播、生产、营销等相关理论和技术。这些特性涉及时代发展的前沿问题，比如，人工智能如何改变创意产业和整个社会。同时，学生在学习和研究中需要对不同制造工艺进行探索，并提出新的创新设计方法。新媒体设计与创作专业的相关主题课程包括但不仅限于创意编码、媒体艺术与文化概论、媒体与环境、现实互动、生成性和互动性叙事。

教学方法上，新媒体设计与创作专业同样注重以工作室课程的形式进行项目实践，并且鼓励学生进行国际性的交流与实习。学分则由主修课60学分、选修课30学分、论文30学分共同构成，总共120学分。

新媒体设计与创作专业培养出来的毕业生具有良好的国际能力，适合从事新媒体设计和研究的各个领域，包括界面设计、交互设计、信息设计、交互叙事、新媒体制作、媒体艺术与设计、软件设计和数字动画等。

5. 新媒体声音专业（研究生）

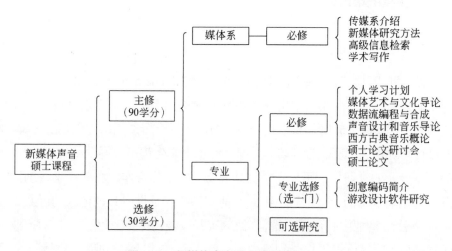

图 2-51　新媒体声音硕士课程路径

新媒体声音专业（见图2-51）结合了艺术、设计、媒体当中的声音设计与制作，涵盖了广泛的相关知识和技能培养，比如，现场演出、叙事、编程等。课程以项目为导向，重视理论联系实际。新媒体声音方向主要培养以下核心能力：音乐制作、设计技巧、软件创新应用能力、项目管理、跨学科和团队合作能力。学生在学习过程中可以选择自己专攻的子领域，根据个人能力和兴趣进行选择。毕业生未来可以在政府机构、研究机构、博物馆、公司中从事与数字声音和音乐设计相关的工作，包括游戏音频和音乐、声音交互设计、动画声音设计、媒体艺术声音等。

新媒体声音方向注重跨学科协作，并在工作坊的环境中提升个人技能。和其他专业一样，新媒体声音方向同样提倡学生的国际交流和实践能力。另外，虽然新媒体声音专业课程包括一些基本的软件和编程，但一般来说，培养计划鼓励学生通过自学，精通行业工具。为此，新媒体声音专业为学生提供了专业教程库，学生可以通过丰富的公共资源进行技能上的自主学习。同时，系里也提供专业性一对一的指导机会。

第十节　帕森斯设计学院——专注可持续性与未来需求

1. 学校简介

帕森斯设计学院隶属于位于纽约的新学院（The New School）。

帕森斯设计学院帮助学生发展知识和技能，以应对快速变化的社会，解决行业内的关键问题。教师们善于运用设计方法为社会紧迫需求提供解决方案。帕森斯设计学院采用小班制教学培养人才，使每个学生都可以得到充分的指导。学生除了本专业的学习外，还与新学院其他专业的学生合作，培养跨学科创作能力，以应对逐渐复杂的社会形式。因此，他们和纽约及世界其他地区的行业、社区、艺术、设计、商业中心合作，培养广泛的实践技能，积攒专业资源，应对产业变迁。帕森斯设计学院强调以培养创造力为教育使命，即创造、创新和挑战现状；以批判性思维为基因文化，培养学生的创新意识和社会责任（彭燕凝，2020）。帕森

斯对跨学科和实景化教学十分看重，并将方法贯穿于从本科到研究生的所有课程中。这一培养方式让帕森斯设计学院的成就跨越艺术、设计、建筑、电影、科技等诸多领域。另外，值得一提的是帕森斯设计学院的研究生专业里专门有一个跨学科设计专业。这个专业可以说是高端产业型培养里的特色专业，不隶属于任何细分领域。这个专业的学生主要以学术实验室的方式进行学习，强调协作、创作、社会思维，并通过设计进行研究。学生需要与公众和机构合作，探索未来可能的关键社会、经济、政治问题，从多角度进行思考，提出媒体融合的解决策略。

新学院是一所创新型大学，专注于艺术、文学、社会学培养，拥有众多学者、艺术家、设计师，致力于挑战传统和学科创新。借助纽约这座充满活力和多样性的大都市，新学院的教育理念得以在天时地利的条件下生根发芽，日益壮大。新学院包含帕森斯设计学院、尤金朗文科学院、表演艺术学院、新社会研究学院、公共参与学院、帕森斯巴黎学院。自1919年成立以来，新学院重新划定了知识和创造性思维的界限，逐渐成为卓越的学术中心。学校遵循严谨的多层面教育理念，消除了学科之间的隔阂，培养先进思维。在新学院里，学生可以自由地发展学术道路，塑造独特的个人风格。新学院拥有一流的师资和世界知名的校友，致力于培养能解决当今最紧迫的社会问题并影响世界的人才。

2. 数字媒体相关专业

帕森斯设计学院的数字媒体相关专业主要体现在艺术媒体与科技学院的设计与科技本科和研究生专业，以及数据可视化研究生专业上（见图2-52）。在保证综合性的同时，为了培养未来高端针对性人才，帕森斯设计学院以设计与科技本科专业作为基础培养，并且将其细分为游戏设计方向和创意技术方向。显而易见，艺术媒体与技术学院考虑到综合性培养，并没有通过产业链来选择方向，而是以产业本身为依据。他们认为游戏设计是包容性最强、延展性最强的行业。通过研究数字游戏，可以几乎接触到高端市场多数产业的特点，是一个最适合综合型培

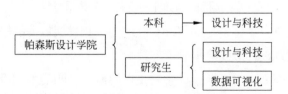

图 2-52　帕森斯设计学院数字媒体相关专业

养的产业。

游戏设计方向强调设计游戏的美学、随技能发展的工具，以及从头脑风暴到游戏发行的设计流程。游戏设计通过激发和吸引游戏体验，极大地影响了设计领域。由于帕森斯设计学院艺术媒体与科技学院的高端市场型培养框架，游戏设计方向的毕业生将比一般游戏专业的毕业生有更广的就业选择，包括游戏设计、虚拟现实、沉浸式体验设计、动态图形、动画电影、广告、软件设计、硬件工程等。同时，由于高端市场型教育注重社会价值，帕森斯设计学院的游戏设计方向要求毕业生能够应对重要的文化变革。学院以游戏为抓手，探索行动主义、社会变革、科学和信息可视化的教育路径。

同时，从单独开设的创意技术方向可以看出，艺术媒体与科技学院对于未来技术影响下的数字媒体发展的重视，其创意技术着重于将物理计算、创意编码、用户体验、响应环境和沉浸式技术相结合，以提供创新的设计解决方案，寻求数字技术应用于创意过程的方法。这不仅会带来编程的能力提升，而且会给技术的应用提供新的表达方式、研究方法和观察世界的方式。产业导向之下，艺术媒体与科技学院注重技术和艺术融合之下新教育方法论，因此取名为创意技术而不是数字技术方向。

通过设计与科技的本科培养，学生掌握了综合性的数字媒体技能和知识，涵盖艺术、技术、思辨。本科的基础培养奠定了综合素质的基础，从而为接下来提升型培养提供了良好的先决条件。

进入到设计与科技的研究生培养阶段后，学科不再细分方向。研究生培养是本科培养的提升，在技能的基础上更加注重创造性实践能为社会带来什么，以及培养学生对当今存在的技术和媒介进行批判性的审视，力求带来创新上的变革，引领时代进步。

另外，帕森斯设计学院的数据可视化研究生专业是一个多学科专业，融合了视觉设计、计算机科学、统计分析、数据表示，以及相关伦理知识。这门学科的创办是为了应对数据转化方面日益增长的高端人才需求。基于本科良好的基础，信息可视化专业研究生将学习如何针对性地理解和发展数据的呈现方式，并提出行业建议、制定政策，最终给出决策方案。

在文化理论方面，帕森斯设计学院重点建设一门叫美术和设计历史与理论的课程。学生在课程的引导下，研究数字媒体开发的方法、分享经验、深化概念。

最后学生通过论文体现思维的深度，掌握推演的能力。

3. 设计与科技专业（本科）

设计与科技本科专业（见图 2-53）为四年制，注重夯实基础和前沿探索。对于刚入学的学生，数字媒体设计方面最基本的课程莫过于设计基础类课程以及相应的基础软件。典型的方法是通过不同的类别分别训练这些方面的能力，比如素描、视觉软件、平面构成、视听语言、图形软件、影视后期软件等。这种传统方法并不是不好，但是它会让各个技能之间不太好成为一个体系，需要另外的训练让这些知识联系起来。对于高端型市场型训练，更需要在技能训练的前提下，进行融合思维创新上的训练。因此在课程的革新上，帕森斯设计学院不以技能为依据进行分类，而是以生态，即影像、时间、空间三大内容进行。根据数字媒体涵盖的三个核心生态系统，设计与科技一年级设立了绘图成像、时间、空间物质性三门课程。

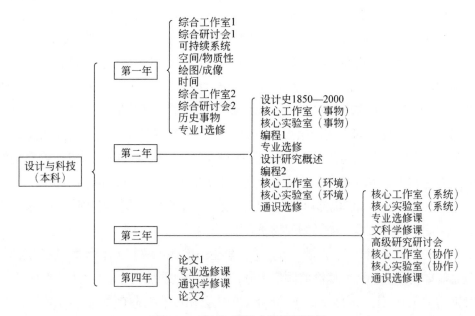

图 2-53　设计与科技本科课程路径

绘图成像探索如何通过二维图像来构造和传达意义。在课程中，学生将同时使用传统的绘画技术和数字成像来考虑视觉表示的概念、美学和形式。课程鼓励

学生探索未知，并以创新方式进行实践。在建立观察和表述技巧时，教师引导学生树立"试错"和"自信"的素养。绘图是一种多学科的工具同时也是一种思维形式，帮助我们看到、想象、制定战略、构思。设计与科技的绘图成像课向学生介绍各种材料和媒介，比如木炭、铅笔、拼贴、摄影等。课程还向学生传授基本软件技能，比如 Illustrator 和 Photoshop 软件。除基于技能的培训外，全班还要进行定期讨论和评论，并且通过文案和对话将图像置于历史和文化背景中，为思想交流创造空间。帕森斯设计学院基于绘图成像课的关键字是"语言"——标志和符号可以传达什么？视觉图像如何增强或创造意义？在课程中，学生通过使用设计和观察图像的具体元素来探索和发展视觉语言，从而解决实际问题。

时间课程探讨时间的"观念"——人类如何跟踪时间？在现实世界中如何体验时间？在一件艺术品中如何感觉时间？在整个课程中，教师将注重时间在创作中的可延展概念。学生考虑时间的文化和感性建构时，可延展性就成为一种材料，学生可以学习在工作中操纵和使用它。课程向学生介绍基于时间的创作软件，包括 InDesign 软件（整个页面的时间）和 Premiere Pro 软件（运动中的时间）。通过这些软件，学生学习布局、编辑、视频拍摄等技能。同时，学生将试验注意力引导、持续时间、线性和非线性叙述等时间创作技巧。并且，教师带领学生进行实际项目、资料研究、论述、作品分析，以考察时间观念的演变过程。本课程鼓励以自由活泼的方式进行实验，从中体会时间如何影响我们的艺术、设计、战略思考过程，以及如何影响记忆力和身份感。帕森斯设计学院基于时间课程的关键字是"合成"。合成表示结构和采用的形式，是一种将材料组织成一致且具有吸引力的方法。在时间方面，结构是以线性增量（以秒、分钟和小时为单位）预先封装好的；但是我们仍然可以探索新的或未开发的结构来探索和感知时间。

空间物质性课程专注于物理物质方面，学生需要学习物理空间构造技术：连接、插入、互锁、嵌套、开槽、折叠等。学生还需要了解非实体物质，比如阻力、重力等如何影响构造。从价值体量上分，空间和物质性关注三种类型：触觉（与触摸有关）、居住（居住空间）、社会（与社会和自然生态有关）。这里除了讨论空间和物理，思想物质也需要受到同样的关注。这些关注点包括：我们如何将思想转化为事物？我们如何将一个想法从一个平面世界变成一个三维世界？课程通过要求学生采用反复试验的方法来了解材料特性；尝试进行诸如重量、质地、延展性、耐用性方面的实验，思考在创建空间项目时这些物质特性如何影响受众感

官和心理。另外，课程中教师会引导学生通过讨论和评述等方式进行思想上的交流，帮助学生在文化和社会意义的指导下进行工作，包括所用材料的社会和生态属性。空间物质性课程调一个关键字——"主体"，即包含存在的物理形式。当我们提到"主体"时，我们讨论的是谁的主体？在文化、社区、历史和语言的背景下，我们如何理解单个机构的复杂性和细微差别？物体如何影响我们的周围环境以及其中的元素？人体工程学、结构、主体形象如何与外在表现相对应？运动和主体形态又会产生哪些影响？在帕森斯设计学院，学生将使用多种方法来探索主体空间、元素，以及物体如何与人体建立关系等问题。

在帕森斯设计学院的设计与科技专业中，理论部分根据阶段被分为两部分。上半年的综合研讨会1会为学生介绍各种研究方法，帮助学生定义感兴趣的领域。下半年的综合研讨会2则配合工作室实践进行基于项目的理论研究。整个学期中，学生阅读各种材料，通过材料的研习了解实践创作和论文撰写中可以采取的多种形式。

设计与科技专业并没有开设专门的桥梁课程，而是将桥梁课程融入了综合工作室和综合研讨会的课程建设体系中。但是，对于师资不是很雄厚、无法以融合的方式进行理论实践综合培养的学校，不妨单独开设桥梁课程，打通实践理论课程体系。

帕森斯设计学院设计与科技专业除了课堂教学，还会带领学生参与和博物馆有关的辩论，通过将文物还原到其所在的地域和文化中，来讨论艺术设计问题。该课程旨在通过历史研究，以讲课、分析、讨论、作品体验的方式创建通用的艺术设计创作思维体系。

数字与科技专业第二年的编程课程分为两个部分，第一部分会根据课程培训和实践练习的成果，建立一个班级代码库。这不仅是思维创意的结晶，也是一个共享平台，凸显价值的同时又可以给学生在实际创作中提供便利。在帕森斯设计学院的数字与科技专业编程课的第二阶段，学生使用 Processing 和 P5.js 软件进行创作，完成一个主题性的最终项目。

帕森斯设计学院的数字与科技专业第二年核心工作室（事物）的课程建设以交互为中心，以"事物"为关键词，探索事物和人之间的关系。在核心工作室（环境）的课程中，学生则会利用各种交互式设备和沉浸式环境设计构思、计划、假设、开发一个互动空间，展示其作为高端市场型设计师和开发人员的能力。同时，学

生会提出有关互动空间设计的创新假设，注重对新技术的思辨意识，以及设计过程、空间媒体、创造性参与方面的专业训练。可以看出，在第二阶段的课程框架中，增加了很多的多感官交互和空间上的增强型数字媒体表现形式。这就牵扯到相关的许多硬件、电路、体感技能的实践性培养。只有同时掌握硬件、编程、内容三方面，才可以构成一个有机生态系统。因此，基于综合实践培养的工作室模式，有必要开设专门以扩展性技术培养为主的综合性工程课程。在帕森斯设计学院，配合工作室的综合工程类培养在大二阶段被分配给了核心实验室（事物）和核心实验室（环境）。根据多感官交互和空间体验的要求，工程类技术课程主要涉及自然交互系统里的物理计算、硬件和数据收集、表示工具等；并且让学生通过动手实践了解自然界面交互设计和代码之间的接口。同时，在硬件实现方面，学生还需要学习焊接、识别和绘制电路图、使用和制作传感器、使用面包板制作原型、定制 PCB 电路板等技术工种。课程同样会训练学生掌握 Unity 3D 软件的基础知识，以及研究传统键盘和鼠标以外的界面。例如，语音、单点或多点触控技术、手势输入等。

最后是针对史学方面的课程建设。帕森斯设计学院在二年级开设了名为"设计史：1850—2000"的课程。该课程介绍了 1850 年至 2000 年欧洲和美国设计史上的重大发展，研究各个设计领域的变迁，包括家具、室内装饰、图形、产品，从著名的实例中汲取经验。实际上，设计的变迁始终位于社会、文化、政治、经济环境中。这导致了材料、技术、概念中蕴含代表时代的信息，诸如：现代主义阶段的信息是什么？通过什么信息符号所表达？设计师的角色变化以及生活方式的改变对生产和消费方式有什么影响？因此，史学的研究不仅仅是为了了解历史，还是讨论设计历史研究中的新方法和新途径。

帕森斯设计学院设计与科学专业注重学科综合能力的培养。第一年和第二年以通用性基础知识和技能的传授为主，第三年才开始进行方向课程的细分。其目的在于探索符合数字媒体的综合性，并以跨学科创新为基础进行高端游戏设计以及技术创新开发。对于方向细分之后的培养，设计与科技专业直接通过工作室的形式进行。

游戏设计方向的核心是一个密集的游戏开发工作室，致力于以小型团队的形式培养学生生产过程和生产管理方面的能力。教师引导学生完成数字游戏的完整开发过程。并且，在这个阶段学生会直接收到商业征集建议函，以实际品牌为

导向开发游戏，并且向相关机构汇报、评估，最终在学期末交付成品。课程中学生将遵循现实世界的行业规则，并且通过实践锻炼市场调研的能力，和普通受众以及潜在客户进行有效沟通，协同进行游戏产品开发。在整个实践过程中，小组成员必须保持良好的协作关系和团队凝聚力。技术开发方面，核心实验室课程强调"合作创新"，并为工作室实践中的游戏制作提供帮助。实验室课程将继续对 Unity 3D 进行探索，包括导出、优化、游戏体验制作、错误跟踪、修复及代码优化等。学生还将学习各种基于团队的头脑风暴技术，探索快速原型制作的方法，建立网络多人参与模式，掌握版本控制和共享注释和项目文件的工作流程等。

设计与技术方向同样采取密集型、基于项目的课程建设思路，专注于设计流程的控制，解决大规模研究工作所需的方法、框架、技术问题。在课堂上，学生将确定并研究感兴趣的领域，提出设计问题、阐明概念，通过交互体验设计回应相关领域和社会的需求。技术方面，设计与技术方向实验室以工作室的实践部分作为依据，重点解决三方面问题：先进的原型制作技术（针对学生在工作室创建的项目量身定制）、先进的用户评估方法、创建大型项目的整体生产管理技术（例如线框流程、内容管理系统、项目管理软件的相关开发）。

最后，基于之前学习历史类课程得到的思辨能力和对设计发展规律的掌控，在本科第三阶段的课程建设中，学生可以开始利用这种思辨能力进行面向专题的论述和分析训练。在帕森斯设计学院，这个阶段的课程称为高级研究研讨会，即艺术、设计历史与理论的高级课程，着重于艺术、设计、建筑、文学领域的高级研究和论证技巧培训。该课程不仅是艺术媒体与科技学院的专业课程，同时也面向帕森斯所有学生开放，是开展毕业论文之前的准备课程。该课程以第一年和第二年的历史理论课中的材料和技能为基础，专门针对艺术和设计实践、建筑环境、时尚、视觉文化，进行结合历史背景的思辨训练。教师通过讲座、讨论、会议、文献阅读，以及对物体和环境的研究，训练学生论述和写作方面的能力。学生可以针对自身的研究方向，在"时尚""艺术设计实践""构造环境""虚拟文化"四个主题中选择论文的主题。

在本科学习的最后阶段，课程则主要放在毕业设计和毕业论文的完成上，与国内大部分院校数字媒体专业的现有框架一致。在最后一年，帕森斯设计学院把论文及毕设分为两个阶段。不管哪个阶段都是设计和论文融合起来进行的。在第一阶段的课程中，学生主要集中在对项目的概念化、研究、设计、原型制作、文

档化等工作。阶段一结束后学生会完成项目制作之前的所有理论和实践准备工序，合理论证其理论价值、实践价值、社会价值、可行性。阶段一结束后，学生会拥有论证过的概念原型、设计文档、技术报告、项目进度表等文件。帕森斯设计学院秉持开放的态度，允许学生根据自己的性格、需要、目标选择单独或小组进行项目，尊重每一个人自由选择和个性化发展的权利。在论文及毕设的第二阶段，帕森斯学院的学生则利用阶段一中的产出完成最终项目和论文。同时，在培养上，课程以工作室形式进行，并且鼓励学生自由地参与到作品创作、讨论、评论过程中；希望所有学生都能为课堂上的对话做出贡献，以展示他们对所研究主题的理解、质疑和独特观点。

另外，在选修课方面帕森斯设计学院的安排和一般大学有所区别。一般大学的选修课的比重会根据阶段的提高逐步递减或保持均值，但是帕森斯设计学院则是随着年级增加逐步递增，并且在二年级开始分为通识选修和专业选修。这种安排也是由于其本科和研究生培养一体化，并且定位于高端市场型培养而决定的。

在学生入学初期，专业会通过专任教师（同时也是行业专家）对学生进行必修课程培养和专业化教学。因为，以行业专家作为专任教师的方式开展教学，可以保证教学内容本身就代表着行业的前沿水平和理念。这种前期把控机制可以让学生更精准地形成全面的、面向高端市场的思维。

在意识形态和综合技能体系形成后，学校则专注于学生自身创新型意识和个人风格的激发。此时激发出来的个人风格针对高端市场会更加成熟和职业化。因此，当个人风格建立起来后，再以自由地方式加大选修课比例，可以让学生更加有针对性地探寻自己的道路，融入最终的毕业设计和论文写作。

4. 设计与科技专业（研究生）

帕森斯设计学院设计与科技专业硕士研究生课程（见图 2-54）以工作室和项目实践为主。一年级的实践操作课程以专业工作室为主，强调将理论和实验相结合的属性。帕森斯设计学院考虑到入学第一年的适应性问题，将传统课堂教学和工作室教学相结合。课堂教学阶段，主要集中在社会和历史背景之下引入编程概念。这一课程设计提供了将思辨和技术工具融合在一起的思考方法。通过交叉视角，课程揭示渗透在普遍技术中的设计思维，同时展现表现性、批判性和以组织为中心的技术性工作案例。在技术能力方面，课程通过 p5.js 介绍编程基础，附

加 JavaScript 库和外部 API 示例教学。实验室阶段，课程通过教程拓展、小组编程、集体设计和一对一指导扩展课堂中所涉及的主题。实验室允许学生自由选择材料和形式，并根据自己的兴趣和背景做进一步开发。

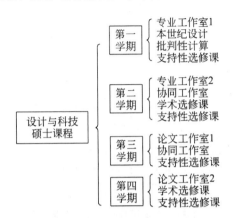

图 2-54　设计与科技硕士课程路径

在帕森斯设计学院设计与科技专业，师资力量十分雄厚且每位专家都有属于自己的工作室，因此他们采取的方式是开设协同工作室课程以供学生直接在校内选择自己喜欢的主题，参与创作。

在帕森斯设计学院，第二年上半年的论文课程主要通过教师对学生的辅导，帮助其确定论文的构思。课程由工作室和写作教师共同授课。课程的目标是通过一系列的作品迭代和相关写作练习发展出毕业论文的论点。学生应考虑概念、美学、方法、互动、技术如何影响作品的性质。课程鼓励学生通过写作进行辩证性思考，并最终形成了高质量的论文概念原型；第二年下半年，论文第二阶段课程将以工作室的形式开展，提供条件和支持让学生专注于开发和改进毕业作品，专注于美学性和实用性，并使其适合在毕业展览中展出。同时，学生们除了准备毕设展，同样也要准备最后的毕业论文答辩。在帕森斯设计学院，除了项目教师和写作指导老师的支持外，学校还鼓励学生主动和不同老师讨论，获得不同意见和建议。

5. 数据可视化专业（研究生）

数据可视化专业硕士研究生培养（见图 2-55）强调理论与实践的结合，获得分析和描绘数据所需的概念、创意、量化、编码技能，并对形势、受众、目标有

全面的了解。艺术与科学的碰撞——数据可视化专业将艺术思维与创建数据库和软件工具的能力相结合，以反映对数据分析和信息可视化的理解；纽约创新经济的探索——学生需要成为纽约不断发展的技术生态系统的一部分，并与公共、公益、商业领域的行业领导者、外部合作伙伴共同实践；创意合作能力——数据可视化专业与帕森斯设计学院和新学院的艺术家、设计师、学者、研究人员共同进行跨学科研究。

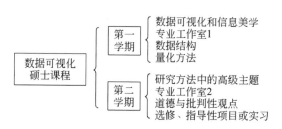

图 2-55　数据可视化硕士课程路径

数据可视化是为期一年（全日制）或两年（非全日制）的硕士专业，该专业将理论与工作室实践相结合，为学生进入数据可视化领域提供强大的竞争优势。毕业生可以在广告、品牌、数据分析与计算、新闻、商业咨询、策略分析、策略制定、公共策略研究、趋势预测、商业智能化、管理等领域任职。

主要课程包括数据可视化和信息美学、专业工作室 1、数据结构、量化方法、研究方法中的高级主题、专业工作室 2、道德和批判性观点，以及选修与指导性项目或实习。

第十一节　产业型数字媒体教育分析与本土化研究

产业型数字媒体教育可细分为职业型、创研型、高端市场型。

· 职业型数字媒体教育

职业型数字媒体教育需要以商业和市场为导向进行深化研究。职业型数字媒体教育往往以基础和实践型培养为主，但是这绝不是仅仅考虑基础技能和思维方式就可以。从细分领域来讲，职业型培养更需要细致的研究。这一点体现在两方面，学生的基础和行业的复杂度。

本科阶段的学生从高中升上大学，在专业能力和思维成熟度上都远不如研究生。因此，教育不仅首先要让其提升专业技能和基本素养，还需要在同等时间内将综合素质提升到商业市场的标准。商业市场以价值产出为目标，是不会给予从业人员过多妥协空间的，尤其是在北上广深这种竞争极为激烈的一线城市。另一方面，数字媒体学科的综合性和跨学科性质导致了它会比其他很多学科更难定位专业内容；并且很难在短短三四年之内培养出成熟型人才。这也导致了国内绝大部分数字媒体专业毕业的本科生觉得自己什么都学了却又好像什么都没学到。

随着信息化的发展和人们需求的不断细化，数字媒体产业已经从早期数字化页面优化和交互时代进化到了重视人因体验的内容、媒介、交互的多元化和价值化时代。就像很多其他学科的发展一样，在发展过程中专业会不断细化，自然产生了一系列细分学科，最后逐渐形成成熟和先进的综合体系。在国内，数字媒体专业的细分实际上不太合理，主要体现在两方面：学科不整合，专业同质化。

学科不整合体现在数字媒体的"技""艺"分家,促使"技"变成了计算机专业，缺乏数字媒体内容、媒介、用户的连接，导致技术的开发不能有效针对数字媒体市场内容进行深化，变成普遍型的程序算法开发。如果工程师的工作不能充分反映其社会价值，那么公众更不可能感知到其中的价值（Cech，2014）。即使某些高校尝试将技术与艺术融合，但是对于技术的理解仅仅是在主流软件的操作和使用上，这种融合方式已经过于落后。就好比画家和画笔的关系，工具的使用应该是设计师必备的技能，单独归于一个门类未免有些投机取巧。数字媒体技术应该在数字媒体职业化的基础上对媒介和交互方式进行本质上的创新，即开创新的工具特性。国内目前仅有少数几所代表性院校在数字技术和艺术教育上做到了实质上的融合（见图 2-56）。

图 2-56　国内数字媒体艺术与技术的分化关系

专业同质化导致数字媒体无法有效培养适应市场发展的人才。国内大部分以

数字媒体技术和艺术来定位数字媒体专业。其中，数字媒体艺术更贴合数字媒体的商业流程和内容创作。反观国际教育领域，"数字媒体艺术"实际上很少出现在专业学科的名称里，更多的是以数字媒体细化之后的领域方向为专业名称。这里反映的就是一个教育和职业化的信息不对称现象。

如前文所述，当今的数字媒体不仅要在艺术与技术层面有机融合，并且要在产业链上进行深化研究。在体量和综合性逐渐加大的市场中，必须要客观地考虑学生能力、学业时长、师资配置来设置专业体量。这一切又需要以适应市场化为基础。职业化培养的基础应该是教育适应市场而不是市场适应教育。比如伦敦艺术大学对数字媒体职业特点进行研究，确定数字媒体是一门不能以传统学科分类的学科，技术与艺术培养必须同时给予学生。而对于艺术为主的大学，大部分学院都是以纯艺术设计为主。因此，为了避免同质化，需要通过学科细分和融合的方式告诉世人数字媒体专业培养的独特性。比如，伦敦艺术大学考虑到数字媒体市场体量和学生培养的客观性，得出当下产业链的"技""艺"两大部分不可能以整体方式实现高质量培养。因此，伦敦艺术大学以数字媒体通用性知识框架为基础，拆分产业链进行专业设置，达到对典型产业有把控能力的同时，细分上又能做到专业。按照功能性，目前数字媒体市场的产业链可以产分成"品牌—技术—媒介—用户"四个节点。因此，伦敦艺术学院成立了包括本科和研究生的11个数字媒体相关专业，尽量涵盖产业链流程中重点关注的所有领域。并且根据细化之后的产业节点继续研究其特点。必要时，将产业节点再进行体量和内容上的细化，以直击行业痛点，力求提高培养质量。

课程具体内容的建设则是根据每一个产业节点的特性决定。一般情况下，职业型数字媒体培养都以实践型为主，理论型为辅。但是这也不是绝对。比如用户体验这种偏重社会化的节点，专业就需要将社会实践训练提前，让学生及早接触到实际用户层面。同时，用户体验又包含着很大一部分用户心理、社会关系、文化发展、意识形态的内容，因此它在理论性上的比重需要提高。再比如，交互设计这种综合研究媒介、用户、技术和人机关系创新的节点，其特点要求培养重心放在知识面的广度和思维深度上。因此，专业不仅要提早进入探索性实践教学阶段，在高年级阶段还将进行实践和理论的再次细分。

总结下来，职业型数字媒体教育体系建设一定要以职业现状、特性、发展为第一导向。当今市场已经不能再以数字媒体艺术或技术这种分立又同质化的方

式进行教育定位。应该弱化专业的"技""艺"学科分化，以产业融合的思想进行方向上的调整。市场的体量和需求决定专业细化的方式。当然，国际上的学科建设思维是值得借鉴的，但是维度是可以调整的。我们可以以适合国内数字媒体现状和未来的方式进行产业链的研究，从而细分适合国情的专业配置。当产业细化之后，因为体量的原因，职业化数字媒体学科建设需要以学院为一级机构构建相对比较大的教学体系。只有在体系建立之后，学院才能配套相关专业学术委员考察各个产业结点的特性，以制定课程的体量、倾向性、方向细分等（见图 2-57）。

图 2-57　以产业细分和人才需求为依据的学科建设结构

• 创研型数字媒体教育

通过分析整体教学体系的综合特点，我们可以看出创研型数字媒体教育目的涵盖两方面：1. 培养能快速和行业对接的高技能人才；2. 培养兼具融合创新能力的科研实践人才。这两层目的是递进层次，总体目标是能培养对市场需求、行业需求敏感，并且能提出针对未来的实用、创新、有价值的解决方案的人才。他们不管从研发、理论，还是技术技能，都能熟练把控且有深度地进行实践操作，从而推进与时俱进的时代发展，让行业从落地角度向纵深方向进行延展。因此，在打造创研型数字媒体教育的路径上，学校应该打破传统的"教"与"学"的定式关系。教学建设应该从人因的角度上进行考虑，遵循现代化、高度融合型数字媒体产业特点和需求，从生态的角度进行教学整体建设。

不同于专业技能型学科有固定的模式、内容、课本进行学习，数字媒体重在创新创意，以及艺术与技术融合的跨学科思辨能力。数字媒体没有固定的模式和课本。作为一个实用性较强的专业，其与信息时代发展以及审美更新有极强的联

动性。同时，作为一个综合类学科，其学科性质确定了其具有极强的包容性。并且，这种包容的特性随着信息传媒的发展和融媒体趋势发展会变得越来越显著。因此，传统的课堂式教学模式已经在某种程度上不能完全适应当下发展中的创研型数字媒体教育。实际上，在国内，专家和教育家也早已意识到了这个问题。在数字媒体相关研究生专业里，创作课的比例在逐年增加，并且注重实习和集体协作。但是，通过分析国内的诸多拥有数字媒体相关专业的学校，我们不难发现它们还是习惯遵循传统基于"教"与"学"的课堂教学模式，且课程和课程之间，师资和课程之间并没有做到高度耦合。另外，一部分学校学生规模较大，对于创研型数字媒体教育这种需要个性化、自由化、针对性专业指导的学科并不是一个很好的先决条件。

参照皇家艺术学院、阿尔托大学、普拉特学院，我们明显发现它们在培养方式上只专注一个核心问题，即产业的未来需要什么人才（见图2-58）？这些大学里的所有学科建设方案和内容都围绕着这问题进行设计，不管是底层建筑还是高层建筑。

图 2-58　创研型数字媒体教育采取围绕未来需求的灵活化建设模式

· 高端市场型数字媒体教育

高端市场型数字媒体教育集中在高端和市场两个关键词之上，且以高端为最终目标。这就意味着学生需要同时掌握市场技能，对接行业需求，同时，具有开拓创新所需的深度和广度。

基于以上特点，同时参考帕森斯设计学院的数字媒体相关专业建设，我们可以看到一条贯穿多年的教育路径。这是数字媒体领域特点所决定的。就像前两章

我们所总结的，数字媒体的特点包括综合性、融合性、跨学科性、快速迭代性等。想在本科阶段实现既可以拥有以商业市场主导的数字媒体生产型竞争力，同时又能推动学科的变革，这几乎是一件不可能完成的任务。因此，帕森斯设计学院大胆地打通了本科四年、硕士两年的培养体系，以商业市场为主导的技能型培养作为阶段性任务目标，以高端引领性人才培养作为最终目的。用 6 年的时间，通过全体系的方式，最大化地去除重复培养和过渡环节，实现数字媒体综合人才培养目标。这种培养方式培养出来的是理论和实践高度融合的人才，在艺术、技术、战略三方面均有较高造诣。

高端市场型数字媒体教育贯通式的培养模式体现在大一入学就以全面能力提升为目标，但是考虑到学生接受程度情况，着重选取一个实际的数字媒体领域，兼具职业性同时又能为之后的创新科研做准备。帕森斯设计学院以游戏和创意技术这两项兼容性很强的数字媒体方向为抓手，进行本科阶段的市场化培养。

高端市场型数字媒体教育在学科建设上需要强大的师资团队。这里所说的强大并不仅仅是技术上的高超，还需要包含全面、创新、敏锐的行业眼光，把握当下的发展以及未来的趋势。这就需要教师的素质非常之高，具有相当的理论和实践经验。帕森斯设计学院在师资建设方面具有很高的参考价值。他们为了培养高端型人才，教师队伍着重配置具有丰富行业经验，且目前仍在知名设计公司或机构担任重要职位的专家作为老师指导学生。这些行业专家的一个重要作用就是在大学之初就能引导学生建立起全面且成熟的思想框架，为接下来多年的学习奠定战略基础。同时，在学生初步形成个人风格之后，相应的专家可以针对性地给予学生大量的资源和指导，促使个人学术进入快速发展期（见图 2-59）。

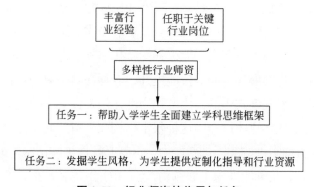

图 2-59　行业师资的作用与任务

遗憾的是，国内数字媒体产业离国际高端市场还存在一定差距，大部分高校也不可能聘任众多的行业顶尖专家作为日常性的专任教师。这是不同地域、形势、节奏所决定的客观因素。因此，一个折中的方法可能是与相关专家或者团队建立联合培养协议，让学生进入专业团队进行学习和锻炼，而专业团队有义务对学生进行指导。同时，可以多采用远程教学的方式，以较为日常化的节奏聘请行业专家对学生进行讲学和辅导。同时，加强现有教师队伍建设，尤其是年轻教师的企业实践学习和创新研发项目的建设。虽然这一系列做法不能像帕森斯设计学院的效果那么好，但是作为实验性的折中法，在一定程度上将会对学生往高端型市场进军起到积极的促进作用。

教学理念上，高端市场型数字媒体和普通面向市场的技能型培养不同，需要一开始就向学生传授社会价值方面的概念。并在培养过程中始终把握技能和社会关系之间的变革。整体而言，基础培养阶段我们已经能看到艺术、设计、技术、社会全方位的技能和理念训练。其中专业是统筹的，而方向则可以有侧重。因此，我们建议高端市场型专业在整体上不宜过度细分，反而可以以方向性课程的方式开展，以求整个知识体系的全面统一，同时又有所侧重。

相对于职业型培养，高端市场型数字媒体教育更注重基础阶段的理论和思辨教育。虽然还是以工作室为主，但是其工作室中加大了理论课程的比重，并且和实践创作相结合；有时实践设计也同时是理论的可视化过程。而纯粹的技能和实验将通过平行实验室进行补充，并且和工作室进行耦合。即使是偏技术的方向，也并不仅仅是技术的使用和开发，而是以技术为手段提出综合解决方案的思维能力训练。

高端市场型数字媒体教育更具有针对性和目标性。相较于职业型培养的扁平式发展模式，高端市场型培养更适用垂直式发展模式。扁平式发展模式指的是学生以自由化、个性化为主进行自主性极强的特化培养。这种培养模式可以很大程度激发学生的个性化发展和不同的技能提升，老师在其中更多是起到辅助和指点的作用。而垂直式发展模式中的自由度和个性化是要在某个限定纵向结构中开展的。在高端市场型数字媒体培养中这种限定结构在于对产业和社会全方位知识掌握的前提下，具有前瞻性的实际创新能力。这就必须保证知识结构的全维度掌控，不能出现"偏科"；在创作理念上必须对产业和社会需求、发展、未来战略进行思考。这两方面的实质性培养目标构成了基础和提升阶段循序渐进的垂直化培养

路径，也确定了明确的知识和价值体系。因此在垂直化培养路径中，教师更多扮演塑造者和引路人的角色。因为，自由化和个性化也需要在垂直框架的限定范围内进行拓展，教师需要综合学生个性化发展情况和培养目标适时给与建议和引导。

这一点在帕森斯设计学院的选修课制度上有所体现。他们的选修课分为专业选修和普通选修。一般情况下选修课作为学生形成个人风格的途径，起到关键的作用。由于高端市场型数字媒体教育的垂直培养特性，帕森斯设计学院要求老师在一定程度下指导和辅助学生进行选修课的选择，以兼顾形成个人风格和高端产业意识。同时，在教师指导下进行选修，可以保证研究生阶段中非体系内升学的学生可以利用课程进行体系的补完。当然，指导选修课的路径需要教师具备强大的综合能力、敏锐的观察力、对学生的评估能力、全产业的把控能力和个性化培养经验。帕森斯设计学院的行业师资在这方面起到了关键的作用。当学生在初步奠定了相关学科基础和个人方向后，相应的行业专家老师就可以对特定学生进行有针对性的强化指导，让其在垂直型教育培养框架下，大限度地提升自身能力、树立个人风格。

高端市场型教学课程建设类似于一个漏斗形，可以大体细分为三个阶段（见图 2-60）。第一阶段以广度为重点，让学生全面了解课程体系结构，了解数字媒体领域需要接触的所有直接和间接的知识，并允许学生有倾斜性地进行理论和实践方面的实验创作。教师会结合学生特点和专业定位进行针对性指导。初步进行了尝试性创作，综合掌握了各种理论和技能的知识后，学生将通过凝练将所有知识综合运用。这也就进入了第二个阶段。在此阶段中，专门的技能学习和探索已经不是课程建设的重点。学生需要以个人和集体的形式进行实际项目的实施，参加实习，在解决实际问题中实现理论和实践的产业价值和社会价值，并通过实景化教学继续升华知识。这一阶段，学生需要将分散的知识体系凝练成一个整体，

图 2-60　高端市场型教学课程建设漏斗形结构

并解决某一方向中复杂的问题。进入第三阶段，学生已经具备了综合的知识体系和运用能力。这一阶段也是高端市场型数字媒体人才培养完成的阶段。学生将数字媒体的各个方向凝练成一个体系，将目光集中在产业和社会发展及未来战略层面上的设计中。这一阶段更注重潜在的需求，这一需求可能不是当下的主流问题，可能不属于单一领域。但是教师需要训练学生发掘未来和提出跨学科综合解决方案的能力。并且，未来的前瞻性必须要经得起强有力的、准确的、严谨务实的论证，确实在未来具备可行性。教师在这一阶段通过培养学生立足于社会产业之上的综合思维方式、实践能力，最终让实践具有理论深度，让理论具有实践性，促使学生拥有未雨绸缪、高瞻远瞩的战略洞察力，在现实层面上推重产业和社会发展。

　　总结下来，"凝练"是高端市场型数字媒体教育的关键词。通过三个阶段的培养，学生不断将零散的知识体系汇聚成一个综合的体系。如果以 6 年为整个垂直型教育路径，两年则为一个阶段。匹配到国内，则是 4 年的本科完成漏斗形的前期和中期培养，研究生 2~3 年完成最后的培养，孕育出既掌握高超技术又具有成熟创研能力的人才。

第三章 理论型数字媒体教育

理论型数字媒体教育与商业的关系较远，其特点更贴近于设计学和美术学的思辨性。理论型数字媒体探讨的实际上是数字媒体的载体和方法在艺术创作和社会实践中的存在和表现作用。数字媒体作为一种媒介，发挥着工具和感官延伸的作用。本章所涉及学校如下（见表 3-1）。

表 3-1　本章所涉及高校

理　论　型
罗德岛设计学院

理论的本源在于美学、哲学、社会、思想等的深入研究和表达。通过可感知的方式，教育力求将人类对于存在和真理的诠释通过数字媒介这一多感官方式呈现，以多元化渠道论证其思想和价值，回答存在的现实和未来问题。因此，其核心相较于产业型培养的实用主义和流程把控，更倾向于对于事物的观察、理解、深度解读，以及对于历史、背景、现状和未来的思辨。理论型数字媒体教育同样注重实践，其核心在于更好地利用实践来检验理论，并且通过理论指导实际工作和创作。

理论型数字媒体教育是国际数字媒体教育重要组成部分。它通过情感的挖掘、哲理的思考、现实的剖析，在观念和方法论角度指引着数字媒体领域和社会发展。

第一节　理论教育与数字媒体人才培养

数字媒体在创作上除了有极强的市场和产业属性这一类基于实践和发展的特

征之外，同样具备设计学和美术学上的理论价值，体现在设计方法、美学研究、艺术观念、社会关系等层面。如果说产业是数字需求和数字经济的实体体现，那么理论研究则是数字方法、数字思想、数字人文深度上的体现。

随着近十年来数字媒体多样性和信息化的发展，诸如虚拟现实、增强现实、体感交互等新的媒介表达形式逐渐成为数字媒体创作中的主角，促使一大批年轻人投身其中。而批量生产下的形式创意普遍缺乏"以人为本"的精神讨论，把"生活"的合理性作为应用问题来看待，艺术媒介和表达趋向于一种现实主义。因此，以更偏重艺术思考的角度进行精神需求上的数字媒体艺术设计是必要的，也是理论型数字媒体教育的任务。虽然理论型数字媒体教育在领域中的比重相对较低，体量有限，却在数字发展内涵层面上起到指导作用。没有创作思想和社会文化的研究，数字化发展必将缺乏美学上的进化和正确的观念。在数字思潮的引领下，需要有一批人对于现状和发展进行思辨，对相关文化进行数字化反思和批判。

在传统高等教育中，理论研究时常被看作是学院派的代表。但是，数字媒体学院派的培养并不表示对于数字理论的纯化而忽略数字实践的检验价值。通过对罗德岛设计学院的研究，我们会发现，理论型数字人才培养在实践和基础技能的掌握上从初级阶段就开始了密集型训练。理论教育需要通过实践进行思考、探索和体会设计理念和方法，拒绝纸上谈兵和空想主义，做到理论指导实践、实践检验理论。这也是马克思思想中主张的"人的思维是否具有客观的真理性，这并不是一个理论的问题，而是一个实践的问题。人应该在实践中证明自己思维的真理性，即自己思维的现实性和力量，亦即自己思维的此岸性（中共中央马克思恩格斯列宁斯大林著作编译局，1995）。"

在国内，大部分专攻数字媒体理论研究的学科集中在研究生阶段。它们大多属于传统概念上的狭义学院派，针对美学理论、设计学理论、产业理论、发展策略、社会理论本身进行研究，和设计实践应用的脱离较为严重。这导致研究生层面的培养要么是对于某类理念或意识形态的研究，缺乏数字媒体特性的针对性；要么就是产业和社会学属性较为明显，但缺乏有效的实践行为以检验其真理性。这样的理论型人才往往在科研和教学中无法在实践创作层面起到指导作用。甚至有些非数字媒体专业出身的本科生，进修数字媒体硕士、博士学位后，无法掌握数字媒体艺术设计技能，甚至对于基本的数字媒体技术也并不知晓。以上现象是脱离实践能力的狭义理论派在数字媒体教育培养中展露出来的弊端。虽然理

论型培养不需要过多强调商业，但是跨学科的实践能力是理论构建的支撑，也是数字媒体行业注定的特性。

数字媒体所涉及的理论也必须和传统艺术理论区分开。数字媒体的特性注定了其理论中方法和观念结合的特性。数字化媒介区分于传统媒介，本身具有承载内容的独特性和多样性，不同媒介可能会对于情感激发、内涵表现、美学表达都有不同的效果，其表现手段也都会因为媒介而有差异。因此，探讨的焦点可以是媒介对于感官以何种方式存在。精神层面和美学层面的承载性也就成了数字媒体理论研究中一个独特研究点。另外，数字化在美学上具有什么新特性，能为艺术表达和特定主题深化（人权、环保、战争、可持续性等）提供哪些延展，这些延展是否有一定的范式？数字媒体作为一种载体，如何建立作品与受众认知层面的共情？这些又是方法论层面的研究。观众作为主体和客体，在数字媒体参与中具有怎样的展演或戏剧特性？这种二重性是否有更多的可能？是否可以指导创作者进行交互剧本的设计？这一系列问题都是理论型数字媒体应该讨论的议题，涉及创作、社会、方法论等层面。

综上所述，理论型教育下的数字媒体人才更像是数字媒体领域的实践思想家。他们更多关注于在快速发展的数字时代下，创作本身、存在状态、实现方法上所存在的问题，以及放眼于整个社会层面，数字媒体可以帮助解决或需要摒弃哪些现实问题。这些问题的讨论不仅伴随着文字的阐述，也配合着艺术创作进行着理性和感性的抒发。因此，理论型数字媒体培养的目标、方法、路径，应该是以多维度的学科基础理论加上数字媒体本身的特性研究，融合成为一套针对性的理论模型；并且通过艺术和技术能力的培养，通过实践印证针对性理论模型的真理性（见图 3-1）。

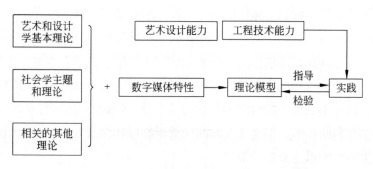

图 3-1　理论型数字媒体培养目标、方法、路径

第二节 理论型数字媒体教育建设理念

理论是实践的先导，理论不会解决所有的实践问题，但是所有的实践展开都离不开理论（柳海民 等，2021）。数字媒体的专业融合属性不管在市场型还是理论型的教育中都是必不可少的，这是数字媒体这一学科的固有属性。因此，理论和观念研究必然处于艺术、设计、媒介、技术、社会的思辨和感悟之间。而这一切又必须基于对这些知识和技能本身的熟悉与掌握，并且有相关创作经验。在此基础上才能实事求是且扎实地挖掘出可行性理论。这也是国际上为什么提倡PBR（practice based research）教学方法，即基于实践的研究（Dodd et al., 2012），以避免理论上的"纸上谈兵"。在现实场景中，拥有工作的学生强调软实力（理论）比硬实力（技术）更重要；相反地，没有工作的学生强调硬实力比软实力更重要（Cernusca et al., 2017）。因此，我们可以看到其中的关系，即硬实力是工作的基础，软实力是工作的提升。如果没有技能就好似没有地基，如果没有理论就盖不起摩天大楼。所以，在理论型培养中，必须注重实践和理论的和谐统一。

通过对国内市场、社会环境、教育形态的综合调查，理论型适合放在研究生阶段培养，其就业路径多为研究机构和高校，以及相关高端设计里的观念设计（国内较少）。实际上，西方的研究生培养时间大部分为两年且并不采取固定的导师制（博士阶段才采用）。因此，国内三年硕士研究生学制和导师制是很好的温床，有充裕的时间和针对性的师资给予高水平的培养。然而，这样的培养模式需要导师本身强大的数字媒体相关实践理论水平和经验。中国数字媒体起步较晚，且本科毕业生主要以职业为目标，继续做本专业高端研究的少之又少。研究生培养中，师资方面又几乎找不到数字媒体出身的教授，多数来自相关影视、美术、艺术理论、传播学等传统学科，从而导致上文所述的数字媒体理论研究的针对性不足，综合性不强的状况。课程过于理论化，与实践联系不紧密，会妨碍或至少不能充分促进横向能力的发展（Oria，2012）。近年来国外成熟型院校进修回国的青年教师越来越多，其中不乏拥有综合能力且始终从事数字媒体专业的潜在师资。虽然他们缺乏教学和科研经验，但是还是鼓励由骨干教授和综合型青年教师组成导师团进行研究生阶段的理论型教学培养。

在理论研究的培养上需要强调以跨学科和研究驱动的实践，其中概念意图决

定最终理论形式和指导性价值。研究生阶段的课程设置一定要严格，需要贴紧数字媒体的特性，避免同质化和泛化。这就需要教师骨干和青年教师共同制定，而青年教师的意见起到关键作用。一旦课程和培养抓住了数字媒体的特征，研究生可以在研究中发现新的创作方法论，以及能够给技术、文化、社会带来指导性的建设思路。

当然，这种全面的师资配置结构和准确的特性把握远比叙述的要难。这是由数字媒体专业极广的学科融合属性导致的（实际上年轻的高水平人才一般只在一个细分领域有较高的造诣）。因此，为了既全面施教，又避免片面化和泛化培养，在学科建设上建议直接与多元化教师资源合作，制定跨学科的研究计划。这里可以是校内不同教授之间组成导师团，也可以是和校外专家组成的指导小组。综合、专业、针对性的指导可以开创新的艺术探究模式，这是整合研究员、学者、工程师、设计师、评论家等资源的最佳途径。

科研和实践都需要团队合作和交流，闭门造车是不可取的。因此，理论研究型培养同样建议延用工作室的培养模式。在工作室文化中，学生可以探索各种主题，寻求和数字媒体相关的人类学、社会学、自然科学、经济学、环境学等潜在的基本问题。因此，在培养上"把控"是必须的，"思考"是必须训练的。尤其当理论建立在基础操作和创作能力之上，学生不仅需要投入大量精力夯实基础，还需要从中进行思辨和方法论的提炼，并且和其他相关社会、文化、技术知识相关联，实现数字媒体行业的理论体系。

通过基于实践的理论研究培养出来的学生将可以对一系列问题有透彻的了解，包括其物质能力和特征、对特定战略应用的适用性、系统中的相关性以及对人和社会的影响性等。学生将可以通过多种材料实践证明自己方法论上的成熟度。在艺术、技术、新媒体实践方面学生将可以表现出具有深度的历史、理论、思辨精神，并通过实践学会组织团队并与来自不同学科的专家进行合作的能力。学生将理论应用于艺术创作，通过展览、出版物和其他方式传达自己的思想。同时，学生将拥有强大的理论论述能力，并指导艺术实践，具有现实和社会价值。

以上方式培养的理论研究型数字媒体人才不管是在科研还是创作方法研究岗位，均可以表现出很强的理论功底。这种功底和实践直接联系，并且毕业生拥有与产业人员相同的实际操作能力。这种高密度和高强度的双轨融合训练（理论和实践），同时配合工作室和主题的个性化培养和指导，注定了在专业体量上不可

能以大班制进行，在某种程度上属于精英化培养。以国内的现状和形势，专业人数建议控制在 20 人以下，以获得较好的培养质量。在罗德岛艺术学院，每年数媒专业仅仅招收大约 12 名来自艺术、计算机、文学、科学、人类学等各个领域的研究生。同时，教师会为学生量身定制学习课程，定义个人和协作的实践方法。学生还可以选择在布朗大学学习各种课程，并访问大学的图书馆以及广泛的大社区资源。

理论学习不是闭门造车，最终要指导创作和深化理念。这些都将体现在实际作品和研究中。然而，这一实践和产业型培养略有不同，更多体现在研究实践和作品思辨的凝练上。专业应该积极提供给学生相关的机会与资助。传统的学院派理论培养最终都是以论文的形式进行自己理论的全面论述和分析。但是，如果培养目标希望将理论和实践打通，以交叉检验的方式进行培养效果的量化评定，就必须要注重理论深度的表现形式。因此，毕业设计对于理论型学生同样是重要的，它不同于产业型需要普遍的实用价值或用户体验，这一方面更多地像纯艺术（当然如果理论本身就是基于人因的就另当别论）。毕业设计应该更注重方法论在实际创作研究中的指导意义和理论框架或模型在艺术创作中的体现维度。

这种基于实践的理论型数字媒体培养方式在国内是十分值得借鉴的，让理论最终可以为创作理念、方法、社会发展做出贡献，实现真正理论上的社会和时代价值。

第三节　理论型数字媒体教育课程建设

数字媒体是艺术与技术的结合，理论同样如此。数字媒体需要将媒体技术、创意媒介、文化历史置于研究生课程的中心。在此背景下，鼓励学生探索各种主题，从中开发多学科的研究方法和创新策略，以审视数字媒体这一新形式下的社会、心理和文化归因。学生需要具备强大的概念性研究能力，并且使用独创性的理论方法发展与社会互动的艺术实践，在不断纠错、完善、检验中实现理论和实践的双轨道发展策略，即实践型理论研究。"认识世界不是最终的目的，只有改造客观世界的实践，才是人类认识世界的目的和归宿（孙显元，1993）。"

理论性通常被归于对于一般性经验和知识的凝练及升华，具有更加深远，更加具备思辨性的特性。因此，在西方理论型数字媒体教育体量较小（对比于产业需求，理论需求量也较少），并且要求前期丰富的知识和经验积累以保证顺利进

入到"凝练"环节。

基于西方理论型数字媒体教育主要以实践化的理论研究为主要策略，在研究生第一阶段，理论型数字媒体培养课程需要在理论基础、社会、材料、技术、形势、实践探索等方面对学生进行巩固性培养，采用工作室、研讨会、论坛相结合的形式进行，以激发辩论之下的批判和思辨精神的建立。在实践和应用技能方面，学生还需要了解从基本电子技术、编程、交互设计到装置的一系列核心方法。课程应该鼓励学生通过实践操作和实验创作打破传统理论的舒适区，让理论与实践相结合，避免空想主义，将理论具象化，并讨论理论和实践之间的关系。

除了理论和实践相结合的基础外，理论本身也必须以单独课程的形式进行，毕竟理论型数字媒体培养重点还是建立在理论创新之上的。这里涉及通过梳理历史了解所有的理论学派、观点、内容、发展，以及分析新媒体中的美学惯例、叙事、作品理念等。通过理论基础的学习和对背景的全面了解，学生需要以现有理论为依据，通过自己的思辨发现数字内容、媒介特性、新媒体创新对现有媒体的影响，以及新媒体作为独特的传播媒介发挥作用的方式。

在此阶段，随着学生的理论形态的初步成型，并伴随着思辨的产生，他们对于一些传统理论或者现代观点必然会产生自己的看法。因此学生需要能够识别、分析、批判哪些观点是正确的，哪些特定主题是正确的，哪些研究方面是具有理论研究价值的。随后，学生需要将这些个人的理论灵感关联到论文和工作室实践中。这种灵感是一种批判性的思辨主义萌芽，"辩证"和"准确"在其中扮演着重要角色。

当有了对于实践和理论的基础知识和经验后，学生则可以追求并提高个人兴趣，并开展协作项目，深化理论和实践工作。此时，教师应该带领学生通过大量阅读文化批判理论、媒体艺术理论、哲学、符号学，以及其他跨领域的相关文献资料进一步支持学生创新性实践和概念方法的情境化演变。

最后，通过训练，学生具备了思辨与批判性思维的能力，并能有理有据地提出自己的观点，通过实践和研讨进行论证，形成一套具有较高价值的理论模型（见图 3-2）。

研究生的第一阶段对于理论和实践关系、理论背景和分析辩证法有了基本的掌握和实践后，第二阶段的课程则应该注重进行更加深入的探讨。同样是以工作室和研讨会的形式，在继续探索理论、社会、材料、技术、背景和实践的关系之

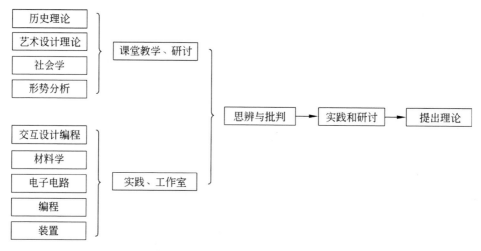

图 3-2　理论型数字媒体培养第一阶段路径

外，学生需要尝试利用自己的理论进行数字媒体创作，详述自己的艺术创作过程、艺术观点，并且将实践当中所得到的方法和经验凝练，通过讨论和分析将自己的理论和实践系统化。这一阶段涉及更加复杂和多样性的总结和分析训练。

　　理论分析的最终结果以论文的形式体现。因此，在论文方面有必要单独设立课程，力求教师能够针对性地辅导学生。学生在辅导性课程的帮助下，最终形成成熟的个人理论并将其合理地叙述出来。这里涉及理论完型和写作培养。首先，学生将针对之前在工作室和研讨会中的过程和成果形成批判性的概念性理解。并在论文中探索有效、清晰的表达策略。为此，课程将解决以下问题：论文的理论基础、概念的发展、原始资料的分析、相关的哲学、美学、理论问题的探讨，以及工作过程、格式、结构、布局、写作技巧等。

　　在完成对论文相关结构化梳理和必要技能培训后，论文指导课程可以从实践、概念、理论、历史发展等内容的论述和分析上对学生进行综合训练，并鼓励学生独立工作。学生将与导师、专业教师、评委进行专项讨论，以期制定并最终确定毕业论文的选题和内容。毕业论文应在历史和理论知识的背景下阐明个人创作实践中的观点和辩证性结论，同时在中期和末期开展阶段性预答辩和答辩。在最后的毕设答辩中，各方面的校内外专家成立答辩小组对论文进行最后评审。在罗德岛设计学院，学校还会将具备发表质量的论文通过电子出版物和图书馆归档的形式向公众发行。最终，学生将向学校提交的内容包括毕业实践创作、毕业论文、以及在学习过程中所有完成的创作（见图3-3）。

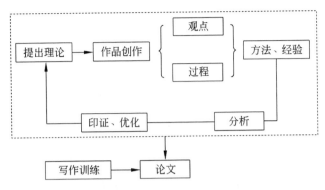

图 3-3　理论型数字媒体培养第二阶段路径

　　除了以上基础性和综合性的关键课程之外，理论型数字媒体培养还需要注重在细分理论、专题、实践上的讨论和学习。这里涉及根据数字媒体特点的定制化专题工作室、研讨会，以及针对深层次思辨和社会集中问题的探讨和学习。更进一步说，专业可以根据学生的个性化发展安排细分课程，以及根据学生的实际情况和个人方向设定一些提升型或精英班之类的补充课程。

　　最终除了学习之外，学校还可以根据学生的个人情况提供针对性的实习机会，使学生能够更好地建立职业道路并确定未来愿景。

第四节　罗德岛设计学院——理论指导实践、实践检验理论

1. 学校简介

　　罗德岛设计学院是美国最古老的著名艺术学院。它不像之前几所名校坐落在纽约、伦敦等大城市。它位于一座名为普罗维登斯（Providence）的小型城市。相比于其他学校的地理位置，普罗维登斯更显得宁静，商业气息也没有那么浓重，充满着纯粹的艺术氛围。普罗维登斯城有众多博物馆和美术馆，且免费供学生参

观学习。同时，罗德岛设计学院的博物馆拥有从古至今的设计、美术、雕塑、工业设计等近 10 万件藏品，且不乏稀有珍藏，仅对内部学生开放，供研究学习使用。同时，学校与相邻的布朗大学相连，两校共享师资、资源、设施、课程。

罗德岛设计学院的教学定位明确，注重培养具有深厚艺术涵养的"设计艺术家"，而非美国主流设计学院"培养现代商业设计师"定位，不把学生看作设计产业链中的设计作品的制造者，而是看作设计艺术的创造者，培养学生系统、深厚的理论功底和深度思考的能力（郑晓迪，2018）。显而易见，罗德岛设计学院属于典型侧重理念的学院派高校，从学校的地理位置和资源，都能看出其戒除浮躁，投身本源和思考上的探索；少了商业和快节奏的产业链，理论研究更多关注的是设计背后的内容，以及应该具备的内涵和神韵。

罗德岛设计学院下设 19 个设计学和美术学专业，涉及本科和研究生阶段，包括平面设计、工业设计、纯艺术、摄影、交互、动画、室内设计、环境设计等。在罗德岛设计学院，教育理念注重社会、文化、生态等容易产生思辨的主题。他们更多地把设计考虑为一种方法和表达方式，重点是设计与社会观念的连结上。

罗德岛设计学院重视将概念和思维方式统一化，注重理论和史学的研究。学校在学院派风格之下，倡导学生以跨学科的方式进行发展，通过探索更加深刻的主题，对知识体系进行挖掘。由于罗德岛设计学院对于理论和艺术本身的重视，让学生在思辨层面上具有很高的掌控能力，善于提出问题和解决问题。因此，罗德岛设计学院的毕业生对于艺术设计的理解都比较深，在本领域内能实现极富内涵的创作，并开创出具有深度的理论和方法。

在入学初期，学生需要通过高强度的实践和理论学习提升自己的专业基本功，不仅课程强度大，作业量也很大。同时，学校设有学期之间的小学期供学生选择，以促进学生的个性化发展，帮助学生定位专业风格。学校也会给予学生在个人定位清晰后的转专业机会。同时，学校会组织校内招聘会、交流会，为毕业生和需要实习的学生提供和知名单位面对面交流的机会。

2. 数字媒体相关专业

在罗德岛设计学院，数字媒体专业开设在研究生阶段，其名称就叫"数字媒体"，没有再继续细分（见图 3-4）。这是和其他西方高校不太一样的地方。原因在于数字媒体专业采用非市场和非商业的定位，以理论培养作为教学框架。因此，

作为艺术设计学，以大类培养理论深度是合理的。学生可以在大类中针对自己的兴趣和特点进行某一点的研究。

图3-4 罗德岛设计学院数字媒体相关专业

相比前面叙述的几所学校，罗德岛设计学院在开放性和自由度上管控的相对较严格，这是以理论为主的学院派培养特点。理论研究涉及大量的概念、体系、模式的学习，需要通过广而全的知识体系建设来完善学科素养。同时，学科不仅要把握当下的最新理论，也需要把握历史中的经典理论，同时还需要学习数字媒体相关的其他领域的理论知识。数字媒体是新兴学科，实践应用性较强。因此，数字媒体相关的艺术设计理论研究必然需要从前人和其他相关理论中进行凝练，并且通过把握关系和本源，结合数字媒体本身的特点开创出新的理论。这一切正是数字媒体广义融合的体现。

3. 数字媒体专业（研究生）

在罗德岛艺术学院，数字媒体研究生专业课程包括艺术、媒体理论、文化研究、社会科学等。同时，通过科研工作室、研讨会、创新性选修课等，学生对批判和社会理论进行深入研究，并培育稳健、独立的实践融合能力（见图3-5）。数字媒体专业还通过与罗德岛设计学院和布朗大学的其他研究人员以及跨学科团队

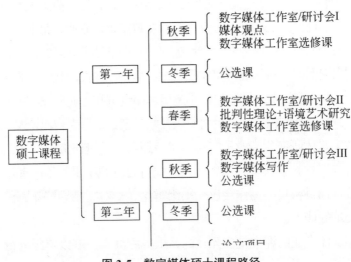

图3-5 数字媒体硕士课程路径

建立伙伴关系，促进跨学科对话。

通过整体了解罗德岛艺术学院数字媒体研究生专业的课程建设，我们发现在其两年制的学期里，包括了媒体观点、数字媒体研讨会、数字媒体工作室、批判性理论、语境艺术研究、数字媒体写作、公共选修课、论文项目等。其中，数字媒体研讨会和数字媒体工作室是核心培养课程，并且工作室会通过细分主题让学生自行选择。从课程安排上和权重分配上，我们不难看出数字媒体理论课的学习也并不像一般刻板印象中的应试型灌输或者独立性很强的个人研究。罗德岛艺术学院注重理论中的交流，在思想碰撞、辩论、实践中激发新的理论观点。因此，研讨是课程体系中的重中之重。而理论型工作室则更加注重实践当中的理论挖掘，并且需要让这种挖掘反作用于实践的优化，是一种彼此生长的模式。在罗德岛设计学院，这部分内容在研一以工作室和研讨会的方式展开，包括个人会议、讲座、研习班、小组对话等形式；其中也设置了技术研讨会，为学生提供进行实验和测试研究内容的条件。

在数字媒体研究生专业第一学年的媒体观点课程中，学生调查影响新媒体生产的美学惯例、经济条件、基础设施时，针对新媒体的传播、解释、权力等在社会、政治背景下的状态、特点进行研究；通过关注语言、未来主义、模拟、超现实、跨国性和信息等关键主题，建立了媒体艺术特性之间的联系。

数字媒体研究生专业在理论学习培养中尤其注重思辨意识的塑造。这一部分在研一的批判性理论＋语境艺术研究课中，学生通过讨论和撰写与批评理论相关的文章来明确课程的重点。课程中学生阅读材料，并进行概念上的讨论。教师则对批判、分析、评论方法和理论进行介绍。在数字媒体专业，每个学生都必须选择阅读材料，在个人研究中作为参考资料出现，并在学期期间以组织者的身份发起和主持一系列自选阅读材料和艺术家作品的讨论活动。课程的教学形式可以包括小组讨论、评论、个人会议等，同时也鼓励邀请客座专家和行业专家在关键问题和方法上对学生进行针对性的指导。学生将可以开始有意识地思考自己论文的方向。

在数字媒体研究生专业第二年，学校还会在关键研究方面邀请客座讲师和专家一同参与课堂教学，辅导学生更系统地将自己的积累凝练成理论体系。论文课程中，教师通过密集的写作会议、小组辩论、一对一指导培养每位学生编写综合性书面文本的能力。

数字媒体专业的课程是多元化的，根据深度和广度以年级进行了细分，且通

过某些条件才能进修。这种主题性工作室培养模式兼顾了全面性、自由性、人性化和高精尖的特色。比如需要绩点 3.0 以上，并在教师许可下的学生才能进入的独立学习项目（ISP）。这个项目允许学生通过完成教师指导下的任务来补充已建立的课程，学习特定的领域。其目的是通过提供常规课程知识外的方案来满足个别学生的需求，属于精英班性质。

另外，专业还设有一系列针对高年级的细分理论课程，比如魔术、神秘主义与数字技术课程，带领学生对艺术中的治愈者 / 萨满，魔术 / 神秘主义 / 愚者等概念进行思辨，同时在不同技术之间进行批判性探索，以提供新的理论视野。学生还需要将思辨应用于音频、视频、装置作品中，激发精神思维。同时，课程会带领学生了解和解读一系列著作和艺术家的作品，包括一系列的思考、小项目、创作练习，讨论在工作中如何建立并保持思辨和方法之间的连续性。

再比如，关于互联网的主题课程探讨基于互联网艺术的批判性观点。为学生提供必要的概念框架和历史背景，以使创作具有独特性。这些特性要么存在于互联网，要么存在于路由和 IP 摄像等网络技术中。其中不乏对相关作品的分析。

另外还有一些实践性比较强的课程，比如，沉浸式空间，探讨新媒体语言和物理空间之间的关系。基于装置艺术、概念化、关系剧院的历史和美学，学生将学习利用交互和视听元素来设计具有丰富媒体关系和响应能力的空间体验，并且学习使用软件、投影、传感器、VR 设备，以及其他新兴技术，包括视频映射、计算机视觉、增强现实等进行创作。学生将使用多感官体验以创建身临其境的环境。再比如，声音与视觉这种实践性比较强的课程，研究实时生成声音和图像的计算方法，探索实验电影、先验录像、声音装置、表演艺术。该课程将包括对关键历史作品和文本的讨论、动手演示、课堂项目，以及对新作品的批判性参与。学生将使用 Max MSP、Jitter 对象库构建编程环境，创作视频和声音，探索实践创造力和表达潜力，最终开发出作品。

另外，还有一些需要老师许可的专题研究室课程，比如技术景观研究室，针对生活环境中普遍、综合、新兴的技术进行探讨。课程训练学生不仅从艺术、设计中汲取灵感，还从技术进步或失败引起的现实事件中汲取灵感。该研究课程强调动态和高度协作的工作环境，希望学生通过对话和共识驱动焦点和兴趣。课程将满足每个人的艺术敏感性，为构建强大的思辨性艺术作品奠定概念基础，探索物质、社会、象征性的创造性实践形式和方法论。再比如，声音实践研究课程，

以技术实践为主，致力于研究基于电子和计算机的声音产生、接收方式，探索音频文化和技术，同时开发实验方法来实践框架、演奏、录制、收音等。每学期课程内容都会随着主题的变化而变化，学生以此为基础进行个人和团队研究。再比如，同样需要教师许可且针对研二的网络现实研究室，以超越作者和观众的传统框架将艺术品视为图腾，探讨社交，以静态物质艺术品无法实现的方式主动塑造观众的内部联系。这个研究室试图融合社会科学、网络理论、服务器、Web 和界面编程，探索融合的可能性。

最后是一些开放性的个性化主题课程，比如探索历史上和艺术环境中的黑暗幽默，了解其在艺术实践中的作用和潜力，从质疑历史背后的心理学中的"黑暗"想象力开始，探索一种艺术方法。学生对从神话到模因的整个历史中如何使用黑暗幽默有更深入的了解。通过讲座、阅读材料、专家访谈等形式，学生研究主题在流派、传统、时间、文化之间的变化。此课程侧重于实践性研讨，学生将在课堂上定期进行演讲并做出点评。到课程结束时，学生将能够掌握与人类经验相关的黑暗幽默元素不断变化的符号体系，并理解自己在这种情况下的位置，以增强思辨能力和探索意识。主题课程"身体2.0"，探讨和构想未来的人体特性。学生将探索科学、叙事、表演、设计的基础知识，以开发创新的对象、表演、体验元素。这些探索可能是技术、政治、环境、精神等跨学科主题。学生将接触到有关身体和行为的当代语言，进一步探索关于身体的体现、物质性、联系、空间性的理论，并提出有关身体角色的新问题，学会使用身体作为媒介进行艺术实践，通过剖析身体、空间、叙述来反思当前的社会问题。未来思想课程，提出实用的跨学科艺术研究方法，以解决数字时代的信息过饱和。课程采用概括、循迹、溯源的方法进行调查和创作，以借鉴古代智慧的教导、批判和文化研究，并结合正念有关的新兴神经科学，发现减轻自我以及他人痛苦的理论和证据模型。研究主题涉及理论和实践中的正念、分析解构主义、女权主义等。教学方法有文献阅读（包括医学、公共卫生资料），并观看电影和视频，进行结构分析，审视社会和环境危机的不可理解性，研究根深蒂固的意识形态，明晰自我认同是否是造成我们共同"疾病"的根本原因。课堂鼓励学生通过书面、口头、创作等形式在各个学科之间建立联系，以培养辩证思维，开发与艺术相融合的新方法来进行思想变革。其核心是探索思考是否有超越苦难的可能性，是否是一种自我发现的过程，并且提出核心论题：苦难中取得成功需要什么样的未来思维？多感官实践课程则探索在艺术品中整合

其他感官形式的模式。通过理解感知中的认知过程研究在感官环境中制作体验的具体方法。通过实验、认知科学和有关艺术实践的指导性讨论，学生将审视作品内外元素和意图，探讨各感官渠道与激发体验的联系。课程侧重通过人类的敏感性和交流方法吸引不同情感水平的观众。课程注重认知和生理心理学的学习，识别本体感受、空间信息和时间在内的感官光谱，以及它们在多感官艺术品中的应用。课程鼓励学生寻找替代方法，探索通过作品将意图传达出去的感官交流方式。工作室为学生提供有关感官和装置艺术的科学读物，以及专家讲座和实地创作考察的机会。最后还有一门很有意思的课程，叫起源叙事。这门课是一个自我审视的过程，探讨我们自己的起源叙事，同时评论和质疑一部分致力于解决与艺术个人叙事有关问题的当代艺术家和理论家，并通过技术手段将叙事改造成创作中心。学生将开发与自己的经历有关的项目，同时研究和探索起源叙事模型。

数字媒体专业虽然是理论为主，但是理论需要指导实践并从实践中深化理论。因此，除了强大的理论资料储备，数字媒体专业同样配备了不亚于实践型院校所配备的实验条件，如 3D 扫描、摄影工作室、装置艺术实验室、特效采集室、机器人实验室、钻床车间，以及各种工具、电子元件、焊台、测试设备，以及数不胜数的全套软件和实验条件。这一切全面的硬件和资源配置都是为了学生能最大程度地夯实基础实践和操作技能，为理论的深化提供强有力的保障。

在罗德岛艺术学院数字媒体专业，学生可以通过协助教师研究发展自身技能，并获得一定的助学金。专业还提供给学生策展机会，包括学院和周边地区的展览馆。学院同样支持并资助那些创新或处在发展中的作品，以及开拓性的专业研究实践。研二的学生可以申请讲授自己的设计课程，不仅将自己的理论传达给低年级学生，同时让自己明确整个理论体系的优势和不足。最后，学校每年还会评审美术作品集或独立创作，并为学生提供资金、场地、专家、奖项申请等方面的支持。这一切的措施和制度都是鼓励学生在各个方面能将理论通过不管是科研还是可视化的方式表达出来，支持学生的理论化实践，并最终通过各种锻炼完善和系统化理论体系。在罗德岛设计学院，实习不仅仅是提供信息那么简单。本着负责的态度，所有实习计划都会经过仔细审核，以确定其合理性，符合学生的学习过程、个人兴趣、未来发展。

数字媒体专业要求毕业年级学生"建立在理论指导的基础上，为可持续的艺术实践开发新的前沿方法"，属于方法论的维度。毕业设计可以采用多种形式，

包括实验游戏、表演、视频、装置、互动雕塑、创新设计等。

第五节　理论型数字媒体教育分析与本土化研究

理论型数字媒体教育通过探究数字媒体创作方法、观念、体系、社会关系等达到思辨上的深化。数字媒体是一门新兴学科，并且注重发展和创新，具有很强的实用价值。在这种以现实和应用为导向的创新创意、融合发展的态势下，往往人们会因其商业价值和时代性渐渐忽略了其哲学和思想作用。对于艺术性来讲，它是艺术和哲学门类当中的分支；对于社会性来讲，它又具有社会思想和伦理道德等层面的属性。在以市场和商业推动的应用型产业研究之外，数字媒体领域需要有一部分人对于方法论、思想、意识形态，以及一些具有指导意义却比较小众的重点问题进行思考。这些在方法和哲学上的思辨可以推动数字媒体内容和技术表达深度层面的发展。

数字媒体具有艺术性，但是又并不完全和纯艺术一样，不能作为一种纯精神化的物象进行研判。数字媒体的技术性、融合性、应用性都比较强，这就意味着理论必将无法完全脱离实证主义和操作。因此，数字媒体的理论需要对创作内容、社会表达、方法论、技术表达、跨学科等等方面进行研究。数字媒体的理论型培养需要让学生在熟悉且能使用相关技术和操作的前提下进行，也就是基于实践的理论研究。在实践的同时，学生需要大量地阅读和学习艺术、历史、社会相关理论，从中进行分析和思辨。数字艺术本身的理论并不是很多，甚至很多概念都还没有成型。数字媒体的理论完善也即是建立在相关学科的理论关联之上，通过实践进行凝练和创新，发展出具有数字媒体特性的成果。

数字媒体的产业型培养需要广义上的知识学习和能力储备，理论型也一样需要针对性的指导。在学科规划上最好采取多样化和个性化兼顾的培养模式。理论型相比产业型显得较为抽象，且没有市场这个大环境作为显性指标。因此，教学上需要教师进行专业化的理论引导，并且带领学生在图书馆、博物馆、美术馆进行理论方面的实地探究。在初期适合采取集体学习，并以布置任务的方式让学生有练习的机会，这是知识讲述阶段。但是，理论不在于死记硬背。在学习理论的过程中，专业同样适用工作室自由培养模式。但是和产业型工作室不同，这里更多的是讨论、分析、评判、思辨的场所，目的是最终设计出一套创新且成熟的理

论方案。理论注重思辨，思辨则在于对主题的深度挖掘，最终指导创作的思想变革。另外，并不是提出理论就是成功。学生需要通过实践创作或研究进行理论的验证，即"实践是检验理论的唯一标准"。在实践中理论会得到优化和升华，完善的理论还会反作用于实践，起到理论和实践相结合，互相生长的作用。这是数字媒体理论型教育应该实现的培养目标。理论和实践的综合研究是培养的核心。

围绕着核心，其他相关的课程需要配合。这里包含几类课程划分，一种是基础理论和技术实践课程。一般基础理论是数字媒体本身特性决定的必须接触到的理论，比如媒体艺术史和语境批判理论等；技术实践则是进行创作所必须掌握的技能创作课程，比如沉浸式体验和声音视觉等。另一种则是专题课，这些课向全年级开放，不存在进入等级，是培养学生在基本理论之后进行针对性理论深化和提升的课程。也是基于这些课程，学生将发展出自身的理论特点。这些课程包括对自身性、未来思想、起源叙事等的研究，以及一些实践主题课程，比如多感官体验设计。在学生具备一定水平后，还可以设置一些提升课程，即需要教师评估，确定学生基础已经打牢，可以进行拓展的课程。这些课程可能涉及比较专业和综合类的知识，比如互联网艺术批判、技术景观、声音实践等。最后则是对于精英学生开设的独立学习项目，不仅需要教师许可还必须成绩达到优秀。这类学生将在专业老师的特别指导下开展拓展性课题研究，以自己的兴趣为主导，进行创新和突破性的高水平理论研究。以综合能力为核心进行多方位的全维度培养体系建设可以保证不同程度的学生都最大化自身的能力，并且获得与之匹配的学习效果。同时，在基础扎实的前提下，充分发挥个人的风格，从不同角度对主题进行深挖。配合实践创作和研究，学生的理论观念将和创作、社会、生活紧密相连，具有实践性和指导性。

最后，学校在支持学生社会实践和创新的路径上需要针对理论型培养进行特别规划。理论的核心在于思辨，因此理论型专业实践更多是艺术领域和研究领域的主题。因此，实践应该更多地对标于策展和艺术创作的观念项目，或者文化研究、社会发展研究、意识形态研究等科研型项目。

综上所述，理论型数字媒体教育培养在于思辨，并且一定要在实践中凝练理论。相比商业和应用，更多是在内容表达和技术使用中的思想表达，目标则是指导创作方法、技术表达、意识形态、社会文化发展、哲学思考等方面的建设，并且能够通过实际创作验证以上理论的社会价值。

第四章　通识型数字媒体教育

本章将主要介绍通识型数字媒体教育，所涉及的院校如下（见表 4-1）。

表 4-1　本章所涉及高校

通　识　型	
麻省理工学院	芝加哥艺术学院

"通识教育是当今教育中最流行的词语之一，但人们对通识教育的通俗化和庸俗化理解消解了它真正的价值和意义，现实运作中的形式化和技术化蜕变使之形同虚设。通识教育的真正目的在于形成融会贯通的知识，为每个人的自由发展奠定基础，它是通向自由人联合体的必由之路（倪胜利，2011）。"

这是教育学专家倪胜利教授对于通识教育问题的表述，也暴露出目前高校中数字媒体教育通识化建设所存在的片面性问题。通识教育不能仅仅以字面当中的"通识"二字将其理解为广泛的认识。通识教育的初衷在于"融会贯通"和"自由发展"下的可能性，是以开发学生主观能动性和最大化教育体系中的潜力而存在的一种新型教育模式。"融会贯通"要求学科建设一定要体系化和融合化，而不是一味地追求广度；"自由发展"要求学生的主观能动性。

在国际上通识型教育是最区别于传统教学模式的形式之一，其革新性远比一般认知中开设通识课程的理念更加复杂和全面。并且通识教育特点有其相对应的培养目标。这一培养目标并不适用于全部类型的教育定位。因此，深入通识型教育特性，研究与分析国际成熟的通识型数字媒体教育建设案例，分析其理念和细节，有助于合理规划和建设国内数字媒体教育体系，以实现针对性与自由发性兼顾的人才培养目标。

第一节　通识教育与数字媒体人才培养

通识型教育是国家素质教育发展的重要一环。在新时代的发展之下，为了改革创新，促进多学科融合，在高校推行以专业为主、多种通识型选修课为辅的教育模式。数字媒体教育是创新产业和社会建设的重要一环。"十四五"规划中特别强调数字化对于中国未来质量发展的重要作用，强调数字强国的建设。

数字媒体教育作为数字强国、全媒体社会建设体系里重要的一环，拥有其独特性和发展性。数字化从 20 世纪 50 年代随着计算机的出现开始崛起，随后工程融入人体工学设计，出现了触控笔和鼠标等感官输入界面。再之后，出现了图形化界面和软件，促使人们在排版和图形设计上逐渐追求以实用性为基础的美学性，并且用户体验相关的心理学融入了数字领域。再加之计算机媒介的强大，计算机变得不再专属。通用化的作用下，数字的媒体化概念逐渐形成。这也促使了数字媒体除了功能之外，更加注重用户的感受。设计也正式从工程和工业设计独立出来，同时交互设计也被提上了市场。心理学、行为学、社会学、传播学融入了数字媒体开发和创作领域。到了 20 世纪 90 年代，随着网络的大众化和实用化，通信技术的突飞猛进，基于网站的图形化界面和交互需求，数字媒体设计进入到了鼎盛的发展时期。数字媒体技术和设计以并驾齐驱、相辅相成的态势合力推进着数字媒体产业的发展（见图 4-1）。

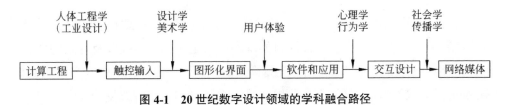

图 4-1　20 世纪数字设计领域的学科融合路径

到了 21 世纪初，移动手机使整个数字媒体时代继网络时代之后进入到了移动时代。截至 2016 年，全球 95% 的人口生活在移动蜂窝网络覆盖的地区（International Telecommunications Union, 2016）。最大的移动设备用户群体为 18~29 岁（Pew Research Center，2017; Poushter，2016）。基于行为学和认知的交互设计变得越来越重要。之后，随着人工智能的加入，神经科学又间接地影响着数字媒体智能算法的革命，催生出的定制化设计强调设计者从用户心理和需求的

层面深化体验。2010年以后，VR、AR、语音、体感界面又继续把数字媒体扩展到力学、光学、化学（气味合成）、生理心理学等多感官自然界面可能涉及的相关学科，这些学科不仅在技术上形成了融合态势，也在设计上提出了新的挑战（见图4-2）。而在数字媒体艺术领域，更是以自由创作为主导，在创作题材和社会思辨层面融入了广泛的广义跨学科领域。

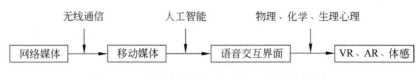

图4-2　21世纪初数字设计领域的学科融合路径

　　除了技术和媒介的发展，在数字媒体设计和创作方面，人文和自然科学之间的融合也越来越广泛，这其中一个重要的环节就是"人因体验"。例如，在数字媒体创作中一个越来越关键的特性"交互性"促使作品和受众之间的关系变得越来越丰富、越来越紧密。数字媒体创作的早期实践中，这种交互性不管在艺术层面还是设计层面已有体现，但是由于技术和媒介的局限，作者们努力运用有限的媒介进行产品需求和作品理念的现实化。如今，信息的发展促使媒介扩展，变得多样化。但是，丰富的媒介导致学习成本的提高、对于作品中"以人为本"创作的忽略。渐渐地，国际数字媒体领域意识到，这种重形式忽略深度的创作已经偏离了数字媒体艺术设计的美学路径，导致审美和需求的片面化，这在艺术创作领域尤为明显。

　　因此，当国际回归创作本源思辨的时候，人们发现数字媒体的形式化仅仅是媒介和物象的存在，而真正应该探讨的本源应该是作品的目标以及受众的理解。形式是在具象化阶段促使作品目标与受众理解之间形成良好映射的媒介。基于本源的回归，在数字媒体创作上，业界开始注重对于作品端所涉及的哲学、美学、艺术史、设计史、社会学、人类学以及可持续发展、人权、自由意识等主题的重点研究，与此同时不忘将心理、认知、生理学、脑科学，以及相关的非语言心理治疗学科融入研究体系。并且业界意识到，在以人为本的人因体验设计中，这些学科并不是线性存在的关系，而是包容存在的关系。因此，通过不同学科之间组成团体进行创作的传统合作模式，并不能让项目以一种融合的方式进行，不仅沟通成本提高，各学科之间的良好嫁接也不能保证。我们需要的是同时具有多学科

知识储备的融合性人才，重点在于其可以通过多学科的融合贯通寻找到完美的学科融合方式。当把握好作品端和受众端同领域和跨领域相关学科融合方法后，其中的映射关系自然而然就得以更好地建立，在理念深化的同时，探索理念和人心之间的"共情"。当这种映射关系确定了之后（比如某些共性情感或共性体验），通过寻找合适的数字媒体媒介，准确将这种映射关系具象化，实现"人因体验"（见图 4-3）。

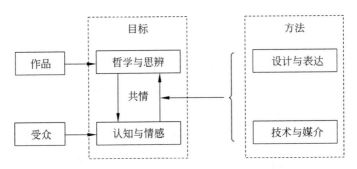

图 4-3　基于人因体验的数字媒体创作框架

在人因体验日益被国际数字媒体领域重视的形势下，随之而来的另一个关键环节就是"评估"。这是典型的一个伴随着人文和自然科学融合后步入转型的领域之一。得益于人因体验，数字媒体内容创作实现了在受众认知层面更合理的传播。但是创作的实际效果是否真正如作者预期？传统通过问卷和观察等形式，是否真的可以全面评估出认知传播效果？随着数字媒体领域的学科融合浪潮，在生理心理学和脑科学介入后，大部分国际学者认为这两个问题的答案是"可以"、但"不全面"。传统评估方法具有宏观性、区域性、延时性，主要表现为在某类群体中对于整体创作内容的评价，并且得出评估结果需要一定时间的观察和分析。

在精细化生活和定制化设计日益强化的今天，传统评估方法显然不够。首先，我们无法对于内容中的某个元素进行评估，纵然知道整体效果的不足，但是也不知道重点是哪些元素导致了这种不足；另外，过长的时间周期也不利于产品或者创作的推广。除此之外，根据认知心理学和脑科学的研究结果，人们在众多同类型产品中选择其一时（比如消费），95% 都是由潜意识决定（Pradeep, 2010）；在艺术欣赏中，是否能产生"共情"主要由经验认知所决定，其中逻辑参与度并不高，这也是一种本能的感性行为。很多时候，这种感性的震撼是复杂的，意识不到的；

即使能意识到，可能也无法全面表达，或者无法在欣赏结束后通过调取记忆很好地还原细节，或者无法很好地将这种感性理解通过逻辑转移叙述出来。

于是数字媒体的精准量化评估方法诞生，以解决以上问题。这是生理心理学融入创作研究的结果。精准量化评估主要通过一些生理传感器，在受众接受内容的过程中，实时监测受众对于各个元素在各个时间所产生的生理变化。这些传感指标可以是眼动、心率变异性、皮肤电阻、脑电、呼吸、血氧等。这样做的目的是我们承认逻辑转义在很大概率上会导致感性传播结果的表述产生偏差。因此，在科学家和设计师、艺术家配合之下，通过这种屏蔽逻辑机制，直接观测内容所引起的生理信号变化，结合生理心理学，评估心理和情绪。结果则是在自然科学的协助下，艺术家可以实时知道哪些元素引起了受众合理的情感反馈，哪些元素没有达到预期设计效果，从而进行设计改进。但是，精准量化评估无法进行大规模的拓展，并且量化层次相对有限。因此，受众个体要尽量选择能代表受众群体的典型用户。最终，在传统评估方式以及量化评估方式的配合下，西方的媒体内容评估机构得以发展壮大，致力于为成千上万的数字媒体生产和发行商节约推广和二次设计成本。

除了在评估上带来的发展，生理心理学的加入还开创出了一种新的交互模式，即认知交互（见图4-4）。传统的数字交互大部分以行为学交互为主，即人主动进行行为，数字媒介接收后进行反馈。其中人是具有主动性意识的。而在认知交互中，这种互动不表现在行为学上。最直观的体现就是在观众看来，互动的参与者没有明显的肢体行为。实际上，所有的互动基本上都在参与者的认知空间中完成。生理传感器可以反馈用户在各个时间下的生理变化，从而测定出其心理状态，通过改变媒介状态来引导用户进入另一种心理生理状态。这类似于一种心理引导或

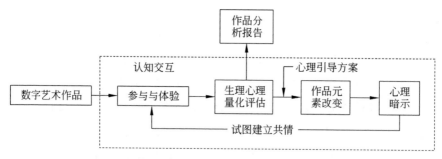

图4-4　认知交互设计标准框架

非语言心理治疗，用户在其中缺乏主动性意识，更多的是本能意识的参与。人也不再是控制者。实际上，设计师会提前给定作品一套心理引导方案，让作品通过评估参与者状态，一步一步引导其进入某种意识。其目的一般是产生"共情"或者传播某种哲学体验或美学经验。

通过以上的案例我们可以发现，如今人们在谈论数字媒体学科融合时，融合方法成为了焦点。以学科合作进行片面的学科融合并不能在创作发展上促使质的飞跃，因为我们忽略了其中"桥梁"的重要性。因此，行业需要一种可以掌握知识之间相互关联性的新个体，即具有跨学科能力的专业人才（Nicolescu, 1996; Kockelmans, 1979; Augsburg, 2014）。而真正意义上的融合性人才或者说全媒体人才需要"通识"，以便更准确地找到那座"桥梁"。但是，人的学习和经验积累是需要时间和空间的，理想化的通识是乌托邦、不现实的。所以，如何进行通识型数字媒体教育研究？其教育理念和方法应该怎样定位？是否还能延续传统的高等教育模式？这都是在新媒体广义融合时代需要探讨的重要问题。

第二节　通识型数字媒体教育建设理念

通识型数字媒体教育的培养更注重理念和思想，而并不是知识的固化。学科定位更多地讨论要培养什么素质或思维的人才，而不是培养什么产业的人才。通识型媒体探究融合和创新，这种创新是老师和学校都不可预见的，具有极大的发展性。而数字媒体教育的核心之一就是引出这种创新潜力，使得学生有能力剖析与社会和产业相关的综合性复杂问题，培养表达理论创新与实践的能力。

综上所述，数字媒体教育算是教育体系里的一个独特且包容性极强的分支，也是通识教育可以发挥极大作用的学科之一。其特点是所有课程几乎均有涉猎，包括理论、技术、艺术、设计、社会学、生物、物理、化学、心理、哲学、文学、音乐等等。但是，人的精力是有限的，不可能在短时间内同时掌握这么多学科。因此，通识型教育的最大特点就是选修和自由，学生可以根据自己的兴趣和特点选择自己感兴趣和自己擅长的学科组合成一个体系。从体系中，学生将会发现自己的一个主线，并且遵循着主线进行广义融合学科之上的创造和创新。

通识教育的选修和自由的属性注定了数字媒体教育不会像产业型、理论型、

科研型一样，通过某一特定侧重点去培养学生能力。特定的能力仅适用于特定环境；因此，当环境发生变化时，特定能力就会贬值，因为它们不适用于其他专业环境（Balcar et al., 2014）。瑞琴和萨尔加尼克将能力定义为"通过调动心理先决条件（包括认知方面和非认知方面），在特定环境中成功满足复杂需求"（Rychen et al., 2003）。根据这一定义，"特定环境中的复杂需求"是一个不可控和不可预知的变量，无法在高校期间确定一个具体的技能和知识体系进行培养。因此，利用"通识"教育，学生有可能发挥最大的个人潜力和可能性，并通过集体协作，解决特定环境中的复杂需求。在通识培养中，学生有可能走上任何一条自己为自己定义的路线，学校更多的作用可能是提供资源、路径、指导。学生可能会走上市场商业，可能会走上理论研究，也可能会走上产业研发。但是不管怎样，他们都会具备两个特点，就是"自主"和"创意"。通识型数字媒体教育是激发创意的最佳教学方法，它不强求某一发展路径，甚至不需要学生在毕业之后从事数字媒体相关的职业。国际通识型数字媒体专业普遍坚持创意层面不应该有任何既定限制，天赋和探索精神在其中扮演着比知识本身还要重要的角色。教师在其中的作用完全是"引导"和"给予建议"。教学秉承以学生为中心的精神，让学生作为教学的主体（唐文，2009）。并且，通过这种开放的方式，教师本身可以塑造学生，同时自身也会被这种方式塑造（Veletsianos，2010）。这是一种双向受益的构成。但是必须注意，开放式的培养方式适合于在广义融合下的发明创造，而不适用于必须在既定属性下的培养目标，比如产业规范或者要求固定基础知识的理论研究。

当然，完全的自由和只重视课程的多样性建设会让通识型数字媒体教育产生一系列风险。往往人们会错误地试图将自由开放性定义为一个统一的实体，但实际上它作为一个框架更为合适。虽然这种多样性可能是一种优势，但是如果它变得过于广泛就等于变得毫无意义，这种多元性也就变成了劣势。因此，开展通识教育需要我们确定正在探索的主题，以及相关的背景。第一，"自由"会使还未心智成熟缺乏行业经验的学生，在定性前选择过多耦合性不高和确定性不足的课程。这会导致学生在中期或者最终阶段迷茫；到时再转型为时已晚。这是时间成本和试错成本所不允许的。第二，如果课程只看到"通识"中的广度，而没看到"通识"中的核心（培养综合能力），那么很有可能让各个课程之间形成孤立态势，

最终没有办法"融合"。首先，专业里课程体系的建立需要时刻把握"融合"这一关键词。"融合"促使课程和课程之间可以在任意尺度上进行衔接；其次，师资上需要配备兼并包容，并且了解全学科，还要有自己擅长领域的人才。师资是具有挑战性的一环，没有强大实力和基础的院校很难做到这一点。如此配置的目的在于在开放式选择中给予学生恰当的引导，避免学生因为迷茫或者不定性而浪费时间在不同方向课上。

因此，通识型的教育模式也需要相应的策略。通识型数字媒体教育的原则是允许学生可以像套餐一样自己定制学习路径。学校需要在框架之下进行通识课程的广度安排。通识型数字媒体建设的特点是可以存在多种互相耦合的培养框架。框架是确定的，但是框架内的课程可以是不确定的和多样的。这样既保证了针对性，也不会失去综合和全面性（见图 4-5）。

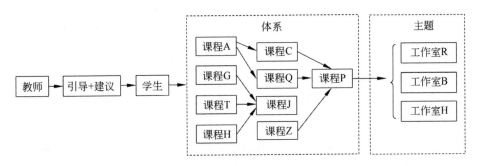

图 4-5　通识型数字媒体学习路径示意图

另外，通识教育不等于生活技能或兴趣训练，也不是职业教育。通识型数字媒体教育的目的是培养综合性数字媒体人才，符合数字媒体的学科融合规律，训练学科融合的技能和理念。虽然广义融合当中存在着自由跨学科属性，但是对于教育，在学生没有足够经验和行业基础的情况下，需要有目的性地、专业性地培养社会和产业需要的综合人才。在框架之下，如果设置生存技巧、烹饪、爵士舞等课程就显得意义不大。这些可能会帮到数字媒体创作，但是效力可想而知。虽然也能称之为"通识"，但是如果把大学中的"通识教育"过多定义到这一广度层面，未免失去了综合型专业人才的培养意义。这类型课程笔者认为更多地应该归为兴趣小组，或者兴趣类通识课程。

第三节 通识型数字媒体教育课程建设

通识型数字媒体教育总体上是自由化和个人定制化的，但是这不意味着没有规则。这里一样会分为年级，以及必修课、专业选修课、一般选修课等。虽然通识型数字媒体会有专业名称，但是一般专业名称的包容性都会比较强，最大限度提供通识型教育以包容性。

通识型数字媒体教育课程建设的一个关键词是"体系"，而不是"专业"。体系的建立保证了知识的"融会贯通"，通识保证了学生的"自由发展"，在具有实际价值的前提下发挥学科融合的创新可能性。

基于体系的课程设置并非易事。通识性教育由于打破了专业的限制，使得其课程涵盖的范围无限延展，通识边界变得模糊。这使得体系的建立要涵盖极为广泛的学科和课程，但是课程之间又必须连结。因此，首先通识型数字媒体教育课程不仅仅是所谓数字媒体课程。这里的课程将覆盖整个大学所有院系、所有领域的课程，以提供最广泛的融合性课程库。

但是，如果仅仅提供课程给学生自由选择，大概率的培养结果会是杂乱的，无法实现专业人才的塑造。因此，还需要两项措施来进行支撑，即"路径"与"桥梁"。"路径"体现了一种限定性和引导性，但是这并不和"自由发展"违背。在西方以通识型数字媒体培养的典型代表学校麻省理工学院和芝加哥艺术学院中，老师除了教授专业知识之外，还需要善于观察学生，并对学生的实际情况进行评估。时刻根据学生的具体情况，在符合学生意愿的情况下，对其学业生涯进行建议，以求配置的课程、实践、研究可以最大程度符合学生志向和其自身特点。也就是说，每个学生都会有属于自己的一套专属的"课程套餐"。而在芝加哥艺术学院，这种定制化更为突出，芝加哥艺术学院的学生不会隶属于任何专业，院系和专业存在的目的只是提供相应的课程体系和领域规划，学生可以在老师的建议下规划各种自定义的学习路径。在麻省理工学院，学生也仅仅在大二才进入专业学习。进入专业后，学生也仅仅需要遵守学校总体课程体系框架，其中的专业课程有很大的选择自由度，并且跨专业课程的比例相对较大。它们共同点就是在学习路径的指导下进行极具个性化的课程学习。另外，由于课程的选择已经自由化，这必然导致课程和课程之间如何有效融合的问题。这就需要"桥梁课程"的辅助。

桥梁课程需要配置本身具有极强融合性思维、能力和有经验的老师，他们本身应该是融合性教育的继承者，或者是具有成熟融合性实践经验的行业专家。他们可以通过分析学生学习路径上的关键课程，与学生进行沟通，从课程属性、内容、认知、志向、能力等方面给予学生将多门学科融合起来的方法论教育，并布置一些融合性实践项目以锻炼学生融会贯通的能力（见图 4-6）。

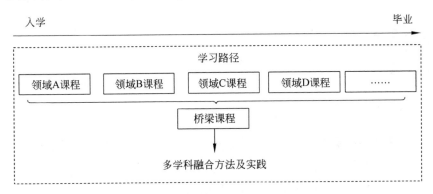

图 4-6　学习路径和桥梁课程的关系及作用

通识型数字媒体教育的最终目的是培养具有扎实专业能力，同时具有极强融合创新能力的人才，在实际意义上推动产业或者创作的发展。因此，最终通识型数字媒体教育应该将综合工作室类课程的比例扩大。甚至这种综合工作室可以不限定在本专业领域内，以某一个社会主题或者重大问题为基础，通过搭建跨学科团队的形式开展。综合工作室可以以主题进行划分，集合全校所有对主题感兴趣，并且自我认定可以为主题做出贡献的学生。不同学习路径下，侧重点不同的学生在共同通识性意识的培养下，通过通力合作，以创新的方法解决一个实际问题，不仅可以更加深入地将各自的侧重领域在实际情况下融会贯通，以进一步升华通识型培养的效果；还可以发挥强大的融合性人才集群优势，在学校阶段为解决重大问题做出贡献。

综上所述，通识型数字媒体教育的课程设计已经突破了专业框架，可以说是一种基于高等教育机构整体的教育体系改革。在通识的特性下，专业本身的权威性被降低，体系观念提升。相较于其他教育体系，真正的通识型数字媒体专业培养是一种从底层重新规划的创新型教育模式。学生也不再仅仅隶属于数字媒体领域，他们是独特的、个性化的、综合性的。在通识型教育体系下，学生将在广阔

的知识海洋里探索自己的学习路径，在专业教师的指引下实现能力和兴趣的最大化。可以说每个学生就代表着属于自己的一个专业，毕业生将会在自己倾向的行业中发挥出极强的综合素质。

第四节　麻省理工学院——自由化与体系化融合

1. 学校简介

在通识型数字媒体教育的范例中，麻省理工学院是最具代表性的高校之一。虽然麻省理工学院以自然科学和工程闻名于世，但是它的其他学科同样具有世界顶级的实力。尤其是艺术设计，在 QS 艺术设计排行榜里麻省理工学院排名第四。麻省理工借助强大的理工科背景，在技术和艺术的结合上几乎做到了极致。著名的麻省理工学院媒体实验室（以下简称"MIT 媒体实验室"）通过在技术、材料、方法上的创新，实现了数不胜数的设计产品和试验，有些可以为社会和产业带来革命性的改变，有些在艺术装置上体现了极强的科学美学性。

麻省理工学院的通识型教学特色是由于最初在创校之时就使用研究室教学模式，并一直沿用至今。目前麻省理工的专业和课程体系依然能看到明显的专题研究性质。麻省理工学院一共有五个校区，32 个部门，最初是以科学和工程立校。在长期发展中，麻省理工学院拓展成为融合经济、社会学、建筑学、艺术设计、哲学、语言学、政治学、管理学等诸多学科为一身的综合性大学。

麻省理工学院的通识型培养不像国内作为一种专业之外的辅助性培养策略进行。其将"通识"作为主要培养策略，贯穿整个麻省理工数十个专业。这种通识型培养方式在国际上具有前沿性和独特性。

2. 数字媒体相关专业

在麻省理工有两个与数字媒体相关的专业：一个是在人文艺术与社会科学学院下的比较媒体研究；另一个是建筑与规划学院下面的媒体艺术与科学（见图 4-7）。

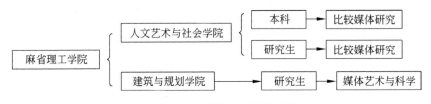

图 4-7 麻省理工学院数字媒体相关专业

虽然比较媒体研究专业的名称里没有出现数字或者艺术，但是它实际上是依托于通识型培养，不以专业物象而是以专业理念作为命名规则的学科。从广义的角度来讲，比较媒体研究是媒体技术及其文化、社会、美学、政治、道德、法律、经济影响的所有相关研究。学生需要接受跨学科的思辨方式，并且学习所有媒体特性以及不同媒体之间的共享关系和共享属性。麻省理工学院比较媒体研究的培养目标旨在探索各种媒体特性、关系，及其在教育、娱乐、传播、政治、商业等行业中的应用。同时，借助麻省理工和政府、商业、工业领域建立的强大科研合作网络，专业提供学生与其他国际知名企业和媒体公司的合作及实习机会。同时，也是基于合作网络，麻省理工不乏一些顶尖行业专家和教授作为老师指导学生或开办专题研究课程。由于学习是不受限制的，是可以跨上下文、时间、主题、人员、技术进行的 (Crompton, 2013; Laurillard, 2007; Traxler, 2010)，麻省理工学院大量的课程采用线上和线下、现场和虚拟的形式展开。学生可以通过手机和电脑进行远程或实地学习，使合作网络的教学效力最大化，充分利用专家资源，提高学习效率和广度，节约学习成本。

媒体艺术与科学专业是著名的 MIT 媒体实验室提供的硕士学位体系。MIT 媒体实验室成立于 1985 年，致力于在不受传统学科的约束的条件下，集设计师、工程师、艺术家和科学家努力开创新技术和新体验，改变生活、社会、环境。MIT 媒体实验室提倡跨学科的研究文化，将不同的兴趣和调查领域结合在一起。与麻省理工学院的其他实验室不同，MIT 媒体实验室包括广泛的研究议程和媒体艺术与科学的研究生学位课程。教师、学生、研究员共同开展跨学科项目，包括社交机器人、物理和认知假肢、新的学习模型和工具、社区生物工程以及可持续城市模型。艺术、科学、设计、技术在协作和设计的环境中相互融合。

3. 比较媒体研究专业（本科）

麻省理工学院的比较媒体本科专业（见图 4-8）虽然在课程的属性上分为游

戏和交互媒体、电影电视、媒体文化、媒体教育，但是其核心目标是培养学生理解现代媒体相关的基础理论、方法，掌握媒体创新所需的技能，洞悉媒体美学与体裁，理解社会、文化和媒体组织之间的关系，探究媒体、交流、接收者以及用户之间的相互作用。

图 4-8　比较媒体研究本科课程路径

麻省理工学院的比较媒体专业，不限定产业，仅体现理念，注重在"比较"之中，融合所有媒体的可能性。在这个体系中，专业的界限已被弱化，学生可以从所有课程中自由选择并构建最能满足其独特兴趣的专业。在麻省理工学院的比较媒体专业中，课程所涵盖的方向大概可以分为四类：游戏和交互媒体、电影电视、媒体文化、媒体教育。但实际上这四类仅仅是按照传统学科分类划分，其中的门类并不是分离的。学生可以自由组合比如游戏和媒体文化、电影和媒体教育、互动和电视等等，或者融合三种以上的门类开创新学科。我们可以在通识型教学中看到全媒体人才培养的未来路径。

本科阶段，麻省理工的通识课培养方案针对全学校全专业，研究数字媒体相关专业的课程设置在很大程度上反映了麻省理工学院的整理课程建设。麻省理工学院的所有课程分为一般性科目、学院科目、选修科目三类。一般性科目是所有专业必须要选择的体系，包括化学、物理、数学、生物四大门类的 6 个课程；人文、艺术、社会学三大门类下选择至少 8 个主题进修，其中 3 个主题要分别从人文、艺术、社会学的核心领域选择，其余可以从剩余 30 门关于语言、社会、历史、艺术、宗教、心理等主题中选择；再有就是必须在科学与技术的限定选修门类下

选择两门；并且参加 1 到 2 个实验室研究（根据体量决定）。当然，麻省理工还注重学生的身体发展，体育课在其中也是必选门类。

　　以上是麻省理工学院对于所有学生的共性要求。这些课程并不能套用国内通识课程的概念。在国内，通识课程是在专业课程体系之外的独立体系；而麻省理工的通识课程就是专业课程，专业课程也就是通识课程。如果学生选择了某个专业领域，那么他必须选择专业课之外的课程（也就是其他专业的课程）组成自己的一般性通识课程体系，不允许重复记录学分。而在这其中我们可以看到大部分课程建设都是以门类为框架，在其中学生可以自主选择要学习的具体课程或者参与的研究。这就贯彻了以综合专业能力为培养目标，其中的侧重方向可以自由选择的通识型教育观念。

　　在麻省理工学院，四年的培养有总体的要求，而学生在每一学年具体学习什么课程则是由建议性规定、指导老师、学科规划小组辅助学生确定的。比如，第一学年，学生主要以基础课程和一般性通识课程的学习为主，重在夯实基础；第二学年学生则正式进入到专业课的学习，并且可以开始加入实践研究；第三学年学生更多的是高级技能的训练以及个性化技能的提升，以探索综合解决方案和创新实践能力；第四年学生则是在全面定位自己的专业风格之后，参与实践或研究，实现毕业论文或毕业作品。

　　在专业的选择上，和其他学校不同，麻省理工学院的学生在第二年才选择专业方向。这也是学校为什么要规定一般性通识课程框架，且涉及自然科学和人文艺术的所有门类。学生在大一时全面了解和选择若干框架课程之后，将在自然科学和人文艺术领域有一个全面且符合自己兴趣的概观。类似于背景研究，只有在充分了解了所有学科之后才能真正知道自己最适合走什么样的路。学生所选择的专业可能和当初入学时的设想不一样，但却是在充分论证之后的成熟结论。这是基于学生的自然认知规律所制定的人性化教育方案。

　　第二年学生正式进入到了专业学习。以比较媒体专业为例，除了继续一般性通识课程的学习，专业课程主要包含专业课和限选课两大类。专业课又分为引述性课程与媒体实践与创作类课程。

　　刚进入专业学习阶段的学生需要对专业有一个全面性的了解，树立专业自信，奠定基础专业意识，这是引述性课程的初衷。国内很多专业也都会在专业之初设立引述类课程，比如《数字媒体导论》。在麻省理工学院的比较媒体专业，引述

课程也是如此，称为《媒体研究导论》。这门课概述了传播媒介对现代社会、文化、政治、经济的影响，并将思辨与不同媒体实验相结合进行比较媒体分析。其中涵盖的媒体包括广播、电视、电影、印刷、数字等。主题包括媒体的性质和功能、核心媒体机构以及转型中的媒体等。

媒体实践与制作类课程是数字媒体专业的核心，不管是应用型还是理论型。一般情况下，专业都会根据专业和方向制定必修课。但是在麻省理工，专业课的设置一改常态。比较媒体研究专业不以固定专业或者方向，而是以领域作为细分，其中涉及游戏和互动媒体、电影和电视、媒体文化和教育等领域。

因此，在导论课结束后学生将可以进行专业课的选择性学习。这里专业只规定了框架（普通专业课、论述类专业课、研究类课程）。普通类专业课可以在游戏设计方法、短视频纪录片、公民媒体协同设计工作室、学习型游戏设计与开发、数字化文本、创造与想象、计算和表达工作室、高级身份设计、数字人文、交互设计、制作纪录片中选择其一。

除了普通专业课，论述类专业课是学生学习生涯中的重点。论述类课程不仅仅只针对本专业，在一般通识型课程中学生也需要选择两门人文社科艺术类的论述类课程。因此，在比较媒体研究专业里，学生需要选择两门一般通识性论述类课程、一门专业论述类课程、一门研究型论述类课程。论述类课程的重点在于写作、演讲、论文。大学四年里，学生根据建议进度，每年完成一个论述类课程。在论述类课程中，学生不仅要学习知识，还需要对知识深入研究，并进行主观思辨，最终得出自己的理论结果。论述型课程一般都是学科的重点领域，具有一定深度。学生通过自己选择的方向，最终用成果证明在所选择的领域中收获了应有的知识技能和思考能力。

在比较媒体研究专业里，学生需要从社会法制和纪录片、媒体系统和文本、视觉设计、媒体和方法—声音、网络文化、交互式叙事6门课程中选择其一作为论述型专业课程。

研究型专业课则必须选择"当代媒体辩论"。课程通过深入讨论大众的看法和政策含义来解决当前媒体上的重要问题。学生使用多种观点通过分析构筑文本，并通过讨论和报告来介绍自己的发现。课程提倡从各种媒体形式、各种历史、跨文化方法论的角度探讨新兴主题（比如，盗版和知识产权制度、网络中立性、媒体影响、社交媒体和社会变革、不断变化的文化等）。学生需要探索这些问题的

框架、伦理、政策含义，并确定论证策略。教师则提供书面和口头上的指导，并带领实践。

总体来说这三类课程（普通专业课、论述型专业课、研究型专业课）构成了专业体系培养的主要部分。专业体系另一个部分则是限选课，类似于国内的专业选修课。比较媒体研究专业的学生要求在包含广告、游戏、教育、多民族文化、视觉、网络、虚拟现实、博物馆、社会媒体、媒体理论、编程、摄影、现代艺术、多媒体技术、电影、文学、性别文化、文化认同、信息政策等数十门限选课中选择6门进行学习。

最后是非限制选修课，学生可以根据自己兴趣自由选择，修满学分即可。

麻省理工学院提供给每个专业可供选择的课程总共有数百门。除去一般通识课程和选修课外，仅专业类课程，在比较媒体研究本科阶段就有100多门，涵盖计算与社会、教育、游戏与交互媒体、电影电视、媒体文化五大门类。

学习麻省理工学院课程体系的价值在于，我们可以从中发现以通识型教育培养构筑主要课程体系的方式。从麻省理工学院比较媒体研究的专业课程里我们明显看出，传统意义上的专业课在通识型培养建设体系中已经不复存在。更多的是从框架和体系定义学生需要学习的门类，而不是具体课程。这一点促使学生在系统化培养体系中仍然能发挥主观能动性，在兴趣的引导下提升独立创新和职业选择能力。同时，在麻省理工学院每位学生会在入学前参加评估，配套一份专属于自己的培养方案。并且，在每一次选课的过程中，都会有专业教师和指导小组给予学生意见和建议。因此，在整个通识型教育中，一切环节仍然是可控的和指导性的。在麻省理工，本科教育为四年，但是四年当中并没有强制性的非要完成哪些课程，即使课程是分阶段和难易程度的。学生更多的是遵循学习建议和专属的学习路径，并且在辅导老师的指导下进行自主规划。

4.比较媒体研究专业（研究生）

比较媒体研究除了本科阶段培养,还提供硕士研究生阶段的培养（见图4-9）。但是，研究生阶段的培养虽然继承了通识型培养的概念，在具体建设方面还是偏向于传统的专业型学科建设。考虑到完整性，我们仍然会从概览的角度介绍比较媒体研究的研究生培养策略。

比较媒体研究的硕士阶段培养注重复杂的媒体环境，研究多种媒体形式和技

图 4-9　比较媒体研究课程路径

术，涵盖书籍、手册、电影、社交媒体、虚拟现实、网络游戏等。同时专业注重研究国家、社会、公司、社区、日常生活等不同场景中新兴的媒体方式。研究生阶段，麻省理工采用工作室的形式进行教学，利用实践研究实验室来设计和创建媒体。在各种文化和社会结构的背景下研究媒体，并对其进行思辨，以增强媒体的社会价值。在研究态度上，比较媒体研究专业坚持以道德和批判性的态度进行研究和创作。

研究生的第一年主要用来传授经验和媒体研究的相关基础知识，紧接着是第二年的灵活学习。两年中每个学期都会包括每周一次的专题研讨会，邀请媒体学者、专家进行演讲，让学生可以从中接触到行业知识，并进行思考。最终毕业生将实现一篇硕士毕业论文作为课程的完结。

从课程安排上，我们可以发现比较媒体研究专业的硕士课程框架更像理论型数字媒体教育的培养框架。

第一年第一学期的课程主要有媒体理论与方法 I、工作室 I、专业媒体文本、专题研讨会。媒体理论与方法 I 对比较媒体研究中的核心理论和方法问题进行介绍，涉及理论的性质、证据的收集评估、媒体与现实的关系、媒体分析的方法、媒体受众的人种志记录、文化等级和品位、生产方式、读者群体和旁观者模式等主题。工作室 I 提供直接的项目开发机会，并强调知识的增长以及对技术技能的掌握。专业媒体文本对具有重要历史意义的媒体"文本"进行深入细致的研究和分析，这些文本被视为具有里程碑意义或能持续引起社会关注和讨论的主题。专

题讨论会使学生接触学者、专家、媒体制作者、政策制定者、行业精英，并通过他们了解媒体的前沿问题及观点。

第一年第二学期的课程主要有媒体理论与方法 II、专题研讨会、选修课、专业限选课。媒体理论与方法 II 对媒体核心理论和方法学问题进行更加深入的学习，涉及全球化、宣传和说服力、媒体变革的社会和政治影响、政治经济学和媒体所有权、在线社区、隐私和知识产权的制度分析、新闻和信息在民主文化中的作用等主题。专题讨论会则和第一学期相同。专业限选课要求从视频、艺术、技术、游戏、社会、交互、摄影、城市等 16 个主题中选择其一。

第二年第一学期的课程主要有媒体转换、专业研讨会、选修课两次。媒体转换通过分析媒体技术的形式和功能发展，解构其改变历史和时代的根本作用。

第二年第二学期则主要集中在论文的写作，这一年将由指导老师负责指导学生完成论文研究。同时，专题研讨会将会继续开展。选修课则变成了非必须学习科目。

从硕士课程的概览上我们可以发现固定的专业课在逐年递减，而专业研讨会却一直持续四个学期。虽然硕士阶段的培养不再延续明显的本科阶段的通识型教育，但是其中的理念却通过专题研讨会进行延续。专题研讨会以每周一次的频率持续进行，目的是给予学生各个方面不同主题的最新和最前沿的知识，提供学生与专家和学者直接交流的机会。学生可以在全面了解行业的同时，根据自己的兴趣进行关注点的倾斜，从中找寻论题和论文的研究方向。在和专家的讨论交流中，学生将针对性地得到自己需要的知识和思想。最终，学生将可以根据自己的兴趣，同时融合专题研讨会涉及的学科，进行开创性的问题研究。专题研讨会的本质是在学科框架下，让学生接触到各个门类的知识，通过自己的选择确定研究主题。和本科不同的是，学校需要让硕士生更加全面地了解相关知识和思想。因此，密集型的专题研讨会起到了很好的通识型培养的延伸效果。

5. 媒体艺术与科学专业（研究生）

媒体艺术与科学研究生专业（见图 4-10）是进入 MIT 媒体实验室的途径之一，学生的背景包含计算机科学、心理学、建筑学、神经科学、机械工程、材料科学等。媒体艺术与科学专业提供大约 30 门研究生课程，探索人机交互、通信、学习、设计、经营等等主题。MIT 媒体实验室是一个由设计师、研究人员、发

明家组成的机构。实验室在研项目多达 400 项之多，其中参与的学生来自各个领域。他们掌握学习和表达工具的制作、增强和自适应创新系统的开发、未来智慧城市枢纽设计等等前沿融合性技能。

图 4-10 媒体艺术与科学硕士课程路径

媒体艺术与科学研究生专业共两年，4 学期，是以加入研究组进行实际科研项目为培养方式的研究生专业，是通识型教育在科研上的体现。其课程体系打破了传统课程的框架。在申请媒体艺术与科学专业时，学生需要选择三个希望加入的项目团队，以便在研究生过程中参与实际项目。在科研项目的推动下，学生的主观能动性越来越强，并且通过这种能力的沉淀，学科本身内涵和实力也会得到多样性的提升（别敦荣，2019）。

媒体艺术与科学专业要求研究生完成 66 个学分的学术课程，以及 96 个学分的研究任务（通常每学期 24 个学分）。

学术课程包含必修的论文准备课程Ⅰ和论文准备课程Ⅱ，以及其他任意可选的学术类课程。论文准备课程Ⅰ面向一年级硕士研究生。课程由教师主导，在跨学科背景下，讨论和评估研究方案、新技术开发方法，以及风险应对策略等。在小组中，学生分享和评论研究构想，完善项目和合作机制。课程结束时，学生将选择自己的论文导师。在完成论文准备课程Ⅰ（或获得教师批准）后，论文准备课程Ⅱ旨在指导学生论文选题、确定研究方法，并开始准备论文研究计划。其他任意可选的研究生课程由学生和教师共同商议决定,以符合学生的兴趣和个性化研究主题。可选课程众多，部分课程会有相应条件限制。选修课包括创意设计、社会学、原型制作、技术开发，以及其他包括纳米生物、人工智能、宇宙学、心理学、系统集成、区块链、写作训练、社交媒体、情感计算、微电子、音乐、神经学、医学、哲学等互相交叉的主题课程。课程师资由教师、行业专家、研究员共同组成。为了实现资源的高效传播，课程采用线上线下相结合的方式开展。

研究课程实际上就是学生在研究团队实际参与的项目工作。学分由专业评委会根据学生实际工作成绩进行评估，每学期一次。

通常学生在研究团队负责研究项目的一部分。因此。在毕业答辩中学生的论文必须做到：（1）证明在本研究领域掌握了必要的技能和理论；（2）在所研究的学术领域做出了相应的贡献。

在整个两年的学历路径中，媒体艺术与科学专业学生应根据学位时间表完成研究生课程的所有要求。同时，相应教师需要负责通过定期沟通或会议，结合学生在论文准备课程中的成绩评估其学习进展情况。媒体艺术与科学专业的老师每学期会和进度落后的学生进行一次会谈以找出问题所在，提供帮助并确保学生完成规定的学习计划。

第五节　芝加哥艺术学院——打破专业边界的个性化培养

1. 学校简介

芝加哥艺术学院以灵活的教学安排和培养路径设计课程。这里虽然分为系和专业，但是和一般性的院系不同，它们仅仅是提供培养体系、专业定位、具体课程，并不接受严格属于本专业的学生。学校以通识型培养为宗旨，这意味着学生不再属于某个专业或院系，他们只需要在限定学分和建议的学习节奏下完成学业即可。也就是说学生可以自由选择任何专业的任何课程组成自己的学习路径。当然大多数课程的研习都是有相关要求的，比如需要先学习某些基础课程后才能学习高级课程。学校则会提供给学生各种研究领域的课程搭配建议。学生也可以以各个院系和专业的侧重点进行系统性的学习。

2. 数字媒体相关专业概述

芝加哥艺术学院为学生推荐了 7 种数字媒体相关的研究领域以及课程配置

建议："艺术与科学""艺术与技术研究""数字影像""数字传播""电影、视频、新媒体、动画""游戏设计""社交媒体与网络"。不同领域间的课程有重叠也有差异，构成了不同技能和知识的专属路径。其中，大部分课程由"艺术与技术研究"和"电影、视频、新媒体、动画"两个专业提供（见图4-11）。为了以本科和研究生培养为体系进行相关专业的梳理和分析，同时避免课程上的重复，本节内容将以院系而不以研究领域进行详述。

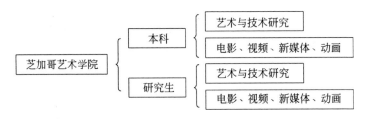

图 4-11　芝加哥艺术学院数字媒体相关专业

"艺术与技术研究"专注于技术作为艺术媒介的运用。该专业起源于1969年史蒂夫·沃尔德克建立的动力学学科和1970年索尼娅·谢里丹创建的生成系统学科。这两个领域的融合奠定了艺术与技术研究专业注重实践和实验精神的培养特色。与其他使用技术作为研究对象的传统学科不同，艺术和技术研究的教师和学生将技术作为媒介，探讨艺术和人之间关系的建立。艺术与技术研究专业制作的作品往往具有时间性、交互性、沉浸性、多感官性，并注重传统与尖端技术的融合创新。艺术与技术研究专业的课程可以大致分为：创意编程与机器学习、虚拟及增强现实与游戏、动力学与电路学、灯光、音频、生物艺术。艺术与技术研究专业还涉及若干探索性和理论性领域，如诗歌系统、嗅觉艺术、历史和理论。学生可以根据自己的兴趣在艺术与技术研究系中安排自己喜欢的领域搭配课程。师资方面，艺术与技术研究专业拥有跨学科的师资团队，注重多学科背景下的交叉融合，包括计算机科学、工程、机械加工、声音、光学、音乐创作、诗歌、生物学、表演、哲学、当代理论等。他们中大部分除了是专任教师，也同时是国内外享有盛誉的艺术家。教师充分利用跨学科环境中自由的模式教授编程、电子、制造、霓虹艺术、全息艺术、生物艺术、虚拟、增强、混合现实，以及其他综合性跨学科实践知识与技能。通过学习，学生将了解利用美学、社会、政治、经济力量开展创作并推动科技发展的途径和方法。领域方面，电子学与动力学专注于培养在现实物理空间中创作基于运动艺术作品的艺术家。这个领域专注于运动物体、

气动、机载系统、充气设备、自动机械（如机器人）、遥控装置和许多其他类型的运动作品。学生将学习电子、机械制造和编程，并实现从简单的动力学雕塑到复杂互动作品的一系列创作。机械加工技能可以帮助学生制造运动部件和物体；电子学技能可以帮助学生实现自定义电路来控制整套机械装置。编程学则侧重于开放式软件和硬件开发在艺术创作中的作用。学生会学习嵌入式设备和媒体应用程序编程，利用 openFrameworks、C++、Processing、Javascript、Python 等语言实现交互式作品，并且在自己创作的机器、媒体、系统中实现嵌入式控制器。虚拟现实、增强现实和游戏领域注重学习和探索虚拟现实、增强现实、游戏、模拟、沉浸式数字表演、装置以及其他相关的创作技能训练。音频领域将声音作为艺术形式，专注于探索音乐作品在广泛融合背景下的创作。照明领域注重在复杂环境下，利用光影实现艺术表现效果的方法理论。生物艺术领域注重从宏观和微观两个层面创造或操纵生命。在艺术和技术研究专业中，学生创作的作品通常包含生命有机体和系统，在这些有机体或系统中，生命和非生命是相互交织存在的。历史和理论领域通过教授艺术与技术的历史和理论，为芝加哥艺术学院相关专业课程提供着基础，这不仅影响着一般课程的知识体系建立，也影响着工作室、研讨会、讲座等相关教学。历史课程强调艺术家和技术之间丰富的、互补的、长期存在的关系。理论课程关注技术作为一种普遍存在模式所产生的当代问题及相关观点。最后，除了以上几个主要领域的课程体系外，艺术和技术研究专业的老师和专家们仍在不断尝试开发新课程、新方法，预测新趋势，力求满足新兴媒体的需求，开发适应时代发展、社会需求和可持续性新领域。

电影、视频、新媒体、动画专业支持并鼓励学生以激进和前卫的思维对媒体形式和内容进行实验。开放性的课程体系让电影、视频、新媒体、动画专业拥有强大的跨学科培养实力，这些领域包括电影、动画、装置、新媒体。同时，电影、视频、新媒体、动画专业注重在实践方面的落地性和可行性，这些实践领域包括博物馆、画廊、互联网、电影节、电影院、社区、音乐俱乐部、移动设备、表演场所。同时，电影、视频、新媒体、动画专业还经常和相关机构合作，带领学生实践公共和社区项目。对于研究生培养，电影、视频、新媒体、动画专业鼓励学生自由选择指导教师，并且和导师紧密合作，以学生自己的意愿、特点、目标为基础建立独特的学习计划。另外，电影、视频、新媒体、动画专业除了注重学生实践和创新的训练外，还注重作品的理论和历史研究深度。在这一方面，专业鼓

励并训练学生对个人创作、艺术家作品和一般性媒体作品中的理论和历史内容进行分析和解构。电影、视频、新媒体、动画专业拥有杰出的师资资源。通识型培养的要求促使教员涵盖实验电影、视频、媒体制作、2D和3D动画、纪实叙事、装置艺术、互动艺术、网络媒体等诸多领域。同时，国际知名艺术家、评论家、历史学家和策展人也会定期来校，进行每周一次的"前沿对话"。同时，电影、视频、新媒体、动画专业为学生安排了先进且广泛的学习和研究资源，包括设备、场地、合作者。比如，4K数码相机和电影设备、拍摄工作室、先进的混音套件、视频数据银行、个人高端编辑套件、视频数据库、美国领先的当代艺术家视频资源、吉恩·西斯科尔电影中心等。其中视频数据银行拥有美国领先的当代艺术家视频资源。吉恩·西斯科尔电影中心是美国首映式放映场所之一，致力于促进校友、学生和教员的学习、科研、发展，并提供场所，邀请国际著名电影人与学生进行面对面交流。最后，电影、视频、新媒体、动画专业在芝加哥艺术学院的当代楼中设有唐娜和霍华德斯通画廊，为学生和教师提供大量专属资料。

3. 艺术与技术研究专业（本科）

芝加哥艺术学院艺术与技术研究本科专业提供多样性的课程（见图4-12），

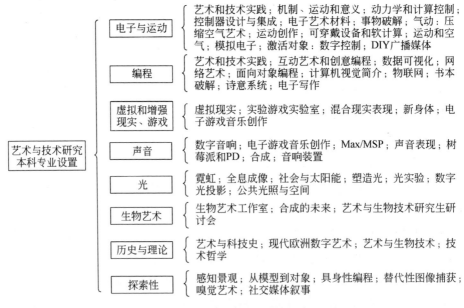

图4-12 艺术与技术研究本科专业设置的可选课程

以艺术的眼光看待技术，探索其作为一种艺术媒介所能表达和应该表达的美学和理念，以及技术与艺术的创作方法和思维方式。在艺术与技术研究专业，学生可以进入专业实验室进行研习，这些实验室包括虚拟现实、复古创作、动力学、电子、霓虹照明、生物艺术等。学生可以根据自己的审美需求和艺术眼光创作独特的创新性作品。因此，对技术作为创造性媒介感兴趣的本科生可以通过参与艺术与技术研究系的课程集中规划自己的学习和课程路径。

4. 艺术与技术研究专业（研究生）

艺术与技术研究专业的师生通常被称作开拓者或创新者，致力于创造新的审美体验，发明和实现这些体验所需的工具和流程。艺术和技术研究专业的研究生课程（见图4-13）注重对新技术探索、颠覆、融合、思辨。学生除了在研究生项目中选择导师并与之密切合作外，还可以选修与该学科相关的其他研究生课程，比如艺术和生物技术、表演互动、实验媒体、机器学习、计算机视觉、创造性编码、虚拟现实、技术哲学等。同时，艺术与技术研究系还为研究生提供了很多科研兼职工作，提供学生与教师一同工作的机会，比如部门助理、实验室技术人员、技术室技术员、助教、特殊项目职位等。部门助理与研究生协调员合作，在艺术与技术研究生群体中建立沟通机制。实验室和技术室助理负责辅助操作相关设备和工具。助教与教师合作，帮助学生完成课堂作业和工作室项目。

图4-13 艺术与技术研究硕士课程路径

关于研究生的研究项目，芝加哥艺术学院是以工作室的形式进行教学与指导。学生每学期除了从专业里挑选导师外，还将从芝加哥艺术学院的100多名跨学科研究生导师中挑选。最终，通识型指导和跨学科研究得以在此背景下顺利推进。

同时，来自艺术史、艺术管理和政策、艺术教育、视觉和批评研究等学术项目的教师也将担任研究生顾问，为芝加哥艺术学院研究生的项目提供更多的专业支持。

5. 电影、视频、新媒体、动画专业（本科）

电影、视频、新媒体、动画专业定位于以感知性影像媒体为代表的通识型数字媒体人才培养。本科教学注重对现实媒体内容、形式、思维的超越，以探索跨学科和创新的媒体形式，以及创意研发。

电影、视频、新媒体、动画专业本科课程（见图4-14）所涉及的主要内容包括纪实、叙事电影和视频、运动影像装置、手绘和数字动画、互动艺术、虚拟现实、增强现实、网络项目等。其涵盖影视艺术和图像艺术的基础训练、影像艺术中的感知和情感表达、未来影像中的体感参与以及虚拟现实为代表的沉浸式影像叙事。贯穿基础与未来的课程框架设计使学生可以根据自己的特点和倾向全面且具有针对性地进行自己专业学习路径的设定。

除了专业知识和创作能力培养之外，电影、视频、新媒体、动画专业还为学生提供多种交流和研讨类课程，包括二年级研讨会、专业实践、本科生研讨会等。这些课程以多人讨论或协作的形式培养学生之间以团队为单位进行实际项目落地、可持续发展类项目策划、思维和思辨训练等综合能力。

基于学生个性化的专业性培养，电影、视频、新媒体、动画专业的本科阶段通过多样性和综合性的课程框架设定，促进本科生以跨学科的思维对多种媒体进行混合性的创作尝试，并通过尝试拓展创作方法，注入创作思维。因此，学生作品通常被业界认为具有打破传统和个性表达的特点。电影、视频、新媒体、动画专业为学生提供各种帮助与支持，以鼓励学生的创造性表达。

师资方面，电影、视频、新媒体、动画专业的特色就是综合性和实践性。通识型培养的广度注定了教师需要拥有全面的知识。而作为以创作为主导的本科教育，教师必须要拥有跨学科创新和实践落地能力，并能通过社会的检验以证明其价值。而这一点通过教师的作品得到了充分的证明。电影、视频、新媒体、动画专业的成果中不乏在博物馆和画廊中展出的代表作品、在著名国际电影和媒体节上的参展作品、在影院、音乐会、剧场展映的作品、在著名艺术刊物上出版的作品，以及诸多获得社会高度评价的项目等。

教师丰富的创作经验和实践能力注定了其特有的创作思维、设计理念、技术

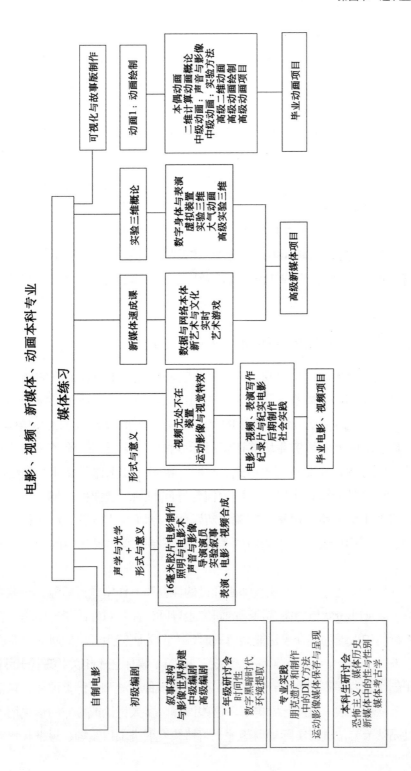

图 4-14 电影、视频、新媒体、动画专业课程体系图（参见学校官方网站介绍）

技法。教师不仅可以将书本上的知识讲通讲活，并且融入实际创作，让理论为实践服务；与此同时，将个人经验和积累传授给学生。学生在教师所主持的课程、研讨会或工作室中将基于特定的知识体系和课程定位发展具有个性的创造性设计方法。通过探索过程，学生不仅能学习思维和技能，还能打通灵感、发展、研究、发现的创新创作流程，能够融入相关的理论和历史思辨，确保影像作品的理论和美学深度。

在电影、视频、新媒体、动画专业本科培养中，工作室是检验综合技能和提升实践能力的关键，注重实验媒体艺术。工作室课程遵循电影、视频艺术、新媒体艺术和2D、3D动画实验的学科路径。这些工作室课程通过指导提供严格的技术培训，提高关键技能和实践能力，促进学生将创作与更广泛的学科问题联系起来。在工作室创作中，综合性的知识运用涉及历史、思辨、美学、文化、技术诸多方面。

6.电影、视频、新媒体、动画专业（研究生）

电影、视频、新媒体、动画专业的研究生阶段专注于细分技能下的融合和专项研究。其课程和培养体系涉及更加专业的设计实验创作、技术和媒介的创新性研发，以及在思辨和批判性思维下的概念和理念的深化研究。同时，电影、视频、新媒体、动画专业研究生培养还将目标放眼于社会层面。除了设计本身的技能和能力训练外，专业将艺术形式、材料、语境、技术作为文化和社会的决定性因素考虑，从而构筑出以社会和价值为导向的融入型课程框架。与本科培养一样，研究生培养秉承电影、视频、新媒体、动画专业一贯的跨学科、融合型创作理念，利用传统形式创造新的表达，并支持新媒体设计中的探索和冒险精神。

相对于本科阶段通过选择专业教师所开设的课程和工作室进行培养，研究生阶段学生将可以从师资队伍中挑选自己的研究生导师，在针对性的指导中培养符合自己个人特色和兴趣的媒介表达能力。同时，专门为研究生开设的研习班将在专业指导之外，提供给学生深入了解运动影像、媒介、媒体艺术相关的理论知识。除了知识和创作能力培养之外，专业还为学生提供多种交流和研讨类课程，包括媒体保护、策展和实践、媒体艺术史等。这些课程以多人讨论或协作的形式培养学生之间以团队为单位进行实际项目落地、可持续发展类项目策划、思维和思辨

训练等综合能力。为了丰富研究生的学习深度、广度，以及培养学生创作中的社会价值理念，除了专任师资团队，学校还会邀请著名客座艺术家直接与学生接触，面授大师课程。

　　资源方面，坐落在芝加哥艺术学院现代翼楼里的电影、视频、新媒体画廊全面展陈与专业保持紧密合作的艺术家、受邀专家信息，以及其相关作品和项目。芝加哥艺术学院的吉恩·西斯科尔电影中心为学生提供重要资源，学生可以在电影中心观看世界电影，并进行个人或团体作品的展览展示。同时，电影中心与专业一直共建着前沿对话项目（Conversations at the Edge, CATE）。前沿对话项目是一个动态的、每周一次的系列活动，包含不同主题，比如展映、艺术家对话、表演等，提供给学生和教师与当代媒体艺术家直接或间接的交流机会。专业还拥有专业的影像资料库——数据银行。数据银行提供给学生大量当代艺术家的重要视频资源，其收藏涵盖550多名艺术家和5500多个视频艺术作品。另外，斐拉克曼图书馆也为学生提供重要典藏和珍贵资料。其16毫米电影研究馆藏涵盖了几乎所有经典电影艺术大师资料及其作品资源。最后，菲尔·麦考尔纪念研究档案馆收藏有500多盘20世纪70年代的录像带，记录电影、视频、新媒体、动画专业的历程，以及地区、国家、国际媒体艺术界的发展。研究生将有机会接触到所有这些前沿资源，通过针对性地自学和研习，发展创作与理念结合的深度。

　　最后，为了保证学生学习路径的有效性和高度自主意识下的学习成果，专业建设了评论周制度，并作为建设的重点适用于所有研究生。通常，专业的研究生在整个学习过程中至少需要经历四次评论周。评论周是每学期评估的主要方式之一，是一个为期一周的评估过程，具有专属时间表。在此期间，所有课程暂停，全体教员和受邀艺术家、设计师聚集在一起，与所有工作室和研究生进行密集型的讨论和评估。评估分为两个阶段，秋季学期评估以专业为单位组织，由代表不同学科方向的小组组成。评论周为学生提供了一个和相关方向的老师及专家讨论、分析、展示自己学习成果和想法的机会。通过交流，教师和专家会针对学生的情况给予意见和建议，帮助学生加强对学习的定位与期望。春季学期评估则是跨学科的，由教师、艺术家和来自芝加哥艺术学院各部门的同行组成。春季学期的跨学科评论周可以让学生的学习及其创作得到更加广泛的评论和鉴定，旨在评估学生的创作是否成熟和准确，是否具备相应的社会价值和普适性。

第六节 通识型数字媒体教育分析与本土化研究

通识本身具有广义跨学科的性质。通识型数字媒体教育的核心理念则是将数字媒体相关专业和潜在的高价值关系，通过通识的形式引入数字媒体创作和开发的范畴。一方面，通识型培养可以最大程度地激发学生的自主学习能力和探索能力，发挥最大的主观能动性和动机；另一方面，可以极大地激发创新和创造潜能，发挥学生的天赋和个性。

然而，我们会发现国内大部分学院校的通识型教育是一种注重广度的知识或兴趣培养，且这种"通识"仅仅是以一种补充的形式，拓展学生在专业之外的知识面。其中和本专业的关联度需要学生自己把握，兴趣小组性质的课程在其中也占有比较大的比例。通识课程作为选修，在国内基本上是自由选择的，很少提供或需要教师进行评估以帮助学生确定学习路径（见图4-15）。

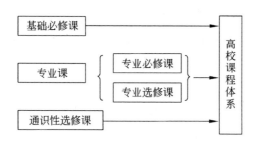

图4-15 国内普遍高校课程体系

麻省理工学院的选修培养制度类似国内院校里的专业选修课。不同的是，麻省理工的专业选修课是在一个有限的体量上提供专业框架下的自由性发展。国内大学的主要教育方式还是限定课程安排下的固定性培养模式。这对于培养数字媒体人才的创新型和独立性不是一个最佳的培养路径。当然很多实际问题也不得不考虑到，比如，师资本身的综合能力及经验、学校本身能提供的物质和政策上的支持等。这里我们不妨结合上述几所学校在师资上引入行业专家和相关业界设计师作为长聘教师加入的策略。

因此，通识型教育绝不是什么都学，也不是完全放任自由的选择。专业的通识教育应该是以专业为目标进行广义学科融合的探索，目的是创新和创造。通识

型数字媒体教育首先应该肯定数字媒体所涉及的基本学科，比如，艺术基础、设计基础、工程基础、社会基础、自然科学基础等。这是数字媒体所囊括的最大范围内的几类学科。其次需要注重循序渐进的专业培养过程。这一阶段主要引入数字媒体相关门类的教学，比如数字电影、动画、网络媒体、交互艺术、数字艺术理论、数字媒介研究、数字伦理和数字社会等。通识注重的是广识和广知，强调跨领域的融合创新。因此，特定专业或特定方向并不是通识教育的最佳选择路径。在通识型培养中应该更强调框架和体系。

通识型数字媒体教育的框架可以选择"基础框架—专业框架—提升框架—广泛框架"的模式（见图 4-16）。基础框架就是之前说的艺术设计、自然科学、人文社科等基础理论，在这几方面框架下学生首先需要修满每个框架下的学分，具体课程可以在大方向一致的前提下，提供学生自由选择的空间。专业框架下会以数字媒体不同细分领域或细分行业为依据，提供循序渐进的各阶段课程，学生可以按照自己的选择组合搭配，实现专业上的个性化发展，同时以通识的方式增进学科融合意识。其次，提升框架则允许学生在相关学科范围内进行更广泛的选择性通识学习。比如与数字媒体相关的环境科学、民族研究、语言研究、文学、量子物理、化学合成等。这一类课程的目的是在与数字媒体相关的跨学科体系中发掘和发展理论和媒介创新；可以在可持续发展设计、社会定向设计、观念设计、多感知设计等层面推陈出新。最后，在广泛框架下，学生选择的课程和国内的普通选修课类似。其中开设的课程将完全自由，涵盖方方面面的领域。学生可以根据自己的兴趣和发现，任意组合，以求为数字媒体创作带来未曾想象的亮点。

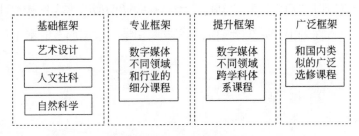

图 4-16 通识型数字媒体教育课程体系的四个框架

还需要注意的一点是，通识型数字媒体教育并不是规定框架内的完全自主选择。我们必须承认新生在入学初期是不成熟的，也是好奇的，不管是本科还是研

究生。因此，在框架之内的选择一定要配合专业和有经验的指导老师的指引，让框架的效力发挥到最高，让学生尽量以一条高价值路径进行专业学习。当然，从客观心智发展的角度上来说，学生在懵懂的本科一年级很可能需要时间来了解行业，从而明确自己的追求。因此，在本科一年级可以弱化专业或者方向的定位，给学生充足的时间在二年级进行专业的选择或者转换。

国内这一方面做的还是很到位的，大部分高校都允许学生在二年级之前重新选择自己的专业。但是，也存在着转专业宣传不足和行政手续烦琐的情况。实际上根据心智发展和现实情况，学校应该鼓励学生在一年级的时候广征博览，在确定自己兴趣并充分斟酌后，确定自己希望追求的领域。同时教师需要帮助学生奠定专业责任感和自我责任感。同时，很多学生会因为性格内敛或者不必要的顾虑而不去选择转专业，导致之后专业学习的积极性不高。另一方面，学校应该简化转专业的行政流程。复杂的流程会让一些学生疲于去咨询和申请，最终选择妥协于现状。在通识教育的角度上来看，这不利于学生的专业体系发展。

除去以上诸多情况之外，国内部分院校尝试以实验班和研究室的形式进行通识型教育培养。虽然处在试验阶段，但是它们尝试在主流培养方案之外，以通识且灵活的课程配置设计新型培养方案，并且在必要时邀请业内专家补充本校师资不足的情况。但是，在探索中也出现了一些困难。其中一个就是中国的社会节奏和西方不同，相对较快。这就导致专家团队基本上无法保证以授课或者长聘的方式供职，导致了课程整体性和连贯性上的缺失。另外，学生固有的应试思想让他们无法一上来就能充分发挥主观能动性，适应通识教育中所强调的自主学习。因此，在中国进行以"自主"和"创意"为目标的通识型数字媒体教育建设还需要广大教育从业者探寻出一条符合中国国家发展和学生意识形态的本土化路径。

第五章　总结

本书对 2021 年 QS 艺术设计类大学排行榜中前 10 位高校的数字媒体相关专业进行了梳理和分析。结合笔者 10 年间在欧洲学习、生活、工作经历，咨询相关专家和机构后，以教育定位和学科建设特点为依据，将目前国际数字媒体教育体系分为了产业型、理论型、通识型。高等教育的学术性根本体现为大学自治和学术自由（唐汉琦，2018）。国际上三种代表性数字媒体教育体系具有各自的培养方针和学科建设方案，是高等教育学术性和实践专业性的体现，避免同质化的体现。

产业型以市场为主，注重数字媒体市场发展和产业未来。产业型人才是支撑数字媒体经济市场的中坚力量，以实际和实用为基础，在保障满足社会需求的前提下提升数字产品和数字服务内在和外在的质量，并通过创新研发提前为未来产业发展布局，以满足市场对数字媒体的需求。因此，在教育市场中产业型的数字媒体人才培养占据主流，也是体量最大的一个分支。在 QS 艺术设计类排行榜中以产业型数字媒体为主导的高校占据 6 所之多。为产业提供人才的教育体系因其体量庞大，结构复杂，可以根据定位继续分为三类：职业型培养、创研型培养和高端市场型培养。职业型培养关注产业的当下，即培养具有强大技能，具有创造力和实践能力，熟知商业结构和流程的专业数字媒体技能型人才。他们具有敏锐的市场嗅觉，并可以在相关领域游刃有余，以产品和创作为目的提升成果的品质价值和创新性。创研型培养则针对产业的未来阶段，通过分析和研究产业和社会现状确定未来的发展路径和潜在需求。创研型以商业和市场为基础，发现问题和高价值领域，提供创新的解决方案。创研型人才对全局把控力更加强大，并且

技能和知识体系更加综合，作为数字媒体产业中的开拓者和规划师的角色存在。高端市场型培养是结合职业和创研特性的一种人才培养体系。他们以高端企业和机构为标的，通常这些机构本身具有行业代表性，负有引领产业未来的责任。因此，高端市场型人才虽然以高端企业和集团的商业化实践为基础，但是其实践结果和产品必须在内容深度和融合创新方面都表现出极高的造诣，以负起引领产业的责任（见图 5-1）。

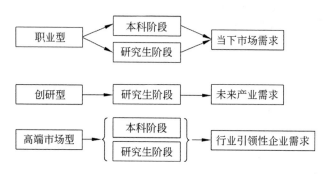

图 5-1　产业型数字媒体教育类型和路径

　　理论型培养类似于国内数字媒体相关专业的学术硕士培养，特别注重对于特定主题的思辨和批判深度。理论型数字媒体和商业化数字媒体经济并不构成直接的利益关系，因此人才需求量没有产业型那么大。在国际上，理论型数字媒体教育的权重相对较低，在 QS 艺术设计类前 10 的高校中仅有罗德岛设计学院一所。但是理论是对实践和现实的升华，需要大量前期积累，因此在培养难度上也是比较大的，主要放在研究生阶段。和国内不同，国际上理论型培养的实践性相对较强。教育理念重视理论指导实践、实践印证理论的体系（见图 5-2）。因此，学生不仅要对于大量的数字媒体相关艺术、设计、历史、媒介、技术、人文、社会理论有充分了解，同时还要对于各种数字媒体创作和生产的技术熟练掌握。所有理论不仅要以文字进行写作，还必须通过实践创作检验其可行性。

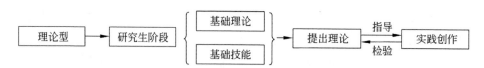

图 5-2　理论型数字媒体教育类型和路径

　　通识型培养是一种革命性的创新教育体系结构，国际上的通识教育并不是国

内传统认知中的"通识"。以麻省理工学院和芝加哥艺术学院为代表的通识型数字媒体教育打破了传统以专业作为领域界定的规范。通识型数字媒体教育以"体系"进行学科规划,"路径"和"桥梁"是课程框架中的依据。在老师的建议下,学生会有一份自己的"课程套餐",其中的课程可以来自于全学校各个专业。老师和学生共同确定的这个学习路径是定制化的,根据学生的兴趣、能力、个性等因素而制定(见图 5-3)。

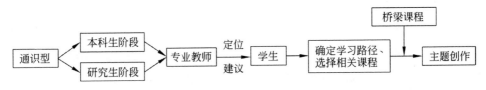

图 5-3　通识型数字媒体教育类型和路径

定制化的学习路径可以最大符合学生的动机需求。这致使通识型教育是最能发挥主观能动性的教育体系之一。桥梁课程则是为了将跨学科的独立课程融为一体而开展的方法论和实践性课程。通识型数字媒体教育体系充分肯定数字媒体发展中的潜力和不可预见性,并且承认创新不是靠传统教学体系就可以实现的。通识型培养尊重自由发展的可能性,并且严格把控学生对于知识和技能的专业掌握程度。因此,"体系"的存在就显得十分必要。麻省理工学院和芝加哥艺术学院都以自己学校的特色进行着不同体系之下的通识型教育建设。两所学校都规定了课程之间的接续关系和"学年—难度"匹配关系。麻省理工学院的体系更加复杂,体系当中的细节化规定更加全面;芝加哥艺术学院的体系相对开放,学生不再以专业划分,其中课程的承接性更加明显。不管什么样的通识培养,学校都会在中高年级注重基于主题的综合工作室或研究室课程的建设,以培养学生将广泛的技能在团队协作中融会贯通,实现通识型人才的全面性优化。

现代化绝不是某一项经济因素或手段的问题,而是社会结构的根本改造问题,是社会经济形态重建和政治意识形态重构的社会历史过程(朱志萍,2016)。近十几年来,中国的数字化和智能化建设发展迅猛,构成了数字媒体产业发展和研发的温床,可谓是天时地利人和,具有极强的国际市场竞争力。然而,在数字经济现代化迅速发展的背后,我们却有着教育模式和创新理念的滞后。仅仅靠经济市场刺激人才是不足以在数字媒体内容的自主性和创造性上独占鳌头的。在《数

字媒体教育的五个维度》一文中，丁伟概括了数字媒体教育发展应该采取五项举措：通过"产教融合"新实践，拉近数字媒体教育与社会需求之间的距离；通过"科艺融合"新协同，打通专业之间的壁垒，培养行业发展需要的跨界人才；通过"创新创业"新探索，培养学生整体思考和系统把握能力；通过"知识体系"新定义，构建培育新人才的课程体系和研究方向；通过"学科发展"新延伸，建立相互支撑的重点领域，形成学科新高地（丁伟，2018）。就某种意义上，现代化进程是后进国家努力赶上先进国家的过程，是一种自发和自觉性的过程（王静修，2017）。如果我们承认在数字媒体教育领域中，中国还存在诸多不足，那么就必然对国际数字媒体教育的建设思路进行研究，取其精华，去其糟粕。前文已经分析了国外前沿数字媒体教育的特点，综合来讲可以归纳为以下关键词，也是国内目前所欠缺的方面。

学科细分 当下数字媒体领域之庞大已经不能以单一学科来划分，更不能盲目地将艺术和技术分家。我们需要做的是对标于特定领域，在此领域之下再进行细分，以建立针对某一主题、环节、产业的数字媒体人才培养体系，以满足社会需求，填补行业空白。数字媒体仅仅是一种表现形式，真正有意义的是如何灵活运用这种表现形式来服务于具体事物。

广义融合 数字媒体创作是一个融合性极强的学科，其核心不仅仅在于技能本身，而是在于广泛知识技能体系之间的"桥梁"思维。这是传统的多学科团队无法很好完成的任务。因此，数字媒体不仅不能将艺术和技术分家，甚至数字媒体人才需要熟练掌握心理学、社会学、辩证法等知识，并将所有知识融会贯通。随着时代发展，数字媒体的广义融合特点越发明显。因此，创新的通识型教育体系才会在数字媒体学科建设中体现出其潜力和独特价值。

批判性思维 批判性思维已被确定为有助于 21 世纪学术和职业成功的关键通用技能（Shaw et al., 2020）。在我国，批判性思维培养则可以通过以下三个方面进行：注重非推理因素在批判力培养中的价值、提倡跨学科的多维探究模式的融合、积极探索具有符合中国社会语境的批判力教育（韩媛媛，2021）。在数字媒体教育中也不例外。如前文所述，数字媒体作为一种新的表达方式，其目标是优化和更好地服务社会，不管是在产业、理论还是创新创意方面。因此，数字媒体人才首先需要有发现尖锐问题和思考问题的意识，明确了高价值议题后，利用数字媒体这种跨学科表达方式解决问题，以本土化的创新模式推动中国社会和时

代发展。

紧贴市场　数字媒体不管在哪个层面都和市场紧密相连。其媒介和内容的变化之快，市场无疑是第一反应通道。在 QS 排行榜里，产业型教育占据了一多半。即使在理论和通识型的学科建设中，数字媒体也强调广泛和业界合作，以实践磨砺知识体系。

工作室模式与行业师资　数字媒体创作的实践性和综合性造就了创造性和独特性。这是两种没有标准答案的特性，并且创新点取决于每个人的个人风格。工作室实际上是一种情景化的跨学科教学和实习，强调技能过程和情感学习体验（Wegmann，2004），目的是模拟社会环境中的合作，并以"自由"为前提培养学生综合的学科实践和知识融合能力。社会是教育人才的输出场所。确保教育过程中获得满足的自由，社会一方面可以帮助个人满足他们的需求，另一方面可以为学生提供自我发展和责任感增强的机会。因此，国际上广泛采用以激发创造性和个人风格为主的工作室模式培养数字媒体人才。这种模式控制体量，以实际工作场合为环境进行项目的策划和实践。由具有行业背景的老师指导，学生作为团队成员对一系列主题进行研究，提出解决方案。虽然国内大部分数字媒体培养也在部分课程中采用工作室模式进行研创，但是主题细分力度不够，且教师大部分并不是行业专家，缺乏前沿敏感性和综合能力，不足以指导综合工作室。

因此，相较于国外，国内的教师应该集中进行行业培训，深入行业进行锻炼；或者聘请行业专家作为专职教师。以工作室为培养方式的课程中，不要以片面的技能作为课程定位。其研究的主题应该具有极强的社会针对性，要直击社会痛点，实现较高水平的具有实际应用价值的成果。最后，工作室课程一定要严控学生数量。数字媒体行业的独特性和综合性注定每个学生都会有自己的倾向和风格。教师的精力有限，不可能针对性地指导大量学生。这也是工作室模式适用于西方数字媒体培养的原因。实景化教学只有在强调个性、精英化的培养体量中才能发挥其最大的价值（见图5-4）。

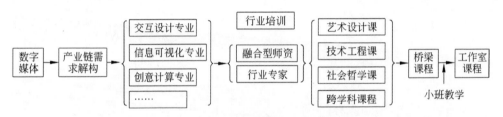

图5-4　国内数字媒体教育建设建议路径

　　教育强国是中华民族伟大复兴的基础工程（习近平，2017）。国内具有强大的产业链和社会价值观，理论上在数字媒体教育中应该很容易做到学科细分、广义融合、批判性思维、紧贴市场、工作室模式、行业师资这五点。我国未来的教育发展需要把握住重要的机会节点，需要明确当下的需求以及未来经济社会的发展趋势（褚宏启，2018）。当然，高等教育现代化需要制度的配合，其本质是一种制度的变迁（王兴宇，2020）。

　　高等教育人才支撑着国家的发展（周浩波，2019），当真正做到产学研一体化的数字媒体建设时，相信以中国数字媒体人才的储量一定可以将数字媒体原创性和创新性打响全世界。

参考文献

外文

[1] ADOMSSENT M. Exploring universities' transformative potential for sustainability-bound learning in changing landscapes of knowledge communication[J]. Journal of Cleaner Production, 2013(49): 11-24.

[2] AUGSBURG T. Becoming Transdisciplinary: The Emergence of the Transdisciplinary Individual[J]. World Futures, 2014, 70(3/4): 233-247.

[3] BALCAR J, JANICKOVA L, FILIPOVA L. What General Competencies are Required from the Czech Labour Force?[J]. Prague Economic Papers, 2014, 23(2): 250-265.

[4] BALSIGER J. Transdisciplinarity in the classroom? Simulating the co-production of sustainability knowledge[J]. Futures, 2015(65): 185-194.

[5] BARTH M, ADOMSSENT M, FISCHER D, et al. Learning to change universities from within: a service-learning perspective on promoting sustainable consumption in higher education[J]. Journal of Cleaner Production, 2014(62): 72-81.

[6] BOVILL C., FELTEN P. Cultivating student–staff partnerships through research and practice[J]. International Journal for Academic Development, 2016, 21(1): 1-3.

[7] CECH E A. Culture of Disengagement in Engineering Education?[J]. Science, Technology, & Human Values, 2014, 39(1): 42-72.

[8] CERNUSCA L, CSORBA L M, CILAN T F. Perceptions regarding the Hard and Soft Competencies necessary to access the Romanian Labor Market[J]. Journal of Economics & Business Research, 2017, 23(1): 23-42.

[9] CHRISTENSEN C, HORN M, JOHNSON C. Disrupting class: how disruptive innovation will change the way the world learns[M]. New York: McGraw-Hill, 2011.

[10] CNBC. Mobile payments have barely caught on in the US, despite the rise of smartphones[R/OL]. (2019-08-29)[2021-10-03] https://www.cnbc.com/2019/08/29/why-mobile-payments-have-barely-caught-on-in-the-us.html.

[11] COLLINS R. Credential inflation and the future of universities[J]. Italian Journal of Sociology of Education, 2011(2): 24.

[12] CORTÉS A C, SEGALAS J, CEBRIAN G, et al. Sustainability Competences in Catalan University Degrees[C]// Knowledge Collaboration & Learning for Sustainable Innovation: 14th European Roundtable on Sustainable Consumption and Production (ERSCP) conference and the 6th Environmental Management for Sustainable Universities (EMSU) conference, October 25-29, 2010, Delft University of Technology, The Hague University of Applied Sciences, TNO, Delft, The Netherlands, 2010.

[13] COVA B, DALLI D. Working consumers: the next step in marketing theory?[J]. Marketing Theory, 2009, 9(3): 315-339.

[14] CRACSOVAN M. Transversal competences or how to learn differently[M]// MICLE M, MESAROS C. Communication Today: An Overview from Online Journalism to Applied Philosophy. Budapest: Trivent Publishing, 2016: 171–178.

[15] CROMPTON H. A historical overview of mobile learning: Toward learner-centered education[M]//BERGE Z L, MUILENBURG L Y. Handbook of Mobile Learning. Florence: KY: Routledge, 2013: 3-14.

[16] DÍAZ-MÉNDEZ M, GUMMESSON E. Value co-creation and university teaching quality: Consequences for the European Higher Education Area (EHEA)[J]. Journal of Service Management, 2012, 23(4): 571-592.

[17] DLOUHÁ J, BURANDT S. Design and evaluation of learning processes in an international sustainability oriented study programme. In search of a new educational quality and assessment method[J]. Journal of Cleaner Production, 2015, 106(Nov.1): 247-258.

[18] DODD S J, EPSTEIN I. Practice-based research in social work: A guide for reluctant researchers[M]. London: Routledge, 2012.

[19] FERRER-BALAS D, LOZANO R, HUISINGH D, et al. Going beyond the rhetoric: system-wide changes in universities for sustainable societies[J]. Journal of Cleaner Production, 2010, 18(7): 607-610.

[20] FROW P, NENONEN S, PAYNE A, et al. Managing Co-creation Design: A Strategic Approach to Innovation[J]. British Journal of Management, 2015, 26(3): 463-483.

[21] GAZIULUSOY A I, BOYLE C. Proposing a heuristic reflective tool for reviewing literature in transdisciplinary research for sustainability[J]. Journal of Cleaner Production, 2013(48):139-147.

[22] GEELS F W. Processes and patterns in transitions and system innovations: Refining the co-evolutionary multi-level perspective[J]. Technological Forecasting & Social Change, 2005, 72(6): 681-696.

[23] GÓMEZ-GASQUET P, VERDECHO M J, RODRIGUEZ-RODRIGUEZ R, et al. Formative assessment framework proposal for transversal competencies: Application to analysis and problem-solving competence[J]. Journal of Industrial Engineering & Management, 2018, 11(2): 334-340.

[24] HEALEY M, FLINT A, HARRINGTON K. (2014). Engagement through partnership: Students as partners in learning and teaching in higher education[R/OL]. (2017-07)[2021-10-02]. https://s3.eu-west-2.amazonaws. com/assets.creode.advancehe-document-manager/documents/hea/private/resources/engagement_through_ partnership_1568036621.pdf.

[25] HIPPEL E V. Democratizing Innovation: The Evolving Phenomenon of User Innovation[J]. International Journal of Innovation Science, 2009, 1(1), 29-40.

[26] HUUTONIEMI K, KLEIN J T, BRUUN H, et al. Analyzing interdisciplinarity: Typology and indicators[J]. Research Policy, 2010, 39(1): 79-88.

[27] International Telecommunications Union. ICT facts and figures 2016[R/OL]. (2016-06)[2021-10-02]. https://www.itu.int/en/ITU-D/Statistics/Documents/facts/ICTFactsFigures2016.pdf.

[28] IVANKOVA N V, PLANO CLARK V L. Teaching mixed methods research: using a socio-ecological framework as a pedagogical approach for addressing the complexity of the field[J]. International Journal of Social Research Methodology, 2018, 21(4): 409-424.

[29] KLEIN J T. Discourses of transdisciplinarity: Looking Back to the Future[J]. Futures, 2014, 63:68-74.

[30] KLEIN J T. Prospects for transdisciplinarity[J]. Futures, 2004, 36(4): 515-526.

[31] KOCKELMANS J J. Interdisciplinarity and higher education[M]. Pennysylvania: Pennysylvania State University Press, 1979.

[32] LAMBRECHTS W, MULA I, CEULEMANS K, et al. The integration of competences for sustainable development in higher education: an analysis of bachelor programs in management[J]. Journal of Cleaner Production, 2013(48): 65-73.

[33] LANG D J, WIEK A, BERGMANN M, et al. Transdisciplinary research in sustainability science: practice, principles, and challenges[J]. Sustainability Science, 2012, 7(1): 25-43.

[34] LANGA C. The Contribution of Transversal Competences to the Training of the Educational Sciences Specialist[J]. Procedia-Social and Behavioral Sciences, 2015(180): 7-12.

[35] LAURILLARD D. Pedagogical forms for mobile learning: Framing research questions[M]// N PACHLER. Mobile learning: Towards a research agenda. London: WLE Centre, 2007: 153-175.

[36] LUSCH R F, VARGO S L. Service-dominant logic: reactions, reflections and refinements[J]. Marketing Theory, 2006, 6(3): 281–288.

[37] MIHAELA D, AMALIA D, BOGDAN G. The Partnership between Academic and Business Environment[J]. Procedia - Social and Behavioral Sciences, 2015(180): 298-304.

[38] MULDER K F. Strategic competences for concrete action towards sustainability: An oxymoron? Engineering education for a sustainable future[J]. Renewable & sustainable energy reviews, 2017.

[39] NICOLAESCU C, DAVID D, FARCAS P. Professional and Transversal Competencies in the Accounting Field: Do Employers' Expectations Fit Students' Perceptions? Evidence from Western Romania[J]. Studies in Business & Economics, 2017, 12.

[40] NICOLESCU B. La transdisciplinarité: manifeste[M]. Monaco: Editions du Rocher, 1996.

[41] ORIA B. Enhancing higher education students' employability: A Spanish case study[J]. International Journal of Technology Management & Sustainable Development, 2012, 11(3): 217-230.

[42] PACHOLSKI L, LETONJA M. The Acceleration of Development of Transversal Competences[M]. Kokkola: Centria University of Applied Sciences, 2017.

[43] PÂRVU I, IPATE D M. The partnerships between universities—Representatives of the labor market: A solution to improve the professional relevance of university graduates[C]// Proceedings of the 4th World Congress on the Advancement of Scholarly Research in Science, Economics, Law & Culture. New York: Addleton Academic Publishers, 2010: 145-152.

[44] PERKS H, GRUBER T, EDVARDSSON B. Co-Creation in Radical Service Innovation: A Systematic Analysis of Microlevel Processes[J]. Journal of Product Innovation Management, 2012, 29(6): 935-951.

[45] PEW RESEARCH CENTER. Mobile fact sheet[R/OL]. (2021-04-07)[2021-10-02]. http://www.pewinternet.org/fact-sheet/mobile/

[46] POUSHTER J. Smartphone ownership and Internet usage continues to climb in emerging economies[R/OL]. (2016-02-22)[2010-10-02]. https://www.pewresearch.org/global/2016/02/22/smartphone-ownership-and-internet-usage-continues-to-climb-in-emerging-economies/

[47] PRADEEP A K. The buying brain: Secrets for selling to the subconscious mind[M]. Hoboken: John Wiley & Sons, 2010.

[48] PRAHALAD C K, RAMASWAMY V. Co-creation experiences: The next practice in value creation[J]. Journal of Interactive Marketing, 2004, 18(3): 5–14.

[49] RAMASWAMY V, OZCAN K. The co-creation paradigm[M]. Redwood City: Stanford University Press, 2014.

[50] RANJAN K R, READ S. Value co-creation: Concept and measurement[J]. Journal of the Academy of Marketing Science, 2016, 44(3): 290–315

[51] REDECKER C, PUNIE Y. The Future of Learning 2025: Developing a vision for change[J]. Future Learning, 2013, 2(1): 3-17.

[52] ROGERS E M. Diffusion of innovations[M]. New York: Free Press, 2003.

[53] RYCHEN D S, SALGANIK L H. Key competencies for a successful life and a well-functioning society[M]. Gottingen: Hogrefe & Huber, 2003.

[54] SÁ M J. Sucesso Académico. Uma Análise Multidimensional da Experiência dos Estudantes do Ensino Superior[D]. Aveiro: University of Aveiro, 2017.

[55] SÁNCHEZ L E, SANTOS-OLMO A, ÁLVAREZ E, et al. Development of an expert system for the evaluation of students' curricula on the basis of competencies[J]. Future Internet, 2016, 8(2): 22.

[56] SCHOLZ R W, LANG D J, WIEK A, et al. Transdisciplinary case studies as a means of sustainability learning: Historical framework and theory[J]. International journal of sustainability in higher education, 2006, 7(3): 226-251.

[57] SCOTT C L. The futures of learning 1 — why must learning content and methods change in the 21st century[J]? UNESCO Education Research and Foresight, 2015, 13: 16.

[58] SEGALÀS J, FERRER-BALAS D, MULDER K F. What do engineering students learn in sustainability courses? The effect of the pedagogical approach[J]. Journal of Cleaner Production, 2010, 18(3): 275-284.

[59] SHAW A, LIU O L, GU L, ET AL. Thinking critically about critical thinking: validating the Russian HEIghten® critical thinking assessment[J]. Studies in Higher Education, 2020, 45(9): 1933-1948.

[60] STAUFFACHER M, WALTER A I, LANG D J, et al. Learning to research environmental problems from a functional socio-cultural constructivism perspective: The transdisciplinary case study approach[J]. International Journal of Sustainability in Higher Education, 2006, 7(3): 252-275.

[61] STEINER G, POSCH A. Higher education for sustainability by means of transdisciplinary case studies: an innovative approach for solving complex, real-world problems[J]. Journal of Cleaner Production, 2006, 14(9/11): 877-890.

[62] TOMLINSON M. "The Degree Is not Enough": Students' Perceptions of the Role of Higher Education Credentials for Graduate Work and Employability[J]. British Journal of Sociology of Education, 2008, 29(1):49-61.

[63] TRAXLER J. (2010). Will Student Devices Deliver Innovation, Inclusion, and Transformation[J]? journal of the research center for educational technology, 2010, 6(1), 3–15.

[64] TSANKOV N. Development of transversal competences in school education (a didactic interpretation)[J]. International Journal of Cognitive Research in Science Engineering and Education, 2017, 5(2): 129-144.

[65] UMBACH P D, WAWRZYNSKI M R. Faculty do Matter: The Role of College Faculty in Student Learning and Engagement[J]. Research in Higher Education, 2005, 46(2): 153-184.

[66] UNESCO. Education for people and planet: Creating sustainable futures for all (Global Education Monitoring Report 2016)[R]. Paris: United Nations Educational, Scientific and Cultural Organization, 2016.

[67] VELETSIANOS G. A definition of emerging technologies for education[M]// VELETSIANOS G. Emerging technologies in distance education. Athabasca: Athabasca University Press, 2010，3-22.

[68] VICKERS P, BEKHRADNIA B. The economic costs and benefits of international students[M]. Oxford: Higher Education Policy Institute, 2007.

[69] WEGMANN A. Theory and practice behind the course designing enterprise-wide IT systems[J]. IEEE Transactions on Education, 2004, 47(4): 490–496.

[70] WIEK A, WITHYCOMBE L, REDMAN C L. Key competencies in sustainability: a reference framework for academic program development[J]. Sustainability Science, 2011, 6(2): 203-218.

[71] ZWASS V. Co-creation: Toward a taxonomy and an integrated research perspective[J]. International Journal of Electronic Commerce, 2010, 15(1): 11-48.

中文

[1] 别敦荣. 论大学学科概念 [J]. 中国高教研究,2019(9):1-6.

[2] 伯恩斯. 结构主义的视野:经济与社会的变迁 [M]. 周长城,译. 北京:社会科学文献出版社,2000.

[3] 褚宏启. 教育现代化 2.0 的中国版本 [J]. 教育研究,2018,039(012):9-17.

[4] 丁伟. 数字媒体教育的五个维度 [J]. 青年记者,2018(25):66-67.

[5] 龚林泉. 探索教科研转型助力教育现代化 [J]. 教育科学论坛,2018(35):17-21.

[6] 韩媛媛 . 论高等教育中的"批判力"[J]. 教育理论与实践 ,2021,41(18):3-7.

[7] 教育部科技发展中心 . 2018-11-13 关于 QS 世界大学排行榜 [R/OL](2018-11-15)[2021-10-03] https://baike.baidu.com/reference/4895831/91f95HmsdK98oWuyCSnitLbxIp4vntqbbt9pbsvYijByNZgDtwJob_bmccSEwzDOnrIF4xdWeDAxa9ari-zRF2WjfEadn6l4ijwsiFS8q-TifRCQyxiYlbPbergmcXmG7uZug_g9sU5lM-VkDGh9bQ

[8] 李莎 , 孙绵涛 . 中国高等教育"双一流"建设的回顾与反思 [J]. 山东高等教育 ,2019(1):1-8.

[9] 刘笑冬 . 论推进教育现代化建设的策略与实施 [J]. 白城师范学院学报 ,2017(4):35-38.

[10] 柳海民 , 邹红军 . 高质量 : 中国基础教育发展路向的时代转换 [J]. 教育研究 ,2021,42(04):11-24.

[11] 倪胜利 . 通识教育 : 真谛 , 问题与方法 [J]. 教育研究 ,2011(9):94-97.

[12] 潘荣杰 . 基于高等教育国际化的高校对外交流与合作分析 [J]. 教育现代化 ,2018,5(53):214-215+224.

[13] 彭燕凝 . 批判性思维在设计教学中的应用研究——以帕森斯设计学院为例 [J]. 文化月刊 ,2020(02):108-109.

[14] 孙显元 . 毛泽东辩证逻辑思想 [M]. 合肥 : 中国科学技术大学出版社 ,1993.

[15] 汤普森 , 汪芸 . 皇家艺术学院 :STEAM 中的"A"[J]. 装饰 ,2017(08):58-61.

[16] 唐汉琦 . 高等教育治理改革的价值研究 [M]. 青岛 : 中国海洋大学出版社 ,2018.

[17] 唐文 . 培育以学生为中心的高等教育质量文化 [J]. 江苏高教 ,2009(06):50-52.

[18] 王静修 . 中国高等教育现代化的构建与反思 [M]. 北京 : 知识产权出版社 ,2017.

[19] 王明明 . 伦敦艺术大学在艺术教学中的创新与实用 [J]. 时尚设计与工程 ,2017(04):29-31.

[20] 王兴宇 . 中国高等教育现代化 : 推力、困境与突破 [J]. 国家教育行政学院学报 ,2020(06):58-66.

[21] 王战军 , 翟亚军 . 论大学学科建设中的战略思维 [J]. 高等教育研究 ,2008(10):16-20.

[22] 王志强 . 中国特色高等教育现代化发展理论、趋势与路径研究 [M]. 广州 : 广东高等教育出版社 ,2018.

[23] 习近平 . 摆脱贫困 [M]. 福州 : 福建人民出版社 ,2014.

[24] 习近平 . 在中国共产党第十九次代表大会上的报告 [N]. 人民日报 ,2017-10-28.

[25] 姚思宇 , 何海燕 . 一流大学和一流学科建设的逻辑关系 [J]. 学位与研究生教育 ,2019(1):19-26.

[26] 赵肖雄 , 宁国勤 . 媒介融合时代数字媒体教育理念创新——基于"项目 + 竞赛"双驱动教学模式实践的思考 [J]. 艺术教育 ,2018(20):65-66.

[27] 郑晓迪 . 美国罗德岛设计学院教育模式探究 [J]. 艺术设计研究 ,2018(3):124-128.

[28] 中共中央马克思恩格斯列宁斯大林著作编译局 . 马克思恩格斯选集 : 第一卷 [M]. 北京 : 人民出版社 ,1995.

[29] 中国信息通信研究院 . 中国数字经济发展白皮书 (2020 年) [R]. 北京 : 中国信息通信研究院 ,2020.

[30] 钟海青 . 大学学科建设的战略思考 [J]. 广西民族大学学报 (哲学社会科学版),2009,31(1):170-172.

[31] 周浩波 . 统筹服务国家战略需要和区域经济社会发展 : 地方"双一流"建设高校的使命与担当 [J]. 辽宁大学学报 (哲学社会科学版),2019,47(01):2-6.

[32] 周其仁 . 改革的逻辑 [M]. 北京 : 中信出版集团 ,2017.

[33] 朱志萍 . 现代化转型视域中的积极公民身份培育 [M]. 上海 : 上海人民出版社 ,2016.